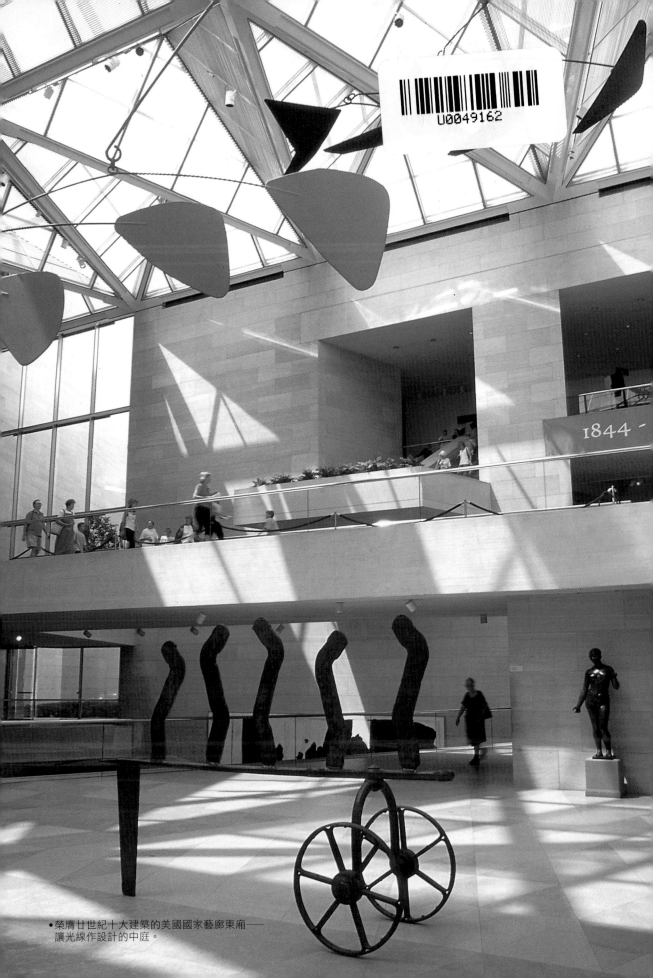

1844 -

•榮膺廿世紀十大建築的美國國家藝廊東廂——
讓光線作設計的中庭。

•美國國家藝廊東廂南立面。

•美國國家藝廊東廂廣場上的迷你玻璃金字塔。

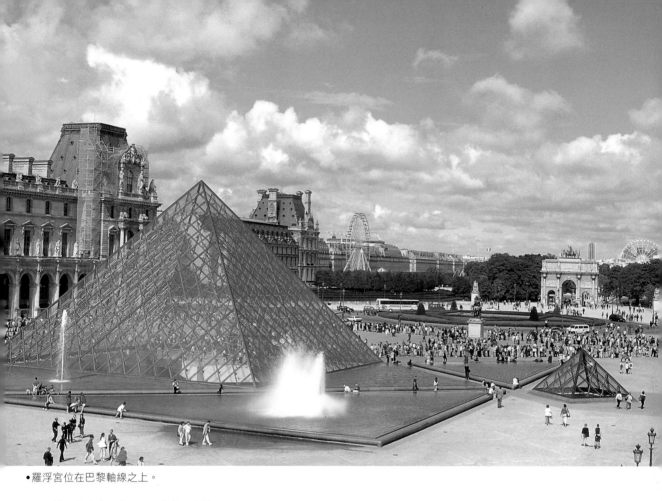

•羅浮宮位在巴黎軸線之上。

•瑪麗苑陽光璀璨,充分展現藝術品之美。

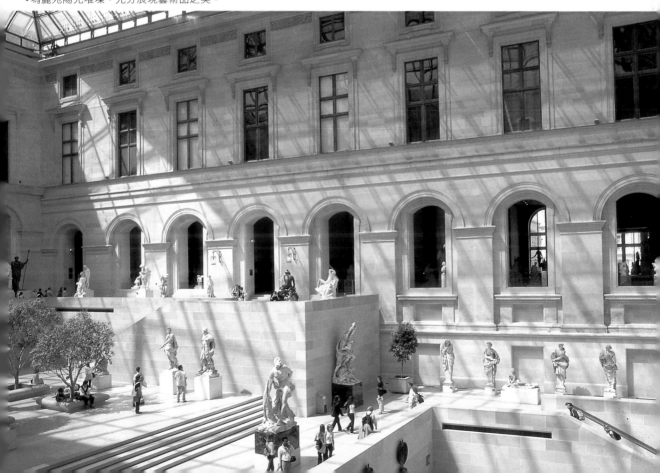

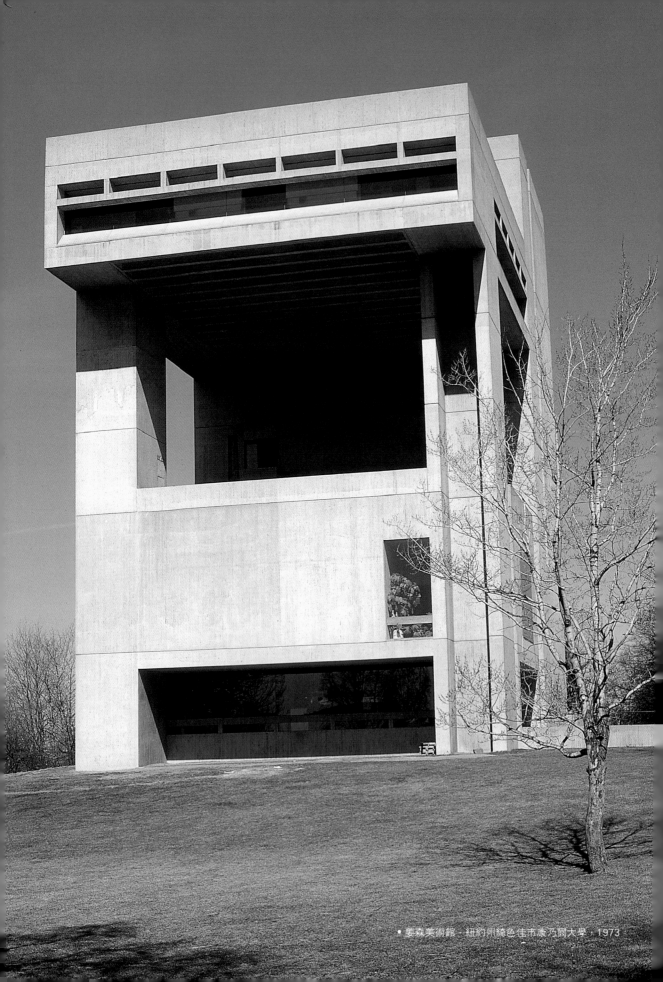

* 姜森美術館，紐約州綺色佳市康乃爾大學，1973．

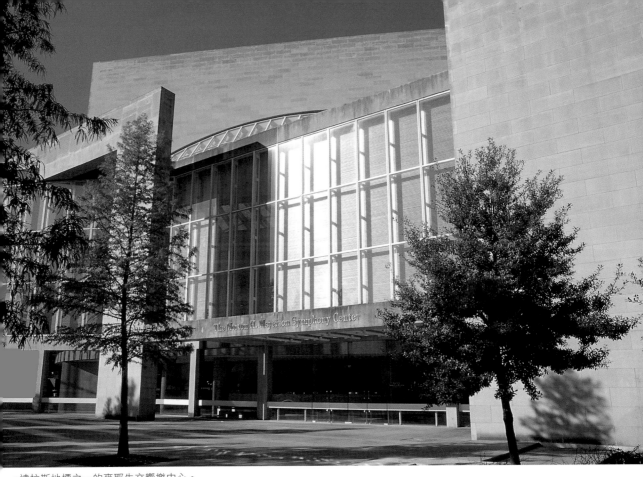

•達拉斯地標之一的麥耶生交響樂中心。

•麥耶生交響樂中心的大廳。

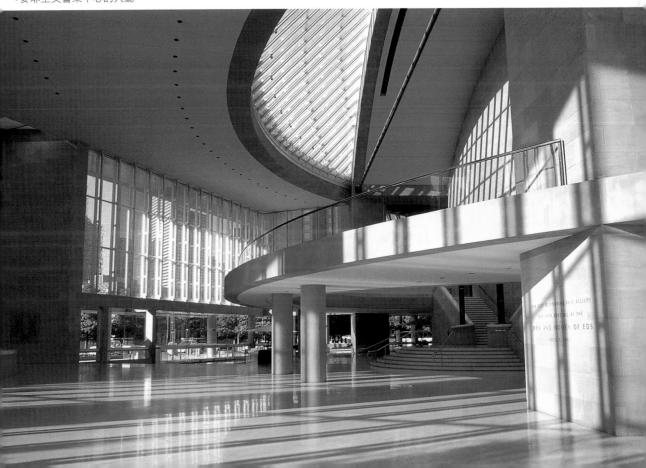

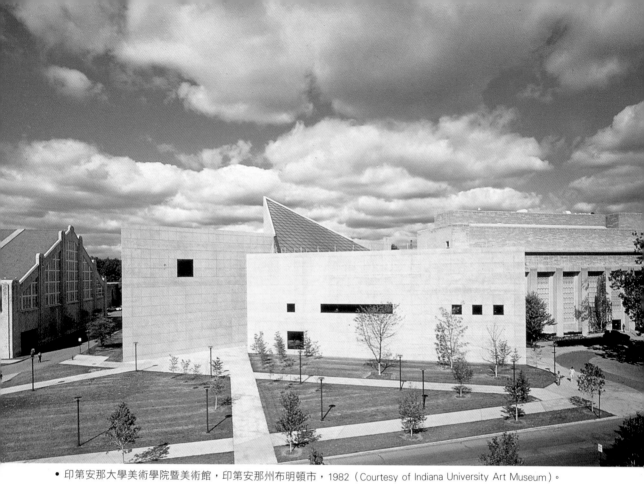

• 印第安那大學美術學院暨美術館，印第安那州布明頓市，1982（Courtesy of Indiana University Art Museum）。

•波士頓美術館西廂。

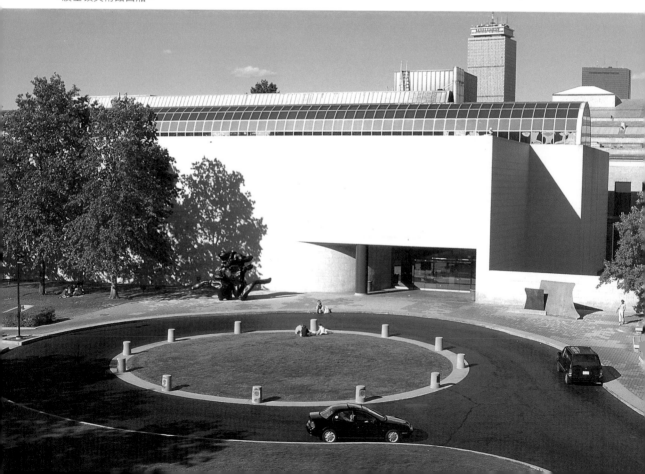

•位在滋賀縣桃源谷的美秀博物館。

•美秀博物館北廂大廳的屋頂。

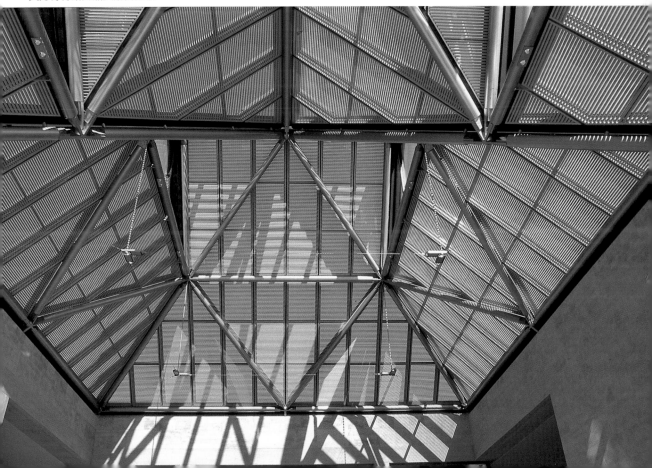

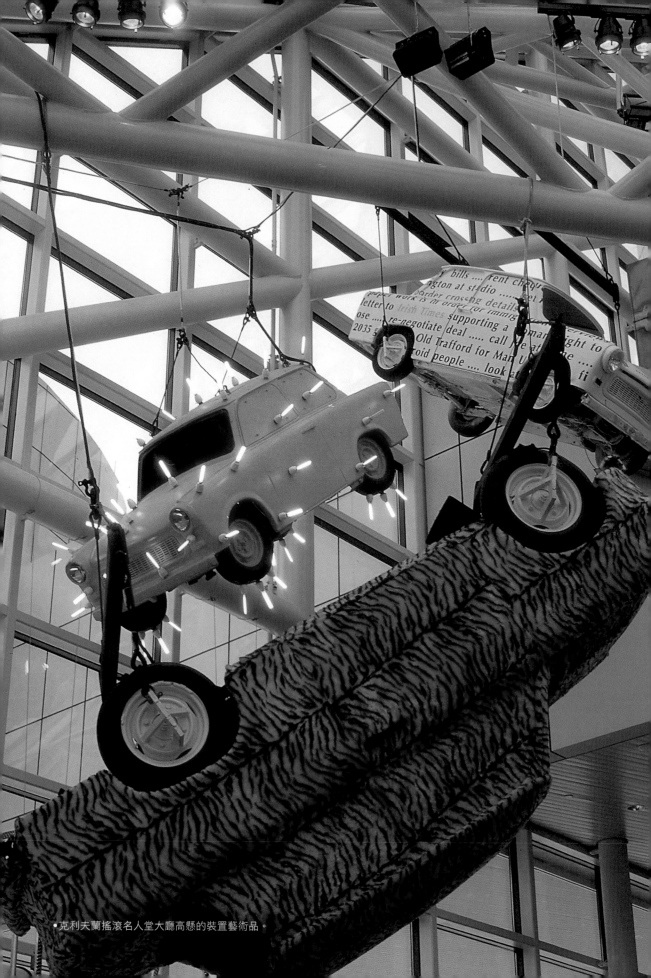

• 克利夫蘭搖滾名人堂大廳高懸的裝置藝術品。

貝聿銘的世界
The Architectural World of I.M.Pei

黃健敏 著

藝術家出版社

• 貝聿銘近照（ photographer / Ingbet Grüttner ）

貝聿銘的世界

The Architectural World of I.M.Pei

黃健敏　著

藝術家出版社印行

目 錄

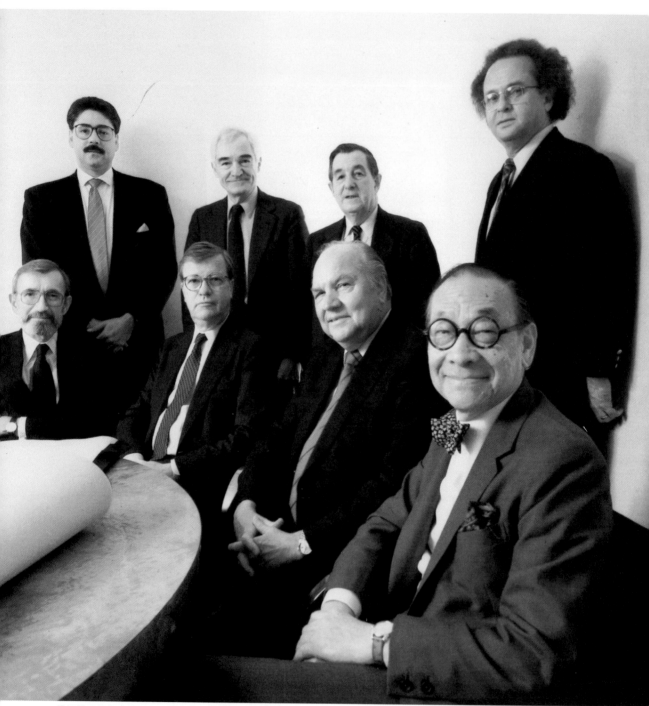

● 貝柯傅建築師事務所的主要成員，前排左起傅瑞德、柯柏、雷納德、與貝聿銘，後排左起米勒、溫戴梅爾、賈連德與芬寧。
（ Courtesy of Pei Cobb Freed & Partners ）

序

六〇年代，尚是不識愁滋味的年歲，從報導知道美國最年輕的總統甘乃迪被刺殺，其紀念圖書館是由一位華裔建築師所設計，這是我認識中國留美建築師貝聿銘的開始。

七〇年代，日本大阪舉行世界博覽會，中國館與貝聿銘的名字總是連在一起，但是當時深刻的印象是來自建築課堂上老師講述東海大學的路思義教堂，我深深被東海大學絕塵的環境，獨樹一格的幽雅建築物所吸引，這是親身體驗貝氏作品的第一次。

1980年，赴加州大學洛杉磯分校深造，在當地看到貝氏設計的世紀市公寓(Century City Apartment)與南加州大學商務行政研究所的霍夫曼館(Hoffman Hall, Graduate School of Business Administration, USC)，對後者有種說不出的親切感，因為台北市有一幢公寓的立面與之相同，這是在美國第一次接觸貝氏的作品。

1984年，與內人光慧赴美東度蜜月，參觀了貝氏設計的波士頓美術館西廂與美國國家藝廊東廂，這是見識貝氏美術館的第一次。

1987年，在達拉斯GCTW建築師事務所工作，辦公室位在達位斯中心(One Dallas Center)十九樓，上班地點原是貝聿銘建築師事務所達拉斯分所，其接待室整面牆是穆休(Theodore Musho)描繪的達拉斯市政廳。當時我參與貝氏設計的香港中國銀行大廈室內設計工程，開始接觸貝氏建築師事務所的建築圖，這些因緣促使我興起研究貝氏作品的念頭，於是以整理書目做為邁出的第一步。

1989年，飛赴香港，在中國銀行大廈工地住了半年，督造過去兩年來的設計，聖誕節前在中國銀行辦公室巧遇前來開會的貝先生，這是第一次見到貝先生的本人。

1991年，與立甫兄自紐約市北上至綺色佳(Ithaca)與西拉克斯(Syracuse)，目的地是康乃爾大學姜森美術館與伊弗森美術館，出門時天氣冷的連照相機的快門都快被凍住，抵達目的地時天青日麗，這是一次頗難忘懷的貝氏建築之旅。

1991年，向一個專業雜誌建議，由我主編貝聿銘專輯，初始此構想獲得全力贊同與支持，爾後社方改為要求出版專書，繼而又對內容有意見，使得專輯夭折，但是專輯計畫的所有文章日後均曾相繼被分別刊出，這是我個人開始撰述文章探討貝氏作品的第一步。

1994年，與「藝術家出版社」編輯談起貝氏的種種，雙方興起合作出版貝氏書籍的念頭。雖然手邊的資料業已累積不少，但是貝氏的作品甚多，為了要有充實的內容，決定針對貝氏建築生涯中最重要的建築類型——美術館為主題。深盼本書有助於解讀貝氏作品，讓享譽國際的大師成就能真正對我們今日的建築文化有所啓發。

大師的軌跡──貝聿銘

美國建築師學會(The American Institute of Architects)發行的雜誌《建築》(Architecture)是全球甚具影響力的期刊，1991年4月時該刊舉辦大規模的調查，問卷中有一題是：「你最推崇誰設計的建築物？」結果名列第一的是貝聿銘與KPF建築師事務所(Kohn Pedersen Fox)，大家認為貝氏對建築設計的原則與技術無與倫比，貝氏最著名的美國國家藝廊東廂是最佳的見證，這幢傑出的作品於1986年時被選為全美十大最佳建築物，與其餘九幢的設計建築師相較，貝氏是惟一在世仍執業的建築師，這點更突顯出這位華裔建築師在建築界崇高的地位與貢獻，能在其在世時就贏得了許多過世的大師們付出一生所獲取的榮譽。

貝聿銘，1917年4月26日生於廣州。1918年其父貝祖貽出任中國銀行香港分行總經理，貝氏在香港度過他的童年。1927年父親調職，舉家搬至上海。初中就讀於上海青年會中學，高中畢業自聖約翰大學附屬中學。1935年他搭船由上海到舊金山，由舊金山乘火車經芝加哥至費城，赴賓州大學攻讀建築。貝氏對建築的憧憬源自見到高聳的上海國際飯店，但是當他見識到賓大建築系學生的繪圖本領後，他簡直嚇壞了。當年賓州大學是法國學院藝術的重鎮，學生得由仿畫希臘、羅馬的建築物入門，貝氏自忖沒有畫圖的天賦，在賓大待了兩週，決定轉學至麻省理工學院改學工程。麻省理工學院院長艾莫生(William Emerson)發現這位來自中國的學生具有設計才華，特別在感恩節時邀請他到家中共餐，力勸貝氏學建築。雖然貝氏接受院長的忠告，但他仍不能肯定這項抉擇是否正確。貝氏埋首圖書館，努力吸收歐洲近代建築相關的資訊，柯比意(Le Corbusier 1887～1965)的作品是他最醉心的，日後貝氏作品所呈現的雕塑性，就是深受柯比意的影響。適時哈佛大學與麻省理工學院合辦了一個競圖，貝氏獲獎，激勵了他對建築的興趣，1940年貝氏以優秀的成績畢業。

四〇年代的中國遭日本侵略，國勢艱厄，在父親規勸之下，貝氏暫時滯留異邦，在史威工程公司(Stone & Webster Engineer Corp.)工作，這家工程公司以混凝土工程見長，貝氏的這段工作經驗，奠定他個人在混凝土材料之表現佳績。1942年，貝氏與畢業自衛斯里學院

● 貝聿銘的碩士畢業設計──上海美術館（取材自 Progressive Architecture, February, 1948）

的陸書華(Ai－Ling Loo)結婚，同年12月貝氏至哈佛大學攻讀建築碩士學位，他之所以再回返學校，與夫人在哈佛景園建築系唸書有關。才入學不久，貝氏就輟學工作於國防研究委員會，主要工作是摧毀德義境內的橋樑。1945年秋，二次世界大戰結束，貝氏開始他未竟的學業。因爲他在麻省理工學院的優秀成績，尙未獲得碩士學位前就被哈佛設計學院聘爲講師。

上海美術館是貝氏的畢業設計，嚴謹的平面間錯地安排了數個內庭，使景觀成爲各個不同藝廊的背景，將自然引入室內是此設計的特點。貝氏表示中國的藝術起源於對自然界的敏銳觀察，他援引自然的觀念，試圖爲中國的現代建築尋找新方向。①值得注意的是貝氏習作的圖面表現手法，頗似密斯1942年設計的紙上建築──小鎮美術館(Museum for a Small City)，其以貼裱的手法將繪畫與雕塑溶入建築圖，這種表現法全然密斯派的風格。葛羅培斯(Walter Gropius 1883～1969)稱許貝氏的設計是他所教授的碩士班中最佳作品，雖然師承於葛氏，但當年的莘莘學子似乎對密斯(Mies van der Rohe 1886～1969)景仰有加，他受密斯的影響尤勝於葛氏，貝氏早期作品就流露著強烈的密斯風格。

建築融合自然的空間理念，主導著貝氏一生的作品，如全國大氣研究中心(1961～67)，伊弗森美術館(1961～68)，狄莫伊藝術中心雕塑館(Des Moines Art Center 1966～68)與康乃爾大學姜森美術館(1968～73)等。這些作品的共同點是內庭，內庭將內外空間串連，使自然融於建築。到晚期，內庭依然是貝氏作品不可或缺的元素之一，惟在手法上更著重於自然光的投入，使內庭成爲光庭，如香山飯店的常春廳(1979～82)，紐約阿孟科IBM公司的入口大廳(1982～85)，香港中國銀行的中庭(1982～90)，紐約賽奈醫院古根漢館(1983～1992)，巴黎羅浮宮的玻璃金字塔(1983～89)與比華利山莊創意藝人經紀中心(1986～1989)等。光與空間的結合，使得空間變化萬端，「讓光線來做設計」是貝氏的名言。

1946年貝氏畢業，由於中國內戰使他仍暫留美國在哈佛大學任教，不過他始終認爲終有回中國貢獻所學的一日，即使爾後房地產鉅子齊肯多夫(William Zeckendorf)請貝氏出任威奈公司(Webb & Knapp Inc.)建築部主任，他都言明有可能隨時回中國。②

齊坎多夫出身寒微，父親是鞋匠，憑著敏銳的商業頭腦，因緣際會成了五〇年代紐約的房地產鉅子。齊氏有強烈的野心，欲從事大開

● 密斯設計的小鎮美術館
（Museum for a Small City, 1962）
（採自A. James Speyer, Mies van der Rohe, 1968）

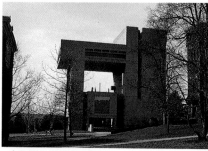

● 康乃爾大學姜森美術館

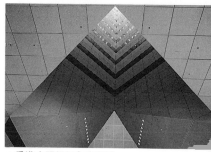

● 香港中國銀行內庭仰視

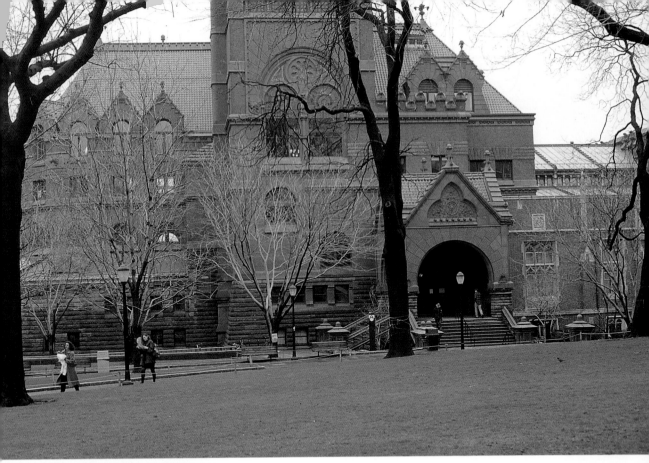

• 當年貝聿銘就讀的賓州大學建築系館

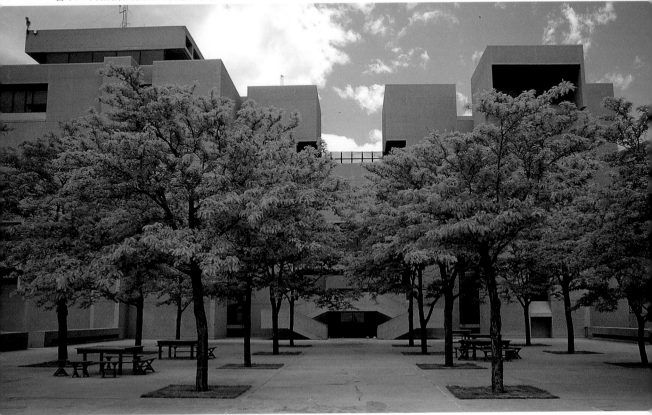

• 全國大氣研究中心

• 紐約基輔灣公寓大樓

• 華府鎮心廣場住宅社區

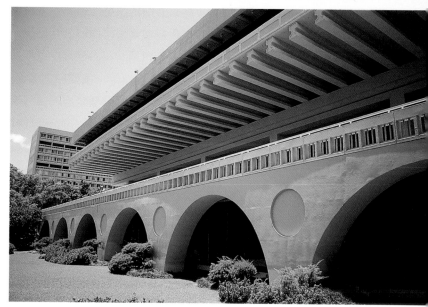

• 夏威夷東西文化中心

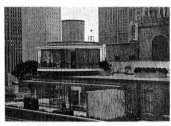

● 威奈公司辦公室
（採自Architectural Rocord, July 1952）

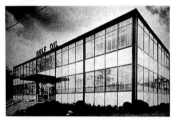

● 海灣石油公司辦公樓
（採自SPACE DESIGN, June 1982）

發案，有意網羅一個默默無名但充滿潛能的建築師來實踐他的理想。透過友人艾伯(Richard Abbott)的介紹，齊氏認識貝聿銘，視貝氏為其企業王國的「米開蘭基羅」，事實證明齊氏慧眼識英雄，而貝氏則有若千里馬遇到了伯樂，讓他有機會大展才華。

1948年秋，貝氏自波士頓遷居紐約，真正地開始建築實務事業。他的第一件工作是重新裝修齊氏在紐約的總公司辦公室。這個室內設計案，充分顯現貝氏對藝術結合建築的意向，他花了五千美金購買賴伽頓(Gaston Lachaise)的雕塑，安置在齊氏的辦公室，此舉在今日似乎很平常，但在三十多年前是十分先進的作為，比起七〇年代的在建築物設置藝術品風潮早了十多年，這點也特別突顯出貝氏的藝術素養與品味。

貝氏第一幢興建的設計案是位在亞特蘭大市的海灣石油公司辦公樓(Gulf Oil Building)，這幢建築物由威奈公司投資興建，完工後由海灣石油公司租賃。海灣石油公司要求的造型是傳統的殖民地樣式，但以有限的經費，根本不可能達成，貝氏勸服業主按他的構想興建，結果這幢兩層樓的辦公室以鋼為骨架，外覆大理石帷幕牆，所有構件在工廠預鑄，花四個月在工地施工，大大地減少了經費。貝氏採18英尺9英寸為模矩，構成一個縱深面闊比為2:1的長方形盒子，正立面加個遮雨篷，藉此標示出入口，十足的密斯派建築。雖然貝氏早期作品有密斯的影子，不過他不似密斯以玻璃為主要建材，貝氏採用混凝土，如紐約州富蘭克林國家銀行(1951～57)，鎮心廣場住宅社區(1953～61)，紐約基輔灣公寓大樓(1957～62)，夏威夷東西文化中心(1960～63)等，全都是採用混凝土的作品。到中期，歷練累積了多年的經驗，貝氏充分掌握了混凝土的特質，作品開始趨於柯比意式的雕塑性，其中當以全國大氣研究中心(1961～67)，達拉斯市政廳(1966～77)與印第安那大學藝術學院暨美術館(1974～82)屬此方面的經典之作。貝氏擺脫密斯風格，應該以甘乃迪紀念圖書館(1964～1979)為濫觴，幾何性的平面取代規規矩矩的方盒子，蛻變出雕塑性造型。

身為齊氏威奈公司專屬的建築師，使貝氏有機會從事大尺度的都市建設案，如紐約花園市羅斯福田購物中心(1951～56)，丹佛市里高中心(1952～56)，華盛頓首府西南區更新計畫(1953～56)與費城社會嶺開發計畫(1957～59)等。貝氏從這些開發案獲得對土地使用的寶貴經驗，使得他的建築設計不單考慮構造物本身，更關切環境，提升到都市設計的層面。在齊氏威奈公司工作時，建築設計以辦公大樓與集

合住宅爲主，五〇年代的住宅作品偏重混凝土施工技術的拓展，六〇年代層面延伸到社會因素，著重創造社區意識與社區空間，其中最膾炙人口的當屬費城社會嶺住宅社區一案。此案也是貝氏作品中獲獎最多的作品之一，共獲得1961年《前衛建築》雜誌(Progressive Architecture)第八屆年度設計獎、1964年都市更新榮譽獎、1965年美國建築學會榮譽獎、1966年住宅與都市發展部優良設計獎等，而這種高層公寓與低密度住宅混合開發的模式，使得費城的都市景觀大加改觀，爲美國都市更新與住宅樹立新的建設模式。

• 達拉斯市政廳

貝氏在威奈公司工作，能有很好的機會從事一般建築師夢寐難求的案件，但也侷限了貝氏發揮的格局，因爲人們視他爲齊氏企業集團的專用建築師，他不可能參與任何競圖。有鑑於此，貝氏與齊氏相互取得協議，於1955年將建築部門改組爲貝聿銘聯合事務所，1958年貝氏以聯合事務所成員爲班底，成立了他個人的建築師事務所，開始獨立執業，惟此時齊氏的案件仍由他負責，他們的合作關係直到1960年8月方告終止③。1988年齊氏的兒子委託貝聿銘設計紐約四季大飯店，在貝聿銘傳(I. M. Pei——A Profile in American Architecture)一書中將這大飯店列爲貝氏在退休之前的最後一件作品，貝氏的生涯以齊氏辦公室肇端，以第二代齊氏的豪華高級旅館終結，眞是難以形容的巧合。不過貝氏是退而不休，至今仍陸續地執行不少有趣的設計，如已經於1995年9月落成的搖滾樂名人堂，擬定於2004年啓用的盧森堡當代美術館等。

貝聿銘自行開業後的第一件工程是母校麻省理工學院地球科學館。這位麻省理工學院的建築系友，先後爲母校設計過四幢系館，另三幢是化學館(1964～70)、化工館(1972～76)及藝術與媒體科技館(1978～84)。這四幢建築物的不同風格，由早期的混凝土到晚期的金屬帷幕牆，正反映出貝氏作品變遷的歷程。

1968年貝聿銘建築師事務所榮獲美國建築學會年度傑出事務所獎，以一個創業才十二年的事務所，受到同儕們如此的尊重，實在難得。自1959創業起到1967年之間，他共計獲得九次美國建築師學會的設計獎，幾乎每有工程竣工，就受到建築職業界的注目，就獲得榮耀。他個人所獲的重要獎項包括1979年美國建築學會金獎、1981年法國建築學院金獎、1989年日本帝賞獎與1983年第五屆普利茲建築獎。普利茲建築獎相當於諾貝爾獎，是建築界的最高榮譽。但對貝氏而言，1986年雷根總統頒予的自由獎(Medal of Liberty)章對他最具意

• 麻省理工學院地球科學館

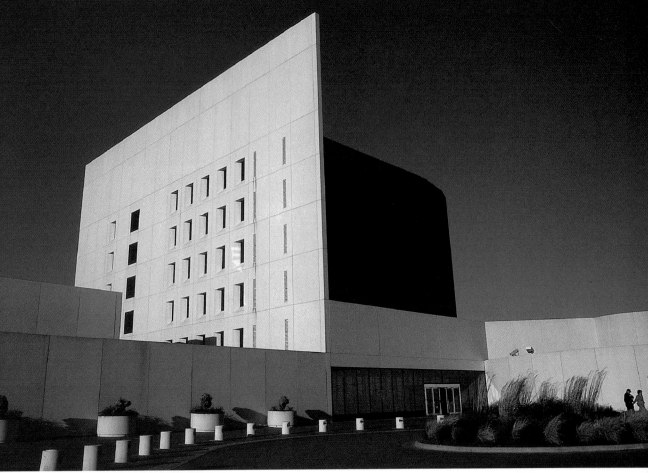

• 甘乃迪紀念圖書館

• 丹佛市里高中心

• 費城社會嶺開發計畫中的高層公寓
• 麻省理工學院化工館（右頁圖）

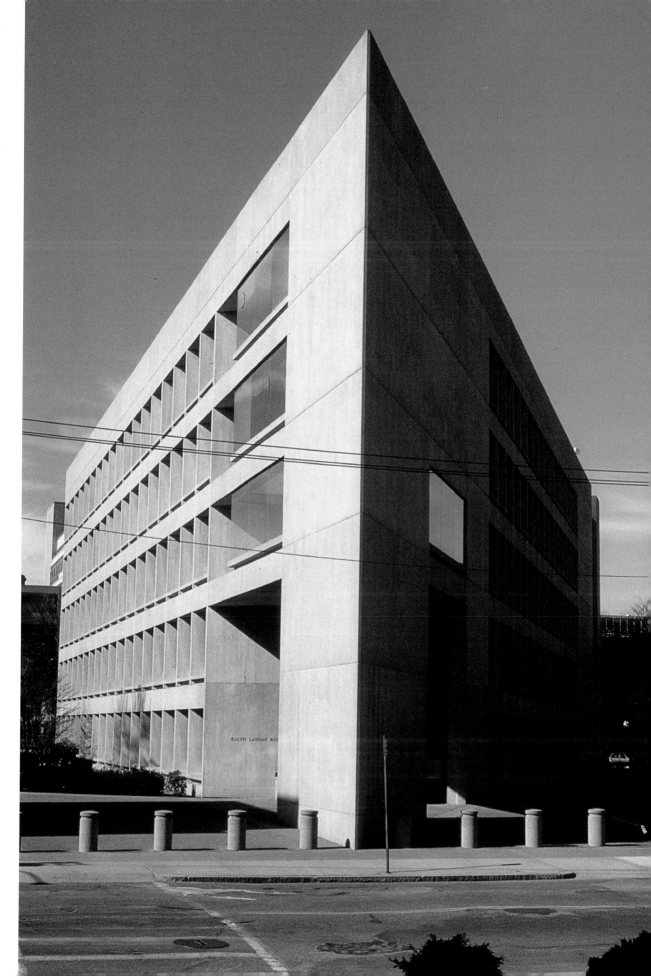

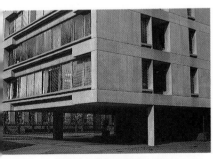

● 麻省理工學院化學館

● 路思義教堂

義，該獎表彰非美裔的美籍傑出人士，貝氏表示他住在美國近乎四十年，直到獲得自由獎章才令他真正感到被美國人接受，不再是個外人，這枚獎章的價值凌駕他曾獲得的任何獎項。

　　受西式教育，在美國執業，居住在紐約，我們可以想像貝氏受美國影響甚巨，但貝氏認爲中國是他的根，惟有根深蒂固才能枝葉茂盛，他不自認爲是個全盤「美化」的人。他與中國建築的關係，始於台中東海大學路思義教堂(1954～63)，其表現主義的造型，是貝氏所有作品中的特例，也是貝氏設計的唯一教堂。東海大學的校董會——基督教亞洲高等教育聯合董事會是他在中國時就讀學校的同一主管機構，基於感恩的心情貝氏承接此案。路思義教堂面材採用帶有凸點的黃色面磚，脫胎於台灣傳統建築，以荷人據台時以釘穿瓦的營建方式作爲取法之對象，加上傳統的中國色彩，貝氏成功地結合了現代與傳統。八〇年代台灣建築界在商業主導下刮起「中國風」，其影響與成效毀譽參半，當時可有人注意到貝氏二十餘年前，在大度山頭所樹立的清新意象？北京香山飯店(1979～82)是貝氏個人對中國現代建築的再次探索，借鑒古典園林與江南民居，「自然」仍是此作品的重要元素，一若早年的碩士畢業設計。貝氏自稱香山飯店不單是幢旅館而已，而是藉此探索中國建築的新路，指引方向，希望後繼有人，能持續不懈地繼往開來。④在中國一味求外的心態下，這個作品此時此刻可能不被重視，貝氏希望有朝一日，中國的建築師能回頭，在源遠流長的中華文化中吸取發掘，樹立中國風格的建築。

　　香港中國銀行的中銀大廈(1982～91)是貝氏所有設計案中最高的建築物，1990年5月落成後貝氏就宣布退休，這幢高樓事實上亦象徵著貝氏事業的顛峰，曾主編《建築論壇》(Architectural Forum)與《建築「＋」》(Architectural Plus)兩份雜誌刊物的名建築評論家布雷克(Peter Blake)，讚賞香港中銀大廈是自紐約市西格蘭姆大廈(Seagram Building, 1954～1958)以來，最佳的玻璃帷幕牆大樓⑤。1989年9月25日的《新聞週刊》與《浮華世界》(Vanity Fair)1989年9月號皆介紹過中銀大廈，所刊出的照片上，在建築物頂層垂著建築工人抗議的大布幅，其乃當時香港工人對六四天安門事件的抗議。這是一張饒富深意的照片，而拍這張照片時大樓的帷幕玻璃工程尚在施工中，由斜面處尚有護板，斜撐與角柱仍有藍色護膜可以佐證。當時各層樓的窗戶或啓或閉，造成斑駁的立面，然而印出的照片卻有著亮麗光滑的立面，這是怎回事呢？原來底片經過電腦加工特

別處理，使得建築物望似已竣工。若按現實狀況呈現，恐怕布幅就會被混亂的窗戶所掩沒，則無法突顯出布幅的內容。1990年6月22日紐約時報刊出貝氏的投書，〈中國不再一樣〉(China Won't Ever Be the Same)，貝氏痛心於中共當權派對天安門學運的態度，香港中銀大廈的照片爲他的投書再次做了註腳。

貝氏的「中國經驗」——香山飯店與香港中銀大廈並不愉快，由於與業主觀念差距甚多，建築師追求完美的需求往往被否決。在香山飯店揭幕前，貝氏特地到現場視察，他失望的不得不暫到時日本逗留「消氣」。當職工不知道如何維護管理時，他與夫人協同幫忙清理、吸塵，甚至全家動員示範折床疊被，夫人書華曾表示當時累得幾乎落淚。⑥對香港中銀大廈，貝氏曾一語雙關地表示這幢大樓是「廉價銀行」。⑦

路思義教堂、香山飯店與中銀大廈之外，在香港灣仔的新寧廣場大廈是貝氏在中國土地上的另一件作品。新寧廣場大廈 (Sunning Plaza, 1977～82)是一幢公寓與辦公室混合的高樓，很尋常的玻璃盒子，由於太過尋常因此鮮少爲人知曉。其基地不大，正面入口處留有空地，規畫栽植了些綠樹，戶外空間的整體性，令人感到頗似迷你的西格蘭姆大廈前之廣場。除了這些與中國有關的作品外，1983年爲中國國際貿易委員會，在北平規畫的美國展覽館，是一項未實現的紙上建築。

在台灣，人們認爲台中東海大學校區規畫與部分早期校舍，1970年日本萬國博覽會中國館，俱出自貝氏之手。在貝氏的作品年表與事務所簡介手冊內，上述的建築物都未列入。東海大學建校時，他仍受僱於齊氏，設計路思義教堂已是破例之舉；中國館，當初貝氏是競圖評審之一，後擔任設計小組的領導人，實際另有人從事設計，貝氏磊落地未奪人之美，由資料足可澄清一般人的誤解。

自1950至1988年，在貝氏退休之前的四十年間，貝氏事務所共從事過114件設計案，其中66件是由貝氏負責，以商業與機構建築 (Institutional Project)爲主。甘乃迪紀念圖書館歸屬於機構建築，該圖書館是貝氏建築生涯的轉捩點，使貝氏名揚四海。因爲基地問題，貝氏先後提出過三個方案，至1979年落成，共歷時十五年，從專業的立場，貝氏認爲甘乃迪紀念圖書館在開發建築新境界方面對他毫無助益。不過此紀念圖書館爲貝氏開啓了一扇大門，使他躋身到平常建築師難以企及的社交圈，使他與賈桂琳成爲好友。賈桂琳曾請貝氏爲她

• 香港新寧大廈

• 紐約西格蘭姆大廈

• 甘乃迪紀念圖書館

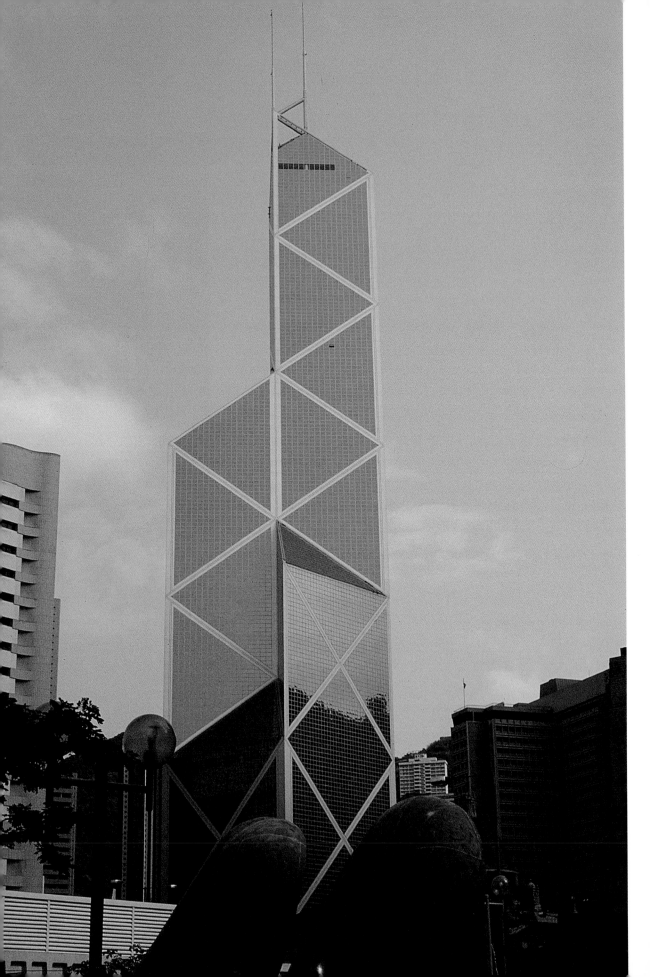

• 東廂藝廊內景
• 東廂藝廊以三角造型著名（右上圖）

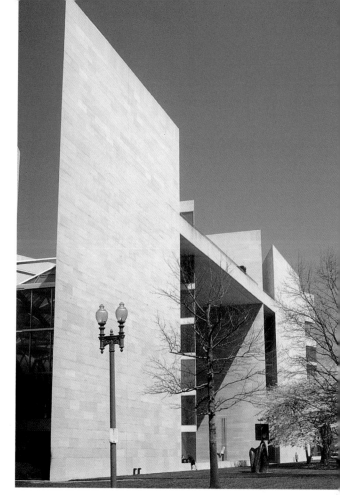

• 香港中國銀行（左頁圖）
• 台中東海大學路思義教堂

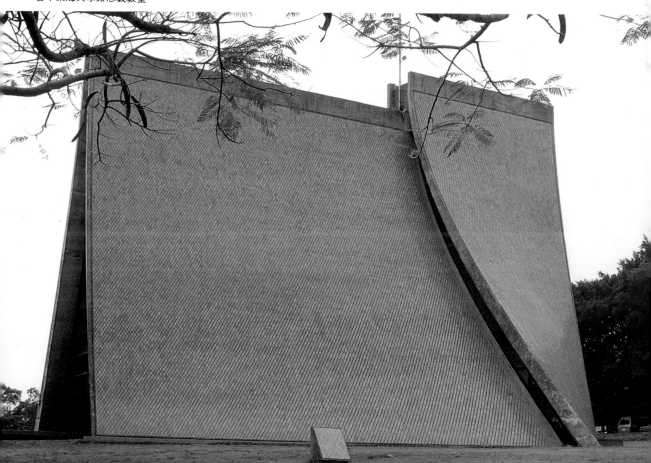

● 貝氏別墅渡假小屋
（採自SPACE DESIGN, June 1982）

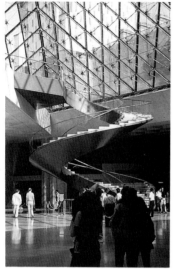

● 巴黎羅浮宮美術館的螺旋樓梯
（攝影／俞靜靜）

● 波士頓漢考克大樓

設計住宅，遭貝氏婉拒。⑧貝氏不做私宅設計，其四十年的建築生涯僅有兩幢私宅，一是在紐約州凱統市(Katonah)為自己蓋的貝氏別墅休假小屋(1951～52)，其平面是密斯風格，令人聯想到密斯的范斯沃斯屋(Farnsworth House, Plano, IL. 1945～50)與強生的玻璃屋(1949)，雖然這三幢住宅均採用玻璃，但貝氏別墅休假小屋未若另兩位建築師的住宅通體透明流暢，貝氏在中央採用實牆，建材以木為主。貝氏設計的另一幢私宅是在德州福和市的單禘舍(Tandy House ,Fort Worth, Tx. 1965～69)，此宅規模甚大，分為娛樂區（Entertainment Wing）及寢室區及游泳池區，最大特色是各區獨立，互不干擾。另外值得注意的是其開窗方式，與其先後期的大氣研究中心與狄莫伊藝術中心增建，一脈相承。可惜此宅罕見文獻介紹，難窺其全貌。

香山飯店與羅浮宮開幕時，賈桂琳都是貝氏邀請參加盛典的上賓。當年在眾多知名建築師中，貝氏受賈桂琳垂青擔負重任設計紀念圖書館，是因為貝氏年輕，就像六〇年代的年輕總統，再加上貝氏獨具慧眼的審美觀。賈桂琳看過貝氏的作品集，路思義教堂、全國大氣研究中心與伊弗森美術館令她激賞，她認為貝氏最高的成就在未來。

賈桂琳的預言於1978年應驗，華盛頓國家藝廊東廂的成就，使這位已受人注目的建築師名聲大噪，其聲譽真是如日中天，當人們參觀東廂藝廊時，無不臣服此一壯麗設計。東廂藝廊是貝氏第一次使用石材為主要建材，他所研究出的施工技術與空間效果，在美國建築史上寫下了重要的一頁。不過當貝氏首度採用玻璃為帷幕牆在波士頓漢考克大樓(John Hancock Tower, 1966～1976)時，其所造成的問題，幾乎毀了他既有的功名。經此教訓，貝氏事務所設計的玻璃帷幕牆大有突破，每有新創，1989年達拉斯麥耶生交響樂中心(Morton H. Meyerson Symphony Center)，是玻璃與石材結合的至善作品，此音樂中心榮獲1991年全美商業營建協會最優秀建築獎，與1991年美國建築學會年度榮譽獎，是貝氏建築生涯中惟一的音樂廳，他所投注九年的心血，締造了音樂廳設計的新紀元。

貝氏受推崇與對美國建築的影響可由兩項調查獲得驗證。1982年《建築界》雜誌(Buildings Journal)，請美國五十八位建築系院校主管推舉提名全美最佳建築師，貝氏位居鰲首，比名列第二的吉爾格拉(Romaldo Giurgola)高出七個百分點。⑨

1988年《前衛建築》雜誌做了一次讀者調查，在回收的1500份問

卷中，貝氏被公認為是最有影響力的建築師。多數讀者認為建築設計
應該簡潔俐落、合理、有秩序性，這正是貝氏作品個性的寫照。由讀
者受教育年代的背景分析，這項讀者調查透露了頗有意思的訊息：畢
業於五〇年代的建築師最推崇貝氏，其比率高達71％。比起位居第二
名，屬萊特派的姜費(Fay Jones)兩倍有餘，麥爾(Richard Mier)居
季；六〇年代者仍推舉貝氏列名第一，范裘利(Robert Venturi)排名
第二；畢業於七〇年代者則視范裘利為最有影響力者，貝氏居亞，這
與范裘利所著《建築的矛盾與複雜》(1966)與《向拉斯維加斯學習
》(1972)兩書有關。八〇年代是後現代主義盛行的時期，是波塔(Ma-
rio Botta)、麥爾，葛里(Frank Gehry)等人當紅的年代，身為現代
主義堅持者的貝氏卻仍擁有一席，名列第九。綜合所有不同年代讀者
的意見，貝氏則仍是冠軍，名列在他之後的是麥爾。⑩這些調查在在
證實貝聿銘是當代最偉大的建築師，是現代建築中最偉大的代言人。

貝氏的建築物四十餘年來始終秉持著現代建築的傳統，貝氏堅信
建築不是流行風尚，不可能時刻變花招取寵，建築是千秋大業，要對
社會、歷史負責。他持續地對形式、空間、建材與技術研究探討，使
作品更多樣性，更有趣味，更加優秀。他從不為自己的設計辯說，從
不自己執筆闡釋解析作品觀念，貝氏認為建築物本身就是最佳的宣
言。

為慶祝美國建國兩百週年，美國建築學會的《建築》雜誌曾請建
築師列出心目中最佳的美國建築物，貝氏列出了十三項，包括喬治亞
州塞芬拿市(Savannah)，維吉尼亞大學校區(1817～26)，芝加哥蒙納
德諾克大樓(Monadnock Building, 1889～91)，萊特的統一教
堂(Unity Church, Oak Park, IL. 1904～07)，拉金大樓(Larkin
Building, Buffalo, NY. 1904)與落水山莊(Falling Water, Con-
nellsville, PA. 1935～37)，芝加哥信賴大樓(Reliance Building
1894)，紐約洛克菲勒中心(1931～47)，葛羅培斯自宅(1938)，密斯的
芝加哥860－880湖濱道公寓(860 and 880 Lake Shore Drive Apart
ment, Chicago, 1948～51)，強生自宅(1949)，沙利南的華府杜勒斯
機場(1958～62)與路易斯康(Louis I. Kahn)的加州沙克研究中
心(Salk Institute, La Jolla, CA. 1959～65)。⑪這名單中有三幢建
築物位在美國現代建築發祥地芝加哥，而多數之建築物屬於現代建
築，藉此足可明白貝氏的建築觀。有趣的是竟有三幢萊特(Frank
Lloyd Wright 1867～1959)的作品，當貝氏在麻省讀書時，1938年的

• 芝加哥信賴大樓

21

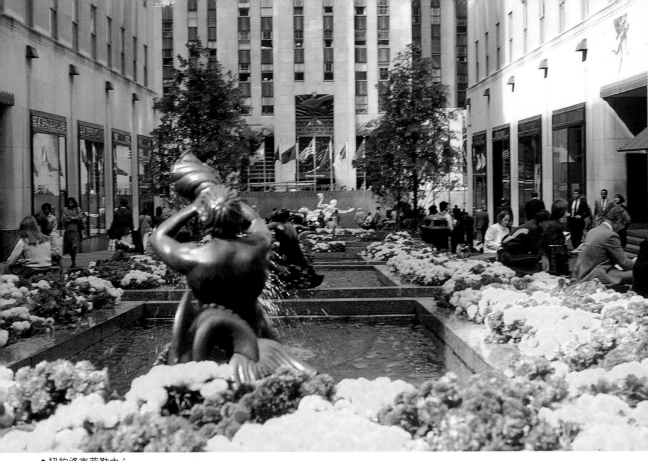

● 紐約洛克菲勒中心

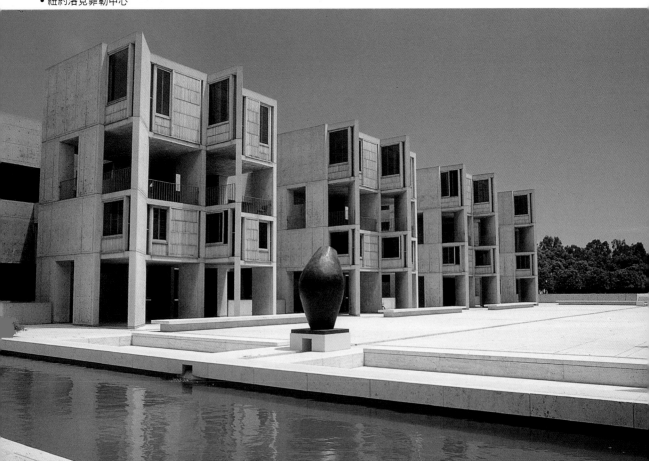

● 加州沙克研究中心

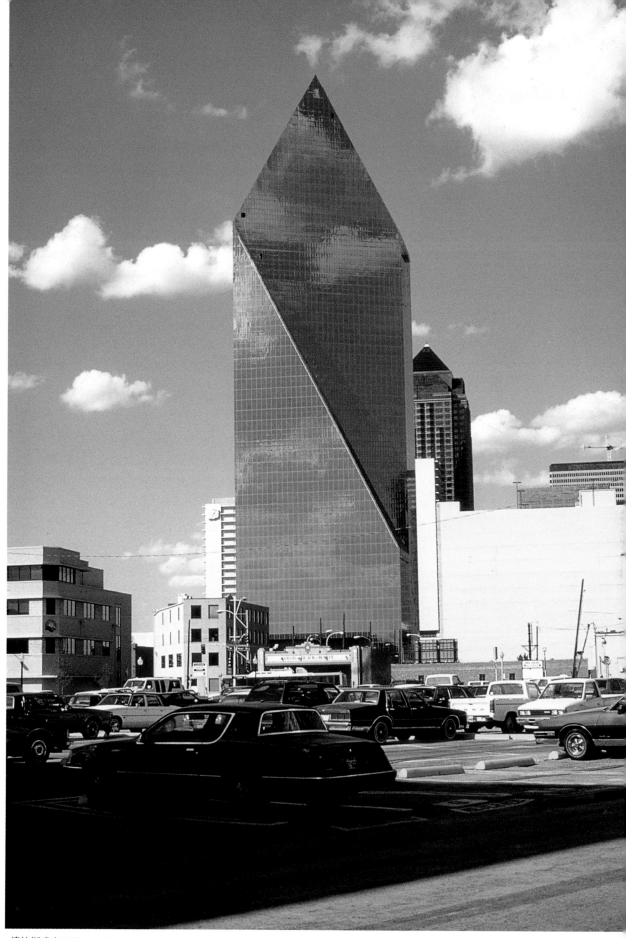

• 達拉斯噴泉地辦公大樓

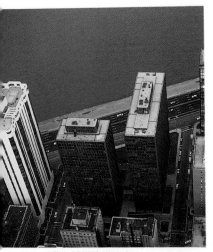

• 芝加哥湖濱道公寓

• 華府杜勒斯機場

• 達拉斯麥耶生交響樂中心

暑假他曾懷著仰慕的心情，赴萊特的大本營塔里生(Taliesin)拜訪，苦候兩小時未見到萊特，雖然失望，但他自言不像其它人視萊特如神祇般。萊特自由流暢的空間與非正統地結合運用各種建材，對貝氏雖有所影響，惟並不深遠，貝氏自認為原因在於萊特設計過許多宅邸，空間與建材是其住宅設計的特點，而貝氏的作品以商業與機構建築居多，僅有過兩幢私宅作品。⑫這份名單中，住宅有四，佔了多數，其中葛羅培斯自宅對貝氏另有一分特殊意義，他的長子是在葛氏屋中誕生的。⑬

有人以貝氏姓名的諧音「I am paid」，來挪揄貝氏是個專門設計高價建築物的建築師，如達拉斯市政廳預算美元2500萬，結果支出七千萬美元，⑭漢考克大樓造價一億六千萬美元，幾乎是當初估價的兩倍，⑮東廂藝廊比預計多花費7500萬美元，原經費是二千萬美元而已，⑯達拉斯麥耶生交響樂中心造價由4950萬美元高昇至7900萬美元。⑰造成花費高的原因很多，有些是業主更改設計造成，有些是基地環境因素迫使工程改變，貝氏曾表明，如果祇為了蓋個蔽體，就沒有必要找他設計，「如果建築師做得對，即使超過預算，歷史也會銘記建築師的見地。」貝氏如是說。⑱

貝氏於1990年正式退休，事務所由當年共闖天下的拍檔與中生代負責。回顧其事務所成長的歷程，由他單槍匹馬於1948年開始，1950年柯柏(Henry Nichols Cobb)加入，1952年范仁(Ulrich Franzen)、⑲1953年雷納德(Eason H. Leonard)、與賈連德(Leonard Jacobson)，1954年柯蘇達(Araldo Cossutta)，⑳1956年傅瑞特(James Ingo Freed)等相繼加盟，到1955年初度改組，柯柏與賈連德兩人成為與貝氏同等地位的合夥人，事務所名稱由I. M. Pei & Associates改為I. M. Pei & Partners。1980年合夥人添加了傅瑞特、與賈連德與溫戴梅爾(Werner Wandelmaier)。1926年4月8日出生於波士頓的柯柏，早在哈佛大學讀書時就認識貝氏，1980至1985年間他是哈佛大學建築系主任，漢考克大樓、達拉斯中心(One Dallas Center, 1977)與達拉斯噴泉地辦公大樓(Fountain Place, 1982~86)、丹佛市第十六街行人徒步區(1978~82)、洛杉磯第一州際世界中心(First Inter state World Center, 1983~89)等，都是柯柏的名作。德裔美籍的傅瑞德在加入貝氏前，曾參與過密斯的西葛蘭姆大廈工程，1975年至1978年間，他是伊利諾理工學院建築系主任。他負責的案件尺度較大，多以都市為規劃設計之背景，如舊金山的布道灣規畫案(Mission

Bay, 1982~84)，紐約賈維茲會議展覽中心(The Jacob K. Javits Convention Center, 1979~86)與洛杉磯會議展覽中心擴建(Los Angeles Convention Center Expansion, 1986~1993)與華府的猶太屠殺紀念博物館(The United States Holocurst Memorial Museum, 1986~1993)等。雷納德的職務以行政為主，當年他加盟時就是負責里高中心工地管理。

● 達拉斯中心

貝氏，柯柏與傅瑞德皆以幾何形的設計見長，按柯柏的說法，他們三人對建築的愛好與專長是有差異的，貝氏以體積(Volume)見稱，他自己偏好立面的表現，傅瑞德擅長以構件表達。㉑傅瑞德稱貝氏以幾何形來營造多變的造型，以非對稱的形式相互作用，柯柏是個極限主義者(Minimalist)，他自身著重於意象的塑造。㉒貝氏認為他的夥伴太過謙虛，事實未必如他們所言，在建築風格與表現方面，他們都以追求完美為目標，而貝氏事務所的最終成就則全是大家努力的成果，彼此實在不分軒輊。曾有人問柯柏，以他的才能，怎願在貝氏名下工作如此久，為何不自立門戶？柯柏表示貝氏的事務所人才濟濟，有最佳的技術資源，在美國沒有任何建築師事務所堪與匹敵，憑這些條件使事務所能攬到好的業務，使他有機會做好的設計，若單打獨鬥自行闖蕩，根本不可能實踐他的理想，他特別強調團隊的重要與經驗的累積。若從這兩個觀點來審視台灣建築師事務所，不難明白我們的缺憾所在，更能明白我們難以有優秀建築作品之緣由。

1989年9月，貝氏事務所做了巨大的改變，提昇了較年輕的一代為合夥人，使合夥人由六位增至八位，新增添的米勒(George H. Miller)與芬寧(Michael D. Flynn)分別為40歲與55歲。米勒是貝氏達拉斯麥耶生交響樂中心的得力助手，芬寧參與了香港中銀大廈。更重要的是，事務所的名稱不再單以貝聿銘獨人掛帥，改成了Pei Cobb Freed & Partners Architects，簡稱為PCF。有人稱此是美國建築史上的大事，因為此舉繼承了美國「建築師團隊」事務所的精神，例如十九世紀末期有Mckim, Mead & White，二十世紀三〇年代有Louis Skidmore,Nathaniel Owings & John Merrill。㉓貝氏希望事務所的聲望與特性能夠藉由改組而維持不墜，不會受他的退休有所影響，事實誠如貝氏所期望，PCF依然有許多業務，依然榮獲許多獎項，在美國的建築界排行榜也始終名列前茅。

貝氏個人的真知灼見、外交風範與促銷本事，固然是其事務所成功的因素之一，更重要的是其傑出的人力資源。多數員工在同一事務

● 丹佛第十六街人行徒步區

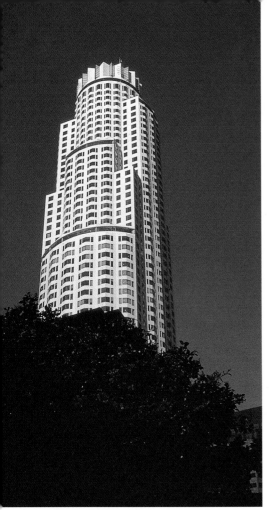

● 洛杉磯第一州際世界中心

● 波士頓基督教科學教會中心

● 洛杉磯會議展覽中心擴建(Courtesy of Pei Cobb Freed & Partners, ⓒ Jeff Goldberg)

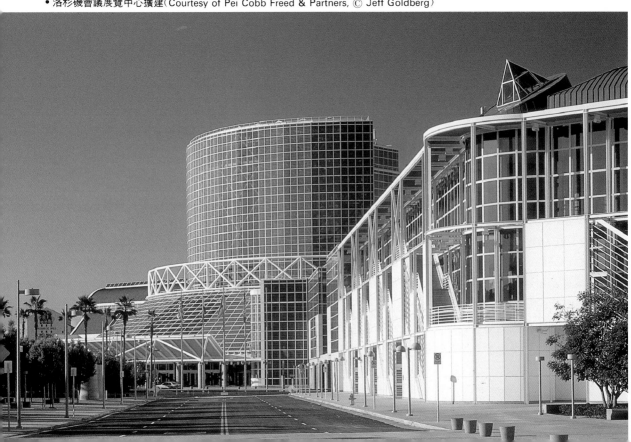

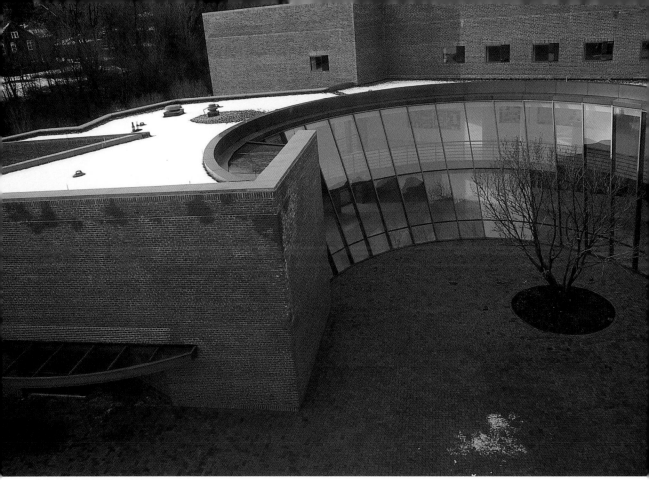

• 康州嘉特羅斯瑪莉學校科學中心

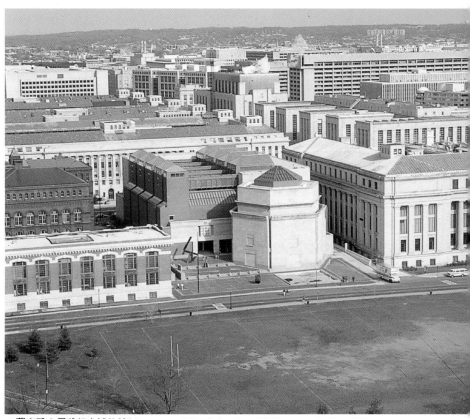

• 華府猶太屠殺紀念博物館(Courtesy of Pei Cobb Freed & Partners,© Alan Gilbert)

• 紐約賈維茲會議展覽中心

所歷練經年，所獲得的經驗與專業知識能夠積聚交流，共同營建事務所的風格，這正是建築師事務所成功的要素，這正是台灣建築界應學習改善的。台灣光復後的第一代建築師或已退休，或形將退隱，以台灣建築師事務所經營的形態，事務所的主持建築師若逝世或退休，則事務所也就一起消失，永遠難將累積的傳統賡續傳承，中國第一代建築師關頌聲創設的基泰工程司，曾顯赫多年，爾今何在？孰人熟稔？如果台灣建築事務所組織不能變法突破，台灣的建築永遠難有出頭天，此問題實在值得深入研討。貝氏事務所的經營型態可以供我們思考。

Pei Cobb Freed & Partners的員工，除了一般的建築從業員外，按年資與能力分為四級：Partner, Associate Partner, Senior Associate, Associate。在組織方面，除建築部門外，另設有財務行政，工程財務，人事管理，圖書檔案與公共關係等。為加強同仁間的情感與溝通交流，曾一度不定期地發行內部刊物：《Imprint》，以數頁的篇幅介紹事務所最新工程的狀況，人事動態與彙整刊載昔日的作品，不過因為沒有專人負責，《Imprint》出刊三次就夭折了。

仔細索驥貝氏的作品，不難發現早期作品中的元素經過千錘百鍊，再三運用的例子，如羅浮宮玻璃金字塔內螺旋樓梯與伊弗森美術館樓梯彷彿。東廂藝廊連接空間的「橋」，早期出現於姜森美術館，爾後新加坡萊佛士城又加以運用。康州嘉特羅斯瑪莉學校科學中心(Choate Rosemary Hall Science Center 1985~89)平面與甘乃迪紀念圖書館次案雷似。㉔此精益求精，對形式、空間、建材與技術的不斷研究，是其建築水準提昇的原因，是其作品歷久彌新的精髓所在，這正是促使貝聿銘在建築史上名垂不朽，其作品屹立長存的主因。「今天，價值觀混淆，建築師更有責任為建立秩序而努力。建築是最公共的藝術，建築師應該在都市鄰里，在鄉村社區扮演領導的角色，以改善實質的暨精神的環境。歷史昭示，建築是生活與時代的鏡子。希臘人的民主觀念反映在衛城，羅馬人的組織能力，可以從廣場與拱道驗證。從設計一幢住宅，到規畫一個城市，我們這一代有責任創造屬於我們的建築。」這是1979年貝氏接受美國建築學會金獎時的演說辭。

註釋

①：參閱Carter Wisemer, I. M. Pei─A Profile in American Architecture, Harry N. Abrams, Inc. p. 44。

② : 貝氏回中國一節，參閱黃健敏撰＜中國建築教育溯往＞一文，《建築師》1985年11月號。

③ : 同註一，p. 70。

④ : 參閱＜貝聿銘談中國建築創作＞，《建築學報》1981. 6, p. 12。

⑤ : Peter Blake, Scaling New Heights, Architectural Record, January 1991, p. 78。

⑥ : 同註一，p. 205。

⑦ : Martin Filler, Power Pei, Vanity Fair, September 1989, p. 266。

⑧ : C. David Heymann, A Woman named Jackie, New American Library, 1989, p. 620。

⑨ : The Buildings Journal, May 17 1982。其餘名列前十大建築師者，按序為斐利(Cesar Pelli)，羅區(Kevin Roche)，強生(Philip Johnson)，布克斯(Gunnar Birkerts)，葛瑞福(Michael Graves)，莫爾(Charles Moore)， 巴恩思(Edward L. Barnes)與麥爾(Richard Meier)。

⑩ : P／A Reader Poll 「Design Preferences」, Progressive Architecture, October 1988, p. 15－17。

⑪ : AIA Journal, July 1976。

⑫ : 同註①，p. 36。

⑬ : 同註①，p. 39。

⑭ : 同註①，p. 129。

⑮ : 同註①，p. 150。

⑯ : 同註①，p. 157。

⑰ : 同註①，p. 268。

⑱ : 同註①，p. 64。

⑲ : 范仁，在貝氏事務所工作五年後，在大企業Philip Morris公司的協助下，開展其個人的事業。其主要作品為康乃爾大學生物館(1975)，休士頓艾禮劇院(1972)，新罕布夏大學學生宿舍(1972)。

⑳ : 柯蘇達一度是貝氏事務所的合夥人(Partner)之一，他負責過丹佛希爾頓飯店(1954~60)，麻省理工學院地球館(1959~64)，夏威夷東西文化中心(1961~66)，華盛頓拉斐葉廣場(1961~68)，德拉瓦州威明頓大廈(Wilmington Tower 1963~70)，與波士頓基督科學教會中心(1964~73)等。七〇年代中期離開貝氏，自行開業，他的名作包括達拉斯的大開發案「City Place」，因受經濟不景氣，該案完成了一幢高樓後，全案停擺。

㉑ : Andrea Oppenheimer Dean, Changing for Survival Architecture, January 1990, p. 60。

㉒ : Barbaralee Diamonstein, American Architect Now II, Rizzoli International Publication, Inc. 1985, p. 101。

㉓ : 黃健敏‧黃婉貞《現代建築家第二代》，台北藝術圖書公司，1975, p. 232。

㉔ : 關於貝氏作品之間相互的關係，是很值得進一步探討的課題，筆者在〈香港中銀大廈〉一文曾略提及，可參閱《雅砌月刊》1990年12月號。

• 貝聿銘建築師事務所的內部刊物《Imprint》

• 貝氏1990年退休前為齊氏第二代設計的紐約四季大飯店（Courtesy of Pei Cobb Freed & Partners, © Justin Van Soest）

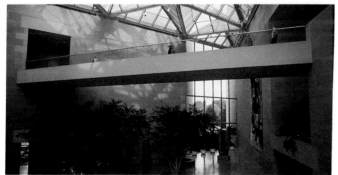

• 華盛頓美國國家藝廊東廂的天橋

貝聿銘設計的美術館

美國在二次世界大戰後成爲世界強國，在文化方面不再以歐洲馬首是瞻，變得充滿自信，力圖拓展美利堅的自我形象，表現在藝術方面，最顯著的是各地美術館的蓬勃興起。設計美術館最有名的建築師當屬強生（Philip Johnson），①巴恩思（Edward Larrabee Barnes）②與貝聿銘（Ieoh Ming Pei）。貝氏一生共設計過十個美術館，其中包括一個學生時代的作品及一個紙上建築。

1946年，貝氏自哈佛大學建築研究所獲得碩士學位時，以上海美術館作爲畢業設計題目，這個學生時代設計案的許多手法，在日後貝氏的重要作品中一一展現。兩層的上海美術館，在入口處有分別上走下行的兩個坡道，引導人們通向不同的樓層。坡道是現代建築大師柯比意特有的建築語彙之一，在哈佛大建築系館旁的哈佛藝術中心，是柯比意在美國的惟一作品，此中心就採用坡道引導人們步向大門。不過哈佛藝術中心是1963年完成的，貝氏當然不是受此中心之影響。但是貝氏曾表示上海美術館意圖表現塑造性與雕刻感，這兩點則是柯比意對貝氏的深邃影響，總結貝氏建築生涯所設計的十個美術館，無一不是以強烈的雕塑性表現著稱。上海美術館實係一個縱向的方盒子，

• 貝聿銘的首幢美術館
——伊弗森美術館

• 印大美術館中庭（Courtesy of Indiana University Art Museum）

• 印大美術館一樓藝廊（Courtesy of Indiana University Art Museum）
• 印第安那大學布朗校區美術學院暨美術館（Courtesy of Indiana University Art Museum）
（右頁圖）

• 印大美術館三樓藝廊（Courtesy of Indiana University Art Museum）

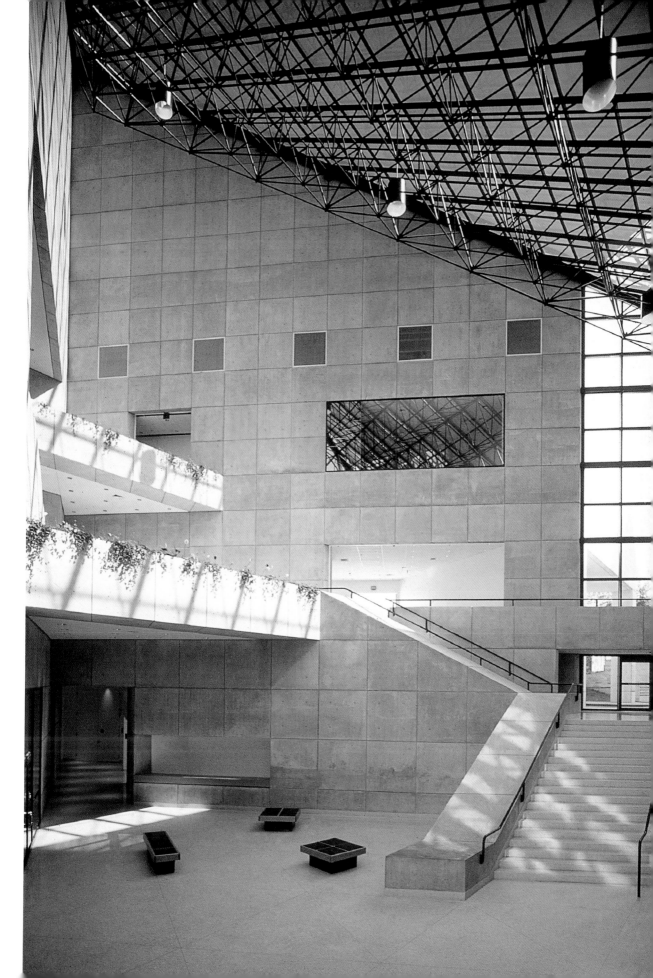

● 上海美術館平面圖（取材自 Progressive Architecture, February, 1948）

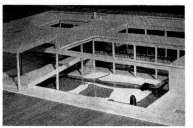

● 上海美術館入口的坡道與庭院（取材自 Progressive Architecture, February, 1948）

在入口處有一個挑高的雨篷，這種手法則是典型的密斯派，縱然我們可以索驥出大師們對貝氏之影響所在，整個設計仍處處表現了貝氏個人的見解。貝氏刻意地迴避中國傳統建築的圖像，對採用飛簷、大圓柱、八角窗等興建於二○、三○年代的中國古典式新建築深不以為然，他與指導教授葛羅培斯討論後，決定以中國建築特有的牆與庭院兩項元素做為設計主題，他所著重的主題是空間。整個美術館有大小不一的五個庭院，兩座陽台。除了毗鄰入口處休息室與北側的圖書室，有玻璃開口外，整個美術館事實上全被高牆包圍，乃典型中國江南庭園的做法。這是貝氏從空間著手，創造現代化中國建築的首次嘗試，但直到1982年北京香山飯店，貝氏才獲得機會真正予以實踐。

上海美術館有兩點最值得注意的地方，一是被牆所圍出的庭院，對展覽的藝廊而言，庭院成為自然光的來源，為藝廊提供一個自然的環境背景，加強了室內戶外空間的流通。事實上，被舉世讚譽為最精緻的小型美術館──福和市金貝美術館，建築師路易斯康設計有三所庭院，康的庭院設計手法高超，曾被許多建築師效法，如巴恩思設計的達拉斯美術館就曾援引。金貝美術館係康氏1972年的作品，而貝氏早在四○年代學生時期就已有庭院的觀念，著實令人佩服貝氏的卓識睿智。由庭院衍生成內庭，由內庭延伸為光庭，這一脈相繫的建築元素成就了貝氏所設計的美術館，成為貝氏美術館的「招牌」，至1989年巴黎羅浮宮美術館的玻璃金字塔而臻於極致。其次是天橋的運用，上海美術館中由西側大門循坡道入館後，坡道南側有個大庭院，在館內向南通到各藝廊時，會行經橫跨過庭院的天橋，在廊道末端的書法暨繪畫展覽室前，亦有一個較短的天橋橫跨在庭院之上。上海美術館的兩座天橋，實在是貝氏所有美術館天橋設計之濫觴，1961年貝氏設計其第一幢美術館──伊弗森美術館時出現了天橋的設計，至1978年的華府國家藝廊東廂，更是出神入化，為天橋建立了新的空間觀，為美術館締造劃時代的觀賞藝術品空間。大庭院的西側以假山為景，東側是茶亭與花苑，廊道末端的庭院以竹為主，貝氏以自然來經營中國式的環境。香山飯店的流盃渠與中銀大廈庭院的假山、金銀杏樹，是貝氏落實學生時代「中國式的環境」概念最具體的成果。

作為貝氏所設計美術館系列的首幢作品──伊弗森美術館，對貝氏的事業有極大的影響。1964年甘乃迪家族甄選設計甘乃迪紀念圖書館建築師時，與其它候選的建築師相較，貝氏已完成的作品很少，且多半是大尺度的平價住宅，相形之下顯得遜色。但賈桂琳並不在意作

品的數量，她關切的是建築師的水準與品味，她很激賞剛完成設計但尚未動工的伊弗森美術館，所以，貝氏基本上是憑藉著伊弗森美術館的設計方才雀屏中選，有機會邁入上流社會而聲名大噪，才相繼獲得更多委託案。當美國國家藝廊欲增建時，董事們對伊弗森美術館的設計也讚許有加，認定其建築風格正是他們所要求的，董事們也參觀過位在克羅拉多州圓石市的全國大氣研究中心（National Center of Atmospheric Research），瞭解這研究機構的建築物後，認為有助於東廂藝廊所欲包括的視覺藝術研究中心（Center for Advanced Studies in the Visual Arts），再加上貝氏從事的狄莫伊藝術中心雕塑館加建工程表現傑出，上述三種不同條件下的三幢不同建築物，恰是東廂藝廊的綜合體，因此貝氏成為東廂藝廊設計的最佳人選。法國總統密特朗訪問美國時參觀東廂藝廊，對之印象深刻，因此力排萬難，甚至破例不舉辦競圖，將法國歷史上的瑰寶建築——羅浮宮整建，逕行委託貝氏，這也是伊弗森美術館種下的遠因。

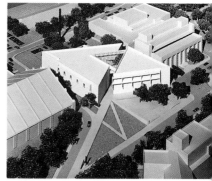

●印大美術館初案模型（Courtesy of Indiana University Art Museum）

　　當美國國家藝廊東廂施工期間，貝氏設計了第五幢美術館——印第安那大學布明頓校區的美術學院暨美術館（Fines Arts Academic & Museum Buliding）。此館或許因為地理位置較偏，又位在非大眾知曉的校園內，在貝氏設計的諸多美術館中，此館知名度甚低。

　　早在1939年時，印第安那大學校長魏赫曼（Herman B. Wells）就有心設立大學美術館。1941年畢業自哈佛大學的霍亨利（Henry Hope）出任美術系主任，他利用美術系館左側加建的磚房充當藝廊，藝廊於1941年11月21日開幕。師生展、畢業展雖然是藝廊主要的展覽，惟截至1980年，藝廊共舉辦過六百餘檔展覽，其中三分之一是以中西部的藝術創作品為主，儼然成為區域性的重要展覽場所。1971年霍亨利退休，接掌的是蘇湯姆（Thomas Solley）。蘇湯姆畢業自耶魯大學建築系，有工作經驗後考取建築師執照並自行開業，在一次家族聚會時邂逅霍亨利，倆人一見投緣，霍亨利認為蘇湯姆的性向應朝博物館專業發展，受此鼓舞，蘇湯姆在四十歲時重拾課本，到印第安那大學藝術研究所深造，畢業後擔任霍亨利的主任祕書。

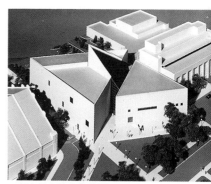

●印大美術館定案模型（Courtesy of Indiana University Art Museum）

　　為誌慶印第安那大學建校百週年，校方計劃興建一幢美術館，1970年2月籌建委員會成立，霍亨利繼任時向校方建議，新美術館一定要甄選優秀的建築師設計，不應該侷限以中西部的青年建築師為對象。雖然校方的用意在提攜新進，霍亨利堅持認為應由有專才的建築師設計。校方接納了蘇湯姆的建議，爾後四年，他走訪美國和歐洲

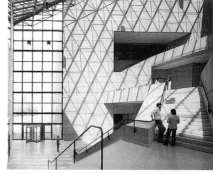

●印大美術館中庭，自天橋處望向大門（Courtesy of Indiana University Art Museum）

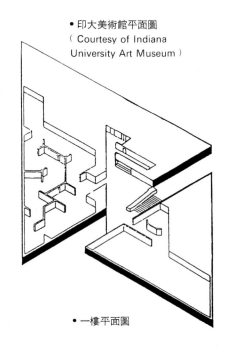

• 一樓平面圖

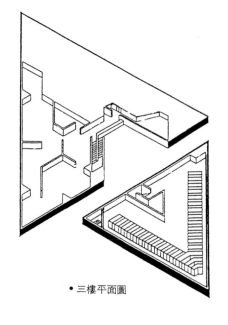

• 三樓平面圖

各地的美術館，最中意的還是伊弗森美術館。蘇湯姆認爲衆多美術館固然在展覽藝廊方面設計優秀，但那是一般人能體會感受到的空間，然而以藝術行政人員的觀點，後勤支援的相關空間實在很重要，絕不因爲大衆看不到而忽視，再則他心目中的美術館不單是展覽場所，還是教學研究的場所。蘇湯姆很滿意於伊弗森美術館富有變化的展覽空間，因此伊弗森美術館再度爲貝氏帶來設計美術館的機運。

印大美術館基地位在校園中心廣場旁，緊鄰著學校的總圖書館，以兩個大小不一的等邊三角形包容兩個機能不同的建築物——美術館與圖書館。每幢建築物樓高三層，以中庭相連接。中庭是貝氏的最愛，在第一個設計案，中庭覆以一個平頂的等腰三角形天窗，而定案與建的設計，則有一個角翼高昇起30度的天窗，造成了高出屋頂的尖角玻璃天窗，天窗最高點達105英尺，突顯出玻璃天窗下的通道，中庭實際就是校園內動線的一部分。兩幢建築物之間全是玻璃牆面，明亮寬敞地吸引著人們路經此地，到美術館，也到圖書館。以斜向三角做爲校園通道，可不是貝氏的首次作法，1972年康州威靈福特市的梅侖藝術中心（Paul Mellon Center for the Art），在嘉特羅斯瑪莉學校的校園一隅，就可發現禮堂與教室分居於斜向的道路兩側。1973年普林斯頓大學洛氏學生宿生（Laura Spelman Rockefeller Hall）是另一個「斜道」取向的作品。貝氏非常瞭解人們喜歡走捷徑的心理，有心地配置「斜道」，好「製造」更多的人潮使用他所設計的建築物。

在印第安那大學校區內，這是惟一不使用印第安那石材爲外牆的建築物，貝氏一向運用建材來表現地域色彩，此建築物有很好的機會採用當地的石材，何以捨石材不用，是經費不足？或有其他原因？令人費解。外牆的建材是泛著淡淡黃色的混凝土，此與貝氏六○年代的混凝土表現大異其趣。六○年代的混凝土粗獷，份外的強調質感，貝氏的第一與第二個美術館——伊弗森美術館（1968）與狄莫伊藝術中心雕塑館（1968）是最佳的詮釋。七○年代的混凝土光滑，刻意表現施工的精緻，混凝土的模版水準足可娩美細木作櫥櫃，有石材的效果。貝氏的第三個美術館——姜森美術館（1973），梅侖藝術中心（1972）新加坡華僑銀行華廈（1976），麻省理工學院化工館（1976）等，都是光滑混凝土面材之表現。在印大的美術學院暨美術館以五英尺爲模矩所劃出的方格子，在混凝土牆面上以開窗「繪出」風格派（De Stijl）的大畫。所有的開窗大小全部按五英尺爲基準，或小方形，或大方形，或

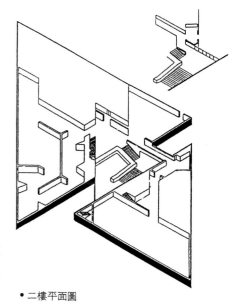

• 二樓平面圖

長方形，依照內部空間的機能需求安排窗形，貝氏是藉著窗的大小變化，誠實地反映空間性質。早先圖書館南立面所設計的窗較具雕塑感，頗像狄莫伊美術館南立面的設計，修正後圖書館與美術館的窗形統一，只有大小的差別。

進入面積達4400平方英尺的中庭，中庭上方是天窗，天窗採反射玻璃，所以中庭的光線比較不刺眼。迎面是一座宏偉的樓梯通往二樓，樓梯與三角的造型，令人聯想起美術學院暨美術館是華府國家藝廊東廂的第二代，以時序觀之，這個想法是有根據的。國家藝廊東廂於1971年5月完成設計，印第安那大學的美術館於1978年6月開工，在貝氏的美術館作品中，排序恰為先後。雖然不是先後緊接，貝氏往往精鍊設計元素，再三援引。

印大美術館，一樓以展出西方藝術為主，有工作坊與卸貨區。二樓展出亞洲與古代藝術，另包括了維護室、交誼廳與室外雕塑露台。負責本案的建築設計師穆休(Theodore J. Musho)循康奈爾大學姜森美術館陽台處的雕塑展示區方式，以校景做為背景，可是館長蘇湯姆堅持要建高牆以做為藝術品的屏風，所以如今在校園內難以看到雕塑品的存在，祇能經由美術館的二樓才能發現別有天地的雕塑陽台。三樓展出美洲、大洋洲藝術，辦公行政空間佔了絕大半數，從辦公室的大窗面可以俯視中庭。東側的圖書館，一樓是特展室，其機能有別於位在二樓的閱覽室與三樓的書庫，這點從立面的窗戶可以「讀」出。兩館在二樓處有天橋連接，天橋是貝氏不會遺漏的建築元素，因為兩館相距不遠，所以天橋的感覺不甚強烈。因為功能不同，兩館的高度不等，圖書館高54英尺，美術館高69英尺。

為了因應教學需要，美術館各層的展示區採開放式，沒有隔間，天花板也未裝修。五英尺模矩的等邊三角形與漆成黑色的平頂，設計手法源自路易斯康的耶魯大學美術館(Yale University Art Gallery，1951~53)。③

被暱稱為「白象」(White Elephant)的印第安那大學美術館暨藝術學院，其整體設計多半保留了貝氏固有風格，稱得上是傑作。很少介紹貝氏作品的《前衛建築》雜誌(Progressive Architecture)在1983年元月號中，莫威廉(William Morgan)認為此作品比華府國家藝廊東廂更佳，因為藝術品在此受到較佳的「待遇」，他認為館的本身就是一件超大的抽象雕塑品。或許東廂藝廊太過風光，使得印大的美術館被忽略，極少書刊介紹過該美術館。伍密契(Michael Wood)

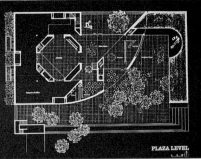

●長堤美術館配置暨一樓平面圖

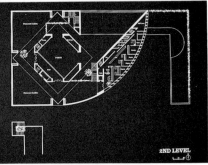

●長堤美術館二樓平面圖

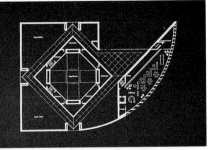

●長堤美術館三樓平面圖

●長堤美術館會場的可能使用性
（Courtesy of Long Beach Museum of Art）

所著的《西方世界的藝術》（Art of the Western World）一書介紹貝氏時，捨東廂藝廊而取印第安那大學美術館暨藝術學院，倒是頗為特殊。另一項記錄是：貝氏作品每每得獎，經常一件作品獲得多項榮譽，惟獨印第安那大學美術館暨藝術學院從未得過獎。

像印第安那大學美術館暨藝術學院一樣，另一件貝氏所設計未曾被人所知的美術館是在加州的長堤美術館，只有日本雜誌＜SPACE DESIGN＞在1982年6月號貝氏專輯的主要作品年表中以四行文字提及。長堤美術館與印第安那大學美術館暨藝術學院是同期設計規劃的建築作品，兩者的時間都在1974年秋季，兩者有許多雷同之處。兩館俱以混凝土建造出雕塑性的造型，都以兩個獨立的個體藉著巨大的中庭連接，而且中庭都有玻璃天窗。

長堤美術館平面是由一個長方形與一個弧形彎月組成，不同的型代表不同功能，長方形是展示藝廊，彎月形是行政暨相關服務設施，兩者之間是兩層高的入口大廳，大廳頂是空間桁架支撐的玻璃天窗。天窗向展示藝廊延伸，圈繞在居中的會場（Forum）外圍，為二樓的廊道引入自然光。這種設計手法有雙重意義，既為空間帶來生氣，也具備以自然光引導動線的功效。貝氏將光庭的功能擴展，每一件作品縱然略微相似，但仍有其獨特之特點，雖變化萬千亦不離其所宗，長堤美術館的光庭與光廊就是最好的例證。在入口大廳處，有一座宏偉的樓梯，其大小與位置也雷同印第安那大學美術館，由樓梯進入二樓典藏展覽室，其過道空間極為寬敞，有些像東廂藝廊二樓天橋平台處，尤其在天窗光影陰晴的變化之下，令空間的感受渾然是東廂藝廊的「加州版」。

長堤美術館高兩層，二樓有兩個展示藝廊，在每個藝廊的角隅處有隙縫開口，這與康乃爾大學姜森美術館的手法相同，提供向外眺望的觀景空間，這不但增加了與外界連通的機會，也讓原本方正的立面因而產生些許變化。在室內，貝氏不忘安置樹木，自美國國家藝廊東廂後，大樹在空間內占有很重要的地位，長堤美術館的入口大廳有大樹，樓梯旁有大樹，到二樓兩個展覽藝廊之間也有大樹。在一樓的雕塑廣場東南角密植大樹，經營了一處極佳的綠意都市空間，使得餐廳得以自館內延伸至樹下，在達拉斯麥耶生交響樂中心（1989）也曾成功地栽植大樹來串連內外空間。長堤美術館的雕塑廣場實係為一個平台，以高低差與街道分隔，就像伊弗森美術館的情況，整幢建築物像被安置在台座上的藝術品。

長堤美術館的中心是四組剪力牆所圍出的會場（Forum），這是設計的另一特色，呈八角形的會場，空間使用彈性很大，按貝氏的構想，可以供展覽、社交，或放映電影，或召開會議等不同功能的使用，而且這個空間可以獨立使用，與全館其它的空間區隔開來，不受朝九晚五上班時間的限制，增加了美術館的使用強度。

● 長堤美術館入口大廳（ Courtesy of Long Beach Museum of Art ）

　　弧形彎月的大樓，一樓係書店、餐廳與廚房，二樓爲行政辦公室，三樓是圖書室。圖書室與展覽空間完全分隔，只能經由二樓行政辦公室到達。由於考慮到東曬的環境因素，此大樓的窗戶深深凹陷，就像貝氏早期的公寓設計，造成了富有雕刻感的立面。

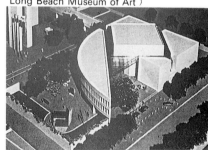

● 長堤美術館模型鳥瞰（ Courtesy of Long Beach Museum of Art ）

　　此館的規模不大，主要空間如展示藝廊、辦公室、圖書館、餐廳等，面積共有62,400平方英尺，其中包括了地下室的儲藏室、電視攝影棚、暗房、工作室等。其它相關服務設施，如樓梯、機械房與廁所等，面積是17,600平方英尺，全館總面積達80,000平方英尺。依估價，工程造價爲5,946,000美元，加上整地等相關費用，總工程費6,416,000美元，平均每平方英尺的造價高達91.25美元，未知是否受高昂造價的影響，長堤市府無法支付，以致使得這座美術館淪爲貝氏惟一的紙上美術館。

　　每平方英尺造價與長堤美術館可相媲美的是波士頓美術館西廂暨整建，這是貝氏的第七件美術館作品。

　　波士頓美術館的西廂，較似狄莫伊藝術中心，也是緊鄰原建築物的加建，不同於華府美國國家藝廊東廂是全然獨立的結構體，故加建工程於1981年完成，原館的重新組織整建則直至1986年方才完工。同樣是加建，西廂的需求比狄莫伊藝術中心複雜，除展覽空間與藝品店，還包括了餐廳與禮堂。波士頓美術館與巴黎羅浮宮美術館有相同之處，都是另闢美術館大門，增添服務設施，重新安排設計舊館，使全館成爲現代化的美術館。

　　波士頓美術館的成立有一段故事，一些地方人士爲促進該市的文化活動，於1870年2月4日決定設立美術館，草創之初，收藏品包括了私人的捐贈，哈佛大學提供的銅版畫，麻省理工學院建築系的模型、市立圖書館捐出的繪圖等。直到1876年7月4日美國建國百周年紀念日，波士頓美術館才有了「家」，位在柯普萊廣場（Copley Square），一幢拉斯金哥德式（Ruskinian Gothic）的建築物開啓了美術館大門。與日俱增的藏品令館方急於興建新館，館方看中位在後灣區（Back Bay）的十二英畝土地，有心建造一座能與巴黎羅浮宮抗衡

● 設計於1909年的波士頓美術館

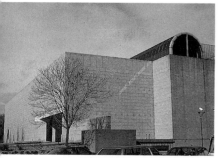

● 貝聿銘設計的波士頓美術館西廂

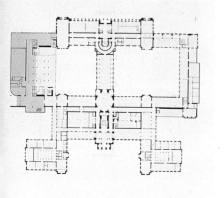

● 波士頓美術館平面圖，灰色部分是
貝氏設計的西廂（Courtesy of Pei
Cobb Freed & Partners）

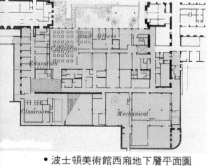

● 波士頓美術館西廂地下層平面圖
（Courtesy of Pei Cobb Freed &
Partners）

的美術館。1909年11月15日新館落成，由建築師婁維（Guy Lowell）設計，以多立克柱式（Doric order）為門面宛若神殿的大門，十足古典樣式，館內的圓頂、巨大的樓梯與眾多的柱列，著實讓波士頓人為之自豪。1915年與1928年時按相同的建築樣式增建，1958年館內闢建藝店，1966年休斯建築師事務所（Hugh Stubbins Architects）加建了東翼的裝飾美術藝廊，1976年TAC（The Architects Collaborative）加建了當代藝術藝廊。這些加建工程令原本是「I」字型的平面，在東側形成了一個合院，在西側形成一個開放的庭院。為了讓參觀者有較佳的參觀環境，同時善加保存蒐藏品，波士頓美術館在麻省理工學院校董事長姜福華（Howrad Johnson）的力荐之下，聘請貝氏主持加建與整建工程。

貝氏為了要瞭解波士頓美術館周遭的情況，親自在附近社區徒步觀察，希望新舊建築能相互融合。貝氏所設計的75,000平方英尺加建空間，位在西側庭院，將原先不完整的平面「補全」了，更重要的是將美術館的入口大門移到西側。新的入口創造了環狀動線，使得全館的通道流暢，不像曩昔由正中進入，常會造成「死路」的情形。新大門是立面的一個凹口，與原有大門雄偉的實體相比，新大門的虛體就顯得格外謙遜。人們對加建的西廂，第一印象是太單調，長達250英尺的立面祇有一個方窗，門口有根大圓柱。事實上，這種看似表面平凡的設計，卻是相當成功、不見釜鑿之功的設計。進入西廂，在門廳有電扶梯通往二樓，半圓的挑空具備了動態的引導作用，整個電扶梯廳充滿陽光，就像光庭，這種手法貝氏在新加坡萊佛市的購物中心曾再度應用。由門廳向東，可直接到舊館的亞洲藝廊。向北行經寬闊的廊道可到末端加建的福斯德藝廊（Foster Gallery）。廊道處栽植了四株大樹，樹下特別安排座椅，形成室內咖啡座，為美術館塑造了極不尋常的熱鬧氣氛。貝氏一反其個人風格，將一向「純粹」的質感表現添加新的向度，在混凝柱面嵌了不鏽鋼片，鏡面般的不鏽鋼片反映出廊道的人群與景況，更增添了空間的熱鬧性。廊道東側是藝店，藝店的牆採用透明玻璃，所以從廊道可以穿視看到西側的庭院，充分地發揮空間的流暢性，使人不覺得加建的西廂是狹長的筒狀空間。廊道西側是四百席的禮堂。二樓，餐廳與藝廊分居東西兩側，最令人激賞的是筒形的拱頂，拱頂通體是玻璃，貝氏特別設計的鋁管屏幕，使得陽光經反射進入室內，改善了華府國家藝廊東廂所遭遇的強光效果，使得空間更形柔和與親切，這是一大進步，在貝氏設計的達拉斯麥耶生交

響樂中心，比華利山莊創藝經紀中心與香港中銀大廈，此鋁管屏幕曾再三地被採用，幾乎成為貝氏晚期作品中的必然建築元素之一。

波士頓美術西廂高40英尺6英寸，玻璃拱頂高53英尺3英寸，所以突出屋頂的圓拱是極搶眼的造型，如此明亮的縱向空間令人想到西方建築史上極重要的展覽館建築類型，西廂實承續了1851年倫敦工業博覽的會館——水晶宮（Crystal Palace），為貝氏恪遵的光庭闢出新境，在爾後的作品中，縱向的光庭被立體化，成為垂直的光庭，如香港中銀大廈（1990），紐約賽奈醫院古根漢館（1990），促使人們更能欣賞貝氏對空間掌握之妙。就光線而言，西廂二樓的格氏藝廊（Graham Gund Galleries），天花板的四十一個方格「光罩」，是貝氏所有美術館設計中最佳的照明系統。貝氏以建築物的模矩五英尺為準，每個光罩是十五英尺見方，正中五英尺見方是玻璃，自然光由此「灑」入藝廊。在玻璃周邊有電源軌道可安裝燈具，這個光罩結合自然光與人工光，相映互補使藝術品做了最佳的展現。為了達到最佳效果，光罩的玻璃具有遮擋輻射光的功能，玻璃罩下方的四側呈斜板狀，協助光線的均勻擴散。兩個光罩斜板交接處可供設置展示屏風，使藝廊空間可以因應展覽做出最佳安排。如果展覽不需要自然光，光罩內有隔屏可以控制摒除自然光。因為斜板造成平頂凹陷的空間，使得燈具隱藏不見，人們在藝廊祇見光源不見燈具，降低了空間被人工光源與燈具的干擾，大大降低眩光，如此絕妙的照明設計，在貝氏從事羅浮宮整建時，黎榭利殿三樓的繪畫區藝廊曾精鍊地再運用。此天窗光罩的源頭可尋溯到路易士康所設計的耶魯大學不列顛藝術中心（1969～74），貝氏做了進一步的設計，使之更形精緻，為波士頓美術館西廂經營了至佳的光世界。貝氏的夥伴柯柏設計緬因州波特蘭美術館時，也運用了此光罩手法。

西廂於1981年7月22日啟用，貝氏自稱這是一個迷你美術館，事實上，它可以脫離原館獨立運作，因為西廂具備了美術館應有的一切。1982年亞洲藝廊經整建後重新揭幕，爾後全館的26個藝廊相繼整建，主要是更新室內氣候控制系統，使得各藝廊擁有其各別需求的溫度、濕度，好經營合宜的室內環境，確保蒐藏品的品質。整建的工程經費，由美國國家藝術基金會（National Endowment for the Arts）支助兩百萬美元，館方為挹助開支，自西廂落成後，門票由原本三美元漲為六美元，啟用當天就有壹萬參觀人次，每年參觀人次超過百萬，貝氏的新設計吸引了人潮，就像華府國家藝廊東廂之效應，人們

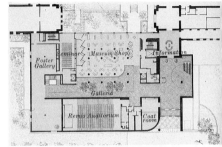

● 波士頓美術館西廂一樓平面圖

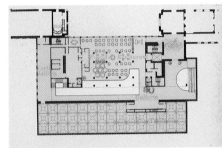

● 波士頓美術館西廂二樓平面圖
（Courtesy of Pei Cobb Freed & Partners）

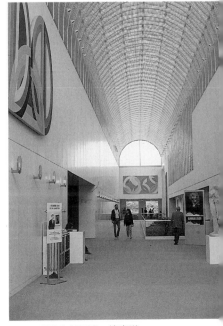

● 波士頓美術館西廂二樓廊道

到美術館，不單是欣賞展出的藝術品，同時也欣賞建築藝術。

當波士頓美術館整建工程進行之時，貝氏接受了第八件美術館案之委託——巴黎羅浮宮的整建。巴黎羅浮宮最為人爭議的是加建的玻璃金字塔，貝氏曾表示不應該將他的構想與埃及金字塔相提並論，埃及金字塔是石造的、封閉的、無光的，與羅浮宮新大門的玻璃金字塔截然不同，玻璃金字塔展現了當代的科技，是二十世紀的建築。玻璃金字塔與地下的拿破崙廳是羅浮宮整建的第一期工程，第二期工程是將原財政部「佔據」的黎榭里殿，從辦公室改建為美術館。這兩期工程，貝氏安排了電扶梯作為上下樓的交通工具。貝氏的第四個美術館——華府國家藝廊東廂，第七個美術館——波士頓美術館西廂也採用了電扶梯，這些美術館的參觀人數較眾多，電扶梯有快速疏散人潮的功能。羅浮宮黎榭里殿的電扶梯廳牆面上開了大圓孔，這是貝氏意圖讓空間流暢的手法之一，好讓參觀者有動態的視界以體會空間，比諸波士頓美術館西廂的情況更勝一籌。貝氏晚期的作品很用心地經營動態的視界，如麻省理工學院藝術暨媒體科技館(1984)有透明的電梯面對中庭，紐約賈維茲會議中心(1986)有電扶梯通往展覽會場，香港中銀大廈(1990)由北向入口經兩個轉折的電扶梯到達三樓的營業大廳等。在貝氏的動勢動線上，人們處身在較寬敞的空間，空間具有穿視性，與鄰近空間流通，不同於一般建築師的封閉手法，貝氏確實豐富了空間的內涵。

貝氏退休後仍以個人身份接受一些較特殊的設計案，1992年位在盧森堡的當代美術堡（Contemporany Art Museum of Luxembourg）是其一，這是貝氏設計的第十個美術館。盧森堡是位在法、德、比三國之間的小國家，基地有個百年堡壘，貝氏的挑戰是結合新舊，為當代藝術品妥善設計安身之處。從該館的配置可以發現貝氏強調軸線，從堡壘的大門，先有一座新橋跨過象徵性的城河，線性的長廊貫穿堡壘，玻璃金字塔又出現在屋頂，接著是長長的玻璃廊道接上美術館本體。

盧森堡當代美術館看似對稱，實際在對稱中有所變化，左側的弧形空間是社交性的場所，以咖啡座為主，這是貝氏設計的美術館所絕不缺席的敞亮社交空間。右側大玻璃面所覆蔽的空間是雕塑展覽室。迎接玻璃長廊的大廳是尺度極大的中樞空間，在大廳的四隅是垂直動線核，分別設計了電扶梯、半圓樓梯，電梯與堂皇的樓梯，這四項元素要以半圓樓梯較特殊，因為半圓樓梯鮮少出現在貝氏的作品，其餘的建築元素皆可在貝氏昔日設計的美術館中體驗到。角隅的布局，大尺度的公共室內空間，採自然光的玻璃天窗俱是貝氏典型的設計，不

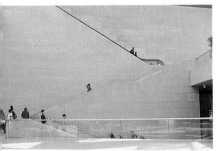

• 華府國家藝廊東廂的電扶梯讓參觀者有動態的視界。

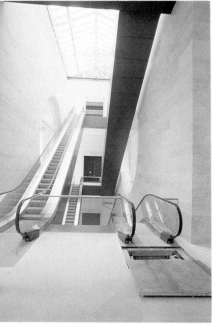

• 羅浮宮美術館黎榭里殿的電扶梯
（ Photographer / Patrice Astier
ⓒ EPGL ）

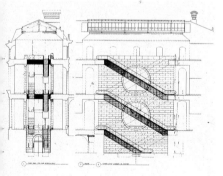

• 黎榭里殿電扶梯廳剖面圖
（ Courtesy of Pei Cobb Freed &
Partners ）

貝聿銘設計的美術館

	館　名	座　落　城　市	設計規則日期	開工日期	竣工年代	造價(美元)	建築總面積(平方英尺)	每平方英尺造價	備　註
1	上海美術館	上海	1946	*	*	*	*	*	哈佛大學建築碩士畢業設計
2	伊弗森美術館 (Everson Museum of Art)	紐約州，西列克斯市 (Syracuse, New York)	1961	*	1968	$ 3.5mil	58,800	$ 59.52	
3	狄莫伊藝術中心，雕塑擴建 (Des Moines Art Center Addition)	愛荷華州，狄莫伊市 (Des Moines, Iowa)	1966.3	1967.1	1968.10	$ 1.3mil	24,971	$ 52.06	
4	姜森美術館 (Herbert F.Johnson Museum of Art)	紐約州，綺色佳市 (Ithaca, New York)	1968.5	1970.9	1973.5	$ 4.8mil	55,000	$ 87.27	位在康乃爾大學校園內
5	美國國家藝術東廂 (National Gallery of Art-East Building)	首府華盛頓特區 (Washington, D.C.)	1968.5	1971.5	1978.6	$ 92.0mil	590,000	$ 155.93	
6	美國學院暨美術館 (Fine Arts Academic & Museum Building)	印第安那州，布明頓市 (Bloomington, Indiana)	1974.9	1978.6	1982.9	$ 10.5mil	105,000	$ 100.00	位在印第安那大學校園內
7	美術館 (Museum of Art)	加州，長堤市 (Long Beach, California)	1977	1977	*	$ 7.3mil	80,000	$ 91.25	施工圖已完成，未興建，成為紙上建築
8	波士頓美術館西廂暨整建 (Museum of Fine Arts-West Wing)	麻省，波士頓 (Boston, Massachusetts)	1977.5	1978.8	1986.7	$ 33.5mil	366,700	$ 91.36	
9-1	羅浮宮擴建—拿破崙廣場 (Cour Napoleon-Le Grand Louvre)	法國，巴黎 (Paris, France)	1983.9	1985.2	1989.3	$ 100.0mil	669,490	$ 149.37	大羅浮宮計畫第一期工程
9-2	羅浮宮整建黎榭利殿 (Richelieu Wing-Le Grand Louvre)	法國，巴黎 (Paris, France)	1989	*	1993.11	$ 108.0mil	535,000	$ 201.87	大羅浮宮計畫第二期工程
10	美秀博物館 (Miho Museum)	日本，滋賀 (Shiga, Japan)	1992	1994	1997	$ 208.0mil	22,368	$ 9298	
11	柏林德國歷史博物館擴建 (Deutsches Historisches Museum)	德國，柏林 (Berlin, German)	1996	1998	2002.12	$ 97mil (mark)	8071	$ 12018.34 (mark)	
12	盧森堡當代美術館 (Contemporary Art Museum of Luxembourg)	柯市，盧森堡 (Kirchberg, Luxembourg)	1994	*	*	$ 90.0mil	200,000	$ 450,00	預計2004年竣工

＊表示不詳

過這次在十字軸的交點處特別聳立了玻璃高塔，這點倒不合貝氏在造型上一貫的俐落表現。

　　軸線的盡端是另一個入口，目的在擴展美術館的使用功能，即使非上班時間人們可以由此後側大門通往地下室的大禮堂與圖書室，這種設計手法延伸了美術館的生命，美術館不再祇為單純展覽而存在。

　　對於呈箭鏃的造型，是貝氏有心之作，他以古代的兵器形狀喚起人們對歷史建築的情懷，以「橋」的意向將堅實的堡壘與剔透的美術館結合，為歷史與現代創造了新文化中心。這幢美術館要至1998年峻工，屆時勢必是一個轟動寰宇的美術館。

　　回顧貝氏所設計的美術館，早期的頭三個美術館規模較小，都以混凝土的質感變化力求表現，美術館的氣氛是寧謐的，美術館是藝術品的展示場所。自第四個美術館華府國家藝廊東廂之後，建材轉向高貴的石材，更重要的是美術館定位的大轉變。貝氏表示在他學生時代，美術館是準備考試的好場所，清靜悠閒。如今美術館成了人們休閒的好去處，歡樂熱鬧。如今的美術館，藝術品應有更多不同階層的

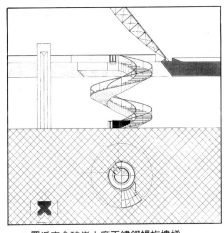

● 羅浮宮拿破崙大廳不鏽鋼螺旋樓梯平面圖（Courtesy of Pei Cobb Freed & Partners）

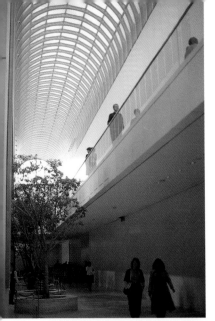

• 波士頓美術館西廂最具特色的玻璃
拱頂仰視。

• 盧森堡當代美術館全景模型
（Courtesy of Pei Cobb Freed
& Partners）

人親炙欣賞，藝術品需要更精心的展示環境。「美術館應該是一個有趣的地方（fun place），一個歡悅的場所（pleasant place）」貝氏如是說，「美術館要足以吸引人們流連，吸引人們一再回來。」④美術館成爲了社交場所（social place）。爲了滿足社交的需求，東廂藝廊四樓咖啡座，地下室有自助餐廳與大賣場的書店，三者的面積分別是5,000平方英尺、32,000平方英尺與14,500平方英尺，三者總面積達515,000平方英尺。波士頓美術館西廂有個超大的藝店，地下室有自助餐廳，一樓藝店旁是咖啡座，二樓有餐廳，社交服務性的空間占有甚大的面積。羅浮宮地下的二個咖啡店與一個餐廳合計面積共達37,642平方英尺，美術館的書店佔地21,001平方英尺，位在地下停車場通道的精品店面積爲6,211平方英尺。羅浮宮這些服務空間的規模甚至遠超過一個小型美術館，有若「館中館」，這點亦是貝氏設計所強調的：讓展覽的藝廊自成天地，讓服務空間自行運作。即使貝氏的第一個美術館——伊弗森美術館當初設計時無此意圖，在館方政策變動之下，如今伊弗森美術館下班關館後，私人可以申請租借舉辦婚禮或開派對，能夠在美術館中完成終生大事，而且是在舉世聞名建築師貝聿銘所設計的美術館中，真是何等讓人可以興奮一輩子的盛事。

貝氏設計的美術館擁有雅緻的室內空間，精彩的外部造型，是人們欣賞的建築藝術品。美國建築師學會繼1976年建國兩百周年票選最佳美國建築，於1985年再度舉辦票選1976～1985年的最佳建築，在百餘幢候選名單中，華府國家藝廊東廂名列第三，⑤這肯定了貝氏在美術館設計之才華，確認了貝氏在美國建築史上的崇高地位，二十世紀的美術館與貝氏有著不可分割的關係，貝氏設計的十個美術館都是不朽的藝術品。

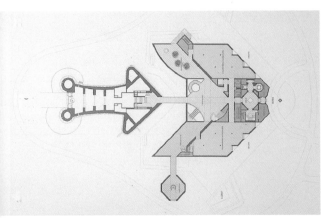

• 盧森堡當代美術館平面圖
（Courtesy of Pei Cobb Freed & Partners）

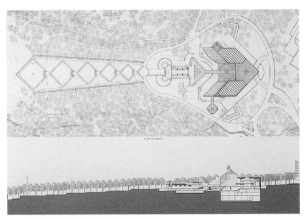

• 盧森堡當代美術館配置暨剖面圖
（Courtesy of Pei Cobb Freed & Partners）

註釋

①強生設計的美術館，計有猶提卡美術館（Utica Munson－Williams－Proctor Museum, 1960），尼布拉斯加大學薛頓美術館（Sheldon Gallery, Nkbraska University, 1963），華府前哥倫布時代美術館（Pre－Columbian Museum, 1960），福和市艾蒙卡特西部美術館（Amon Carter Museum of Western Art, 1961），德州柯普斯癸斯堤南德州美術館（Art Museum of South Texas, Corpus Christi, 1972）。

②巴恩思設計的美術館，計有明市沃克藝術中心（Walker Art Center, Minneapolis），匹茲堡史開福藝廊（Scaife Gallery, Pittsburgh），紐約馬博羅藝廊（Marlborough Gallery），維契托美術館（Wichita Art Museum），聖塔菲印第安美術館（American Indian Art Museum, Santa Fe），紐約亞洲藝廊，達拉斯美術館與洛杉磯漢默美術館（Armand Hammer Museum）等。

③路易斯康生平設計過三個美術館，計為耶魯大學美術館，德州福和市金貝美術館與耶魯大學不列顛藝術中心（Yale Center for British Art, 1969～74）。此三個美術館各有獨特的設計，對美國的美術館設計影響至深至遠，如柯柏在緬因州波特蘭美術館（Portland Museum of Art, Portland, Maine 1978～83），巴恩思的達拉斯美術館（1979～84），磯崎新的洛杉磯當代美術館（1981～86）等，都可發現康的影響。

④參閱〝American Architecture Now〞一書第149頁，貝氏與戴芭（Barbaralee Diamonstein）的對話。

⑤排名第一的是姜費（E. Fay Jonés）設計的教堂（Thorncrown Chapel），第二名是林瓔設計的華府越戰紀念碑。對二百周年票選結果之名單，路易士康設計的金貝美術館最受推崇，詳參閱《Architect》, January 1986。

● 巴恩思設計的聖塔菲印第安美術館

● 路易斯康設計的耶魯大學不列顛藝術中心

● 羅浮宮美術館拿破崙大廳內的螺旋樓梯（ Photographer / Patrice Astier © EPGL ）

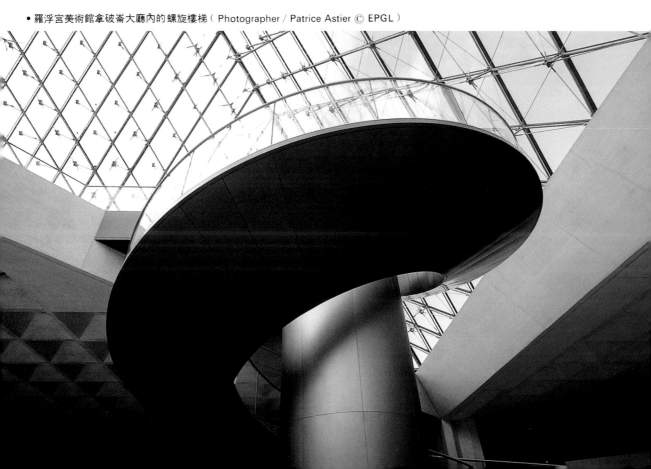

伊弗森美術館

位在紐約州西拉克斯(Syracuse)市中心區的伊弗森美術館(Everson Museum of Art)是貝氏建築生涯中的第一件美術館作品。該館係1896年由康弗博士(George Fisk Comfort)所倡立，他曾出任紐約大都會博物館理事，當過西拉克斯大學藝術學院院長二十年之久。創辦的初始四年，經費由當地市府支助，在沒有館舍的情況下，借市區儲貸銀行辦公室做為展覽場地。在康弗博士領導之下，伊弗森美術館開辦了全美國第一個定期的美育課程。1906年展覽會場移至公立圖書館，1910年康弗博士過世，由卡特(Fernando Carter)繼任，卡特是位藝術家，因此他以美國藝術品為蒐藏目標，由於他認識許多藝術圈內的人物，在捐贈與收購雙管並行的努力之下，美術館的收藏品初具規模。卡特於1916年買下了羅賓紐(Adelaide Alsop Robineau)的三十一件陶藝品，開啟了伊弗森美術館收藏美國陶藝品的大門，如今陶藝收藏已有三千餘件，其中一千八百件是美國的陶藝品，而最古老的是中國新石器時代的有耳甕。

1931年卡特在任內逝世，由他的助理歐安娜(Anna Wetherill Olmsted)接任。歐安娜任內致力於版畫收藏，日本版畫也成為蒐藏之列，在她任內的大事是美術館終於擁有了自己的館舍，於1937年搬入一棟大宅第。到五○年代，藏品增多，館方考慮興建一幢真正符合美術館需求的新館，這個願望在當地富豪伊海倫(Helen Everson)的慷慨捐獻之下有了眉目。1957年歐安娜退休，新館長胡衛廉(William Hull)更加強東方藝術品的收藏，中國的瓷器與繪畫多半是在他任內入館的。1961年人事更迭，館長蘇麥斯(Max Sullivan)在十年任內，不遺餘力地募款以籌建新館，華裔建築師貝聿銘就是籌建委員們以不記名票選出的最佳設計人。1965年新館破土，1968年一幢被紐約時報稱為「藝術與博物館經典之作」的美術館終於誕生。

伊弗森美術館以其造型著名，其建築物本身就是一件巨碩的雕塑品。與其它的美術館比較，伊弗森美術館是一個地方性的小型美術館，其藏品雖不少，但尚不足以靠藏品來吸引人們，勢必得依賴不停地舉辦特展或巡迴展來支持運作，所以其空間必須要能適應多變的類型不同的展覽。再則基地位在市中心更新區，以其規模若想成為吸引

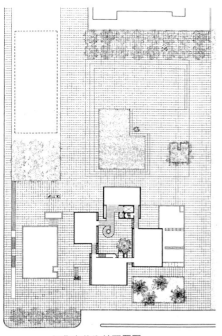

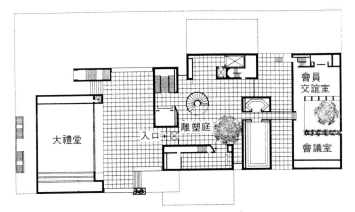

● 地面層平面圖（Courtesy of I. M. Pei & Partners）

會員
交誼室

會議室

大禮堂　入口　雕塑庭

● 雕塑庭內具雕塑感的樓梯

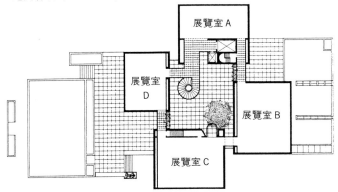

● 二樓平面圖（Courtesy of I. M. Pei & Partners）

展覽室 A

展覽室
D

展覽室 B

展覽室 C

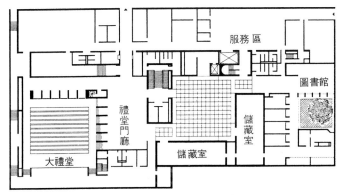

● 地下層平面圖（Courtesy of I. M. Pei & Partners）

服務區

圖書館

禮堂門廳

大禮堂

儲藏室

儲藏室

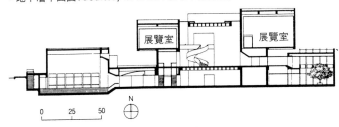

● 剖面圖（Courtesy of I. M. Pei & Partners）

展覽室　展覽室

0　25　50　　N

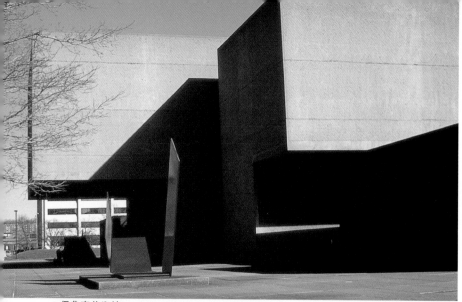

• 伊弗森美術館

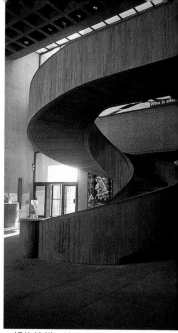

• 螺旋樓梯，遠方的門即美術館的入口

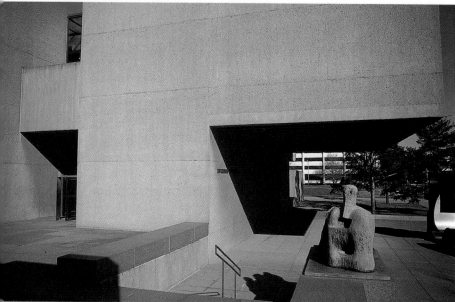

• 藉由亨利摩爾的雕塑引導標示美術館的入口廣場

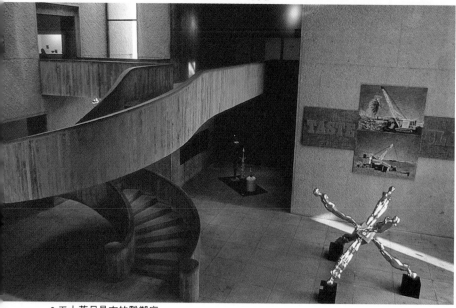

• 五十英尺見方的雕塑庭

• 自二樓樓梯平台處遙望館內東南角

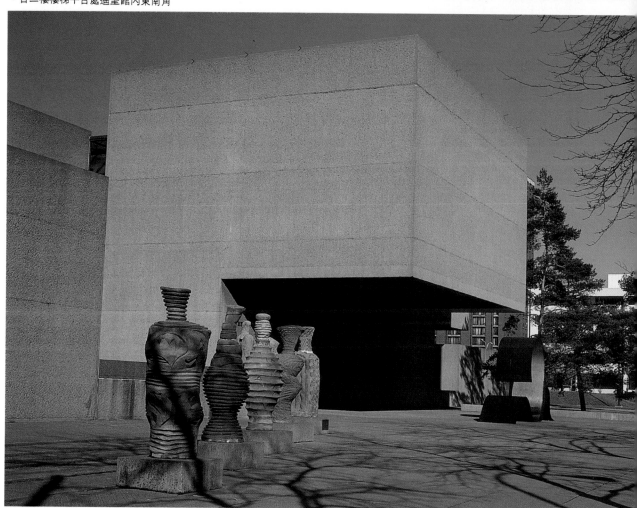

• 以陶藝品收藏著名的伊弗森美術館，館前人行道上的巨陶作品

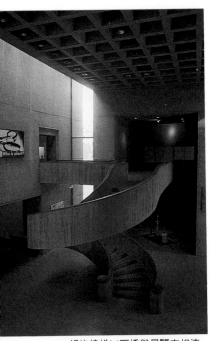

● 螺旋樓梯以天橋與展覽室相連

● 樓梯細部特寫

人的場所，勢必要有與眾不同之處。所以貝氏從造型著手，為該館設計了大小、高度都不同的十個展覽室。最大的展覽室是兩層高，50英尺見方的雕塑庭，雕塑庭是整個美術館的精華。在雕塑庭西北角有一座螺旋樓梯，此樓梯雕塑味十足，螺旋樓梯是雕塑庭的中心。螺旋樓梯是貝氏最愛的建築元素之一，在他日後所設計的美術館中屢屢被引用。伊弗森美術館館長蘇麥斯認為這螺旋樓梯本身是全館最「誇張」的一件雕塑品，他個人就十分喜愛。

由螺旋樓梯步上二樓，呈風車狀安排的四個展覽室，是依現代建築大師萊特所設計的紐約古根漢美術館蛻變而來，以一個大內庭為核心，展覽室繞著內庭發展。每個展覽室彼此之間又有長短不同的天橋連接，展覽室為了盡量提供展示的牆面，所以採封閉式、沒有窗戶的空間設計，使人們在與外界隔絕的空間中，能不受干擾地欣賞藝術品。當人們由一個展覽室移步至下一個展覽室，行經有透明窗面的天橋時，才得以短暫地接觸到現實的外界環境，這種空間的轉換體驗是貝氏最拿手、特出的設計手法。早期，貝氏將天橋安排在大空間的周邊，天橋祇是一個過度的空間，到日後設計華府國家藝廊東廂時，天橋橫越內庭，其尺度與氣勢磅礴，天橋已躍居空間的主宰，讓參觀的人們有更豐富的空間體驗。天橋，誠是貝氏設計美術館的最大特色。

就造型而言，伊弗森美術館主體是四個外挑，高低差異的大方盒子。每一個方盒子就是展覽室，展覽室以展畫為主，故以人工採光為主，被展覽室包圍的雕塑庭，在其邊緣有兩道天窗，自然光從屋頂邊緣宣洩而下。從頂部採天光是貝氏始終念念不忘，非常喜歡的一貫作風，他的作品總不忘將天光引入建築物內，這是擁抱自然、熱愛自然的表現。貝氏的作品以幾何形見長，在光影的輝映下，格外能突顯其雕塑趣味，而且自然光的引用，隨著時間的推移，可產生變幻不同的效果，使得建築空間更形多姿多彩。

在美術館東側，有一個凸出地面的小長方盒子，其實那是會議室與美術館會員交誼廳，從該處可通往雕塑庭，而在會議室與交誼廳這兩個房間之間，存在著另一個兩層高的小雕塑庭。小雕塑庭位在地下樓層，是行政部門與圖書室所共有的公共空間，從會議室或交誼室可以俯覽小雕塑庭，貝氏為該美術館又創造了一個連續流暢的空間，將人的距離拉近，這點實在是貝氏設計的特有手法，他用心的、刻意的使得空間變得更具備人性。

地下室有一個三百席的禮堂，在禮堂後側，貝氏利用縱向的牆，

巧妙地安排出包廂座，著實使人敬佩於他對空間運用的卓越高見。位在西側的地下禮堂，也像東側的會議室與交誼室，在地面凸出一個方盒，此方盒與美術館的建築主體形成廣場，界定出入口的範圍，為美術館塑造出極佳的戶外空間。進入美術館，迎面會見到南側展覽室在二樓突出的陽台，在大空間內安排一個駐足的地點，讓人們得以逗留瀏覽，是貝氏空間設計的巧思。貝氏的第三幢美術館——康乃爾大學姜森美術館，乃至晚期的麻省理工學院藝術暨媒體科技館，都可以發現相同的凸出陽台。貝氏的設計有一大特性，凡是能發揮闡揚效果的建築語彙或元素，他都會適切地再三運用，諸如天橋，採光的中庭，突出的陽台，乃至立面質感的處理。伊弗森美術館的混凝土牆面混入了當地花崗岩的碎石骨材，外表經過鎚擊的特殊處理，斜向的凹凸紋理，在呈現粗獷的質地感之際，同時顯出建築師細心的考量，讓地方色彩不露痕跡地得以流露。在貝氏早期建築生涯中，混凝土的特殊處理方式為他建立個人風格，繼伊弗森美術館之後的狄莫伊藝術中心擴建(1966～68)，姜森美術館(1968～73)，到晚期紐約賈維茲會議展覽中心(1979～86)，皆有相同的混凝土牆面表現。在貝氏眾多作品中，居樞紐地位的全國大氣研究中心(National Center for Atmospheric Research. 1961～67)是牆面質感表現的顛峰之作。

　　1991年筆者走訪伊弗森美術館，館方人員對這幢已有23歲的館舍，依然十分引以為傲，對貝氏的設計稱許有加。歷經多年的使用，惟一的缺憾是天窗處的接著劑因年久老化，以致有漏水的現象。近年來，館方收藏品增多，活動頻繁，面臨著許多美術館相同的困境，空間不夠。館方一度有心敦請貝氏從事增建設計，然而經費無著落，計畫就一直被延宕著。館方的心願可能不易達成，一則貝氏年事已高，早已宣布退休，除非是極具挑戰性的建築類型設計，他一律予以婉拒，二則凡是現代建築經典之作欲增建，常遭輿論反對，如在紐約由布魯意(Marcel Breuer)設計的惠特尼美術館(Whitney Museum of Art)，在德州福和市由路易斯康設計的金貝美術館(Kimbell Art Museum)，兩館的增建案都遭夭折的命運。

　　1994年6月4日，伊弗森美術館慶祝建館舍25週年紀念餐會，藉此盛會為整修貝氏所設計的建築籌款，當晚來賓達四百餘位，當場募得九萬餘美元，不過距離預期的整建經費十五萬美元，尚有相當距離。整建工程分為十九項，包括了修補漏水處，換新廣場處的混凝土，更新天窗，換新館內展覽室地板、地毯、燈光暨指標說明系統等，花費

● 幾何的立方體是貝聿銘作品的特色

• 鎚擊過的混凝土粗獷的質感表現材料美

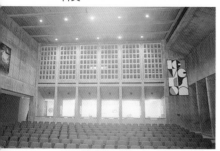

• 地下層禮堂一隅

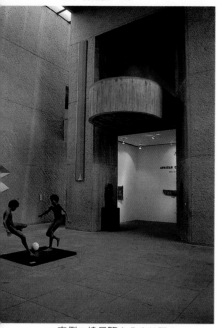

• 南側二樓展覽室凸出的陽台

最多的是清理建築物的外牆，很顯然是以改善目前的狀況為優先工作，不再有擴建的計畫。自1995年起，改善工程分三年執行，好讓貝氏所設計的建築物重新恢復當年的光彩。

伊弗森美術館自1932年起舉辦陶藝雙年展，努力蒐藏美國優秀的陶藝品，樹立了在美國陶藝界的領導地位。在館前人行道上，展示著日莫曼(Arnold Zimmerman)的巨瓶陶作，與台階旁亨利摩爾的銅臥像相互輝映，以一個僅有三十餘萬人口的西拉克斯市，擁有一個兼備「內在美」與「外在美」的美術館，實在令人艷羨仰慕！建築物的成就不在乎大，關鍵在於精緻，否則一大幢建築物反而可能成為環境的破壞者，貝氏的伊弗森美術館為「小就是美」樹立了典範。

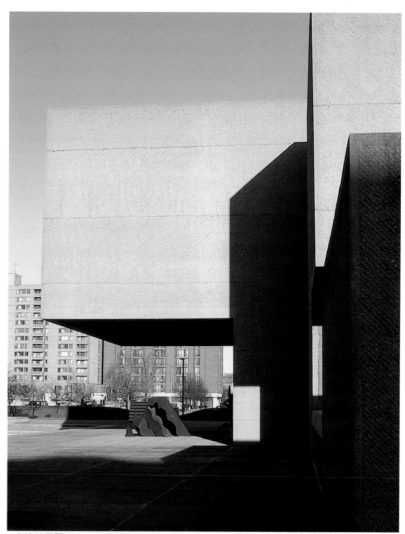

• 出挑的展覽室，表現結構的力學美。
• 雕塑庭東側的天窗（右頁圖）

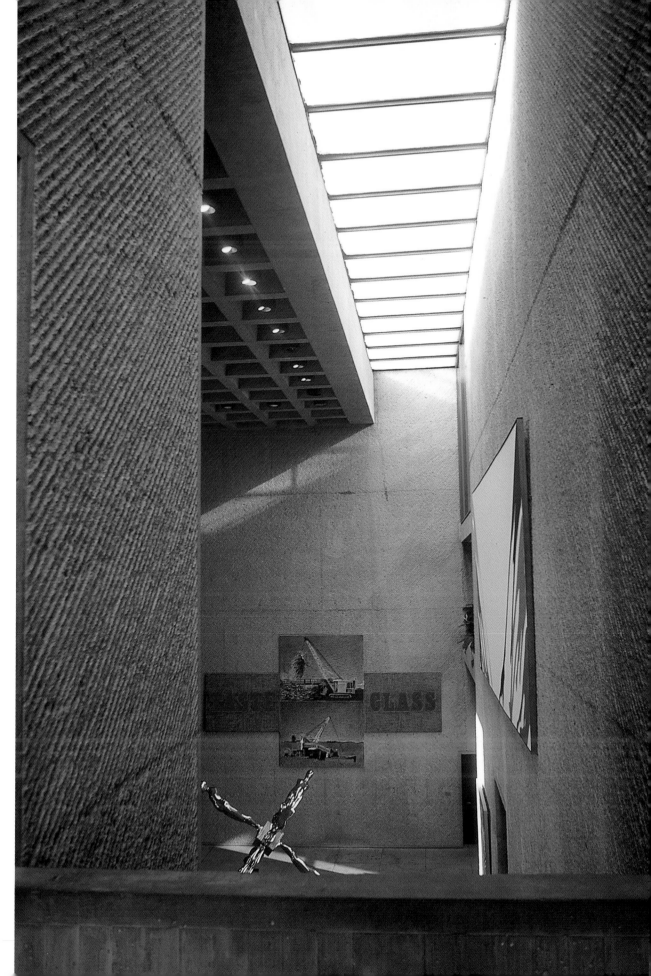

狄莫伊藝術中心

• 沙南利設計的國際樣式館舍

愛我華州(Iowa)首府狄莫伊(Des Moines)是一個擁有人口廿萬的小型都市,但是卻有60家保險公司的總部設在該市,是當今世界第三大保險中心。狄市最爲人稱道的是位在市區西郊綠木公園(Greenwood Park)的狄莫伊藝術中心(Des Moines, Art Center),由於該中心在不同的年代,由三位不同的超級建築明星設計了三組傑出的建築物,從1948年芬蘭建築師沙利南(Eliel Saariner 1873~1950)設計的本體館,1968年華裔建築師貝聿銘設計的科里斯雕塑館(Cowles Sculpture Court),到1985年美國建築師麥爾(Richand Meier)加建的北廂,每組建築都分別反映了建築的思潮。許多美術館意圖擴建,往往會遭到各方的反對,如紐約古根漢美術館(Solomon R. Guggenheim Museum)的擴建風波,紐約惠特尼美術館(Whitney Museum)與福和市(Fort Worth)金貝美術館(Kimbell Art Museum)。這些在擴建遭遇難產的案例,更突顯出狄莫伊藝術中心在當代建築史上罕見可貴的綜合體。

早在1933年,該市的地產富豪艾德孟森(James Depew Edmundson)逝世時,遺囑授權其公司處理財產,他希望回饋地方,爲狄莫伊市興建一幢美術館,可是他的願望受到第二次世界大戰的影響,直到1948年6月2日狄莫伊藝術中心落成方告實現。

當初籌建委員會刻意地迴避興建古典式樣或法國布維式的建築物,挑中了在密西根州鶴溪學院(Cranbrook Academy)任職院長的沙利南爲建築師。原籍芬蘭的沙利南,曾參加1922年芝加哥論壇報大廈(Chicago Tribune Tower)的競圖,榮獲第二名,以競圖獎金舉家移民美國。1939年沙利南贏得華府史密森藝廊(Smithsonian Gallery of Art)的設計權,這是一幢以石材爲外牆的單層建築物,有個供辦公與圖書館的「L」形側翼,在被建築物圍繞的水池中擺設了瑞典雕塑家卡爾米勒(Carl Milles 1875~1955)的《飛馬與勇士》(Pegasus and Bellerophon)。由於建築設計過於現代化,將是華府陌區(The Mall)的第一幢國際樣式建築物,因爲引發爭議而遭取銷。1944年,艾氏紀念基金會聘請沙利南設計美術館,面積達四千七百平方英尺的建築物,房舍低矮水平,角隅石塊的細部,窗櫺的分割,東側大門的

• 狄莫伊藝術中心全區配置圖

挑高，全是現代主義的手法。呈U字型的平面，水池的布局與池中的卡爾米勒作品，簡直就是史密森藝廊的修訂版。

　　隨著時光的更遞，藝術中心的收藏品日增，其中雕塑品尤其缺乏展覽空間，而且沙利南所設計的平面式展覽室並不適合欣賞現代雕塑品，藝術中心乃決定加建雕塑館，這項重任由貝聿銘負責。董事會希望加建的部分能尊重原建築物，要仿造沙利南的設計。但是從機能與視覺的立場來看，仿造是絕對不適合雕塑館的，貝氏說服董事會接受他的建議。在視覺方面，首先要將原來U字型平面的南側缺口封閉，次求達到強化內庭的效果；在機能方面，因為南側的加建，使得參觀動線連續，解決了原有動線的盲點，觀眾不必再循原路回到大門，大大增加了動線的流暢。

　　雕塑館是一個南北走向的長方形大盒子，因為坡地關係，在大門處根本覺察不出其兩層高的量體。北側的上層展覽區銜接內庭的水池，在水池的東側有個凸出的圓樓梯，樓梯可通達位在展覽區之下的大禮堂。在下層，毗鄰240席大禮堂的是兩層高的展覽區。從上層北側的展覽區，有座天橋橫跨過下層展覽區連接到一座螺旋樓梯，螺旋樓梯是上下樓之間的動線之一。天橋與螺旋樓梯是貝氏鍾愛的建築元素，在狄莫伊藝術中心又再度顯露身手。從天橋俯視雕塑館，或透過大玻璃窗面遙望公園中的玫瑰苑，內外空間的融合，上下空間的流通，令人視域大開、心胸舒暢，對空間的靈巧掌握與睿智運用，貝氏實在是個中高手。

　　自然光是雕塑館的另一大特色。上層展覽室，有個V形混凝土天花板，在V形頂端兩側是狹長的天窗，天窗與垂直的女兒牆構成屋頂凸出物，標示出加建的雕塑館位置。V形天板的東西向側面是玻璃，天窗加上玻璃面，讓自然光均勻地進入室內，是十分成功的「光罩」設計。V字形的光罩，在路易士康(Louis I Kahn 1901～1974)設計的羅卻斯特第一一體教堂(First Unitanian Church, Rochester,1959)中曾出現過，教堂的光源來自承接V形上端聳立的玻璃面，雖然狄莫伊藝術中心與第一一體教堂的採光面殊異，但是兩位大師都巧妙地完成了企求自然光在空間所達成的效果。雕塑館南立面的窗面深深凹陷，在螺旋樓梯處反凸字形的窗戶設計，再度地顯示出路易士康對貝氏的影響。狄莫伊藝術中心科里斯雕塑館亦流露了另一位大師柯比意(Le Corbusier 1887～1965)雕塑造型的影響，反應在落水頭的細部設計與混凝土的表現等。對於貝氏的建築設計，狄莫伊藝術中心等於增

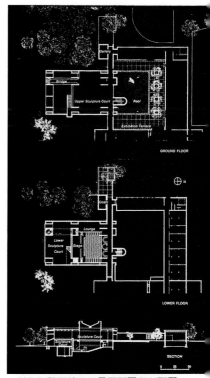

● 科里斯雕塑館的兩層平面圖與剖面圖
（Courtesy of Pei Cobb Freed & Partners）

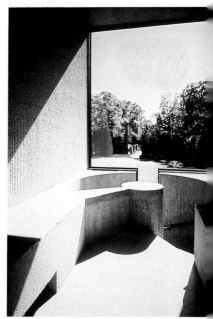

● 天橋盡端的大玻璃面，可望視公園
（Courtesy of Des Moines Art Center）

53

• 狄莫伊藝術中心東側挑高的大門

• 以石材爲主的第一期狄莫伊藝術中心

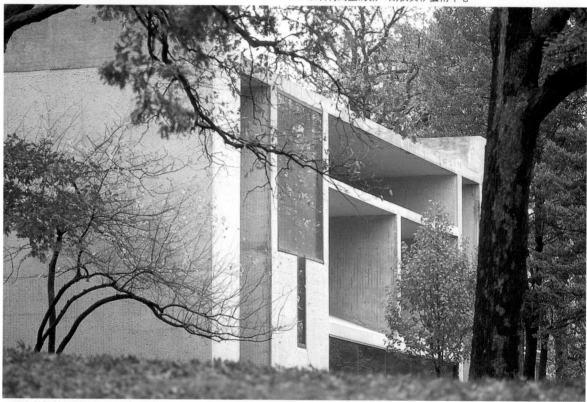

• 貝聿銘設計的科里斯雕塑館

• 雕塑館東立面,屋頂有凸出的天窗。

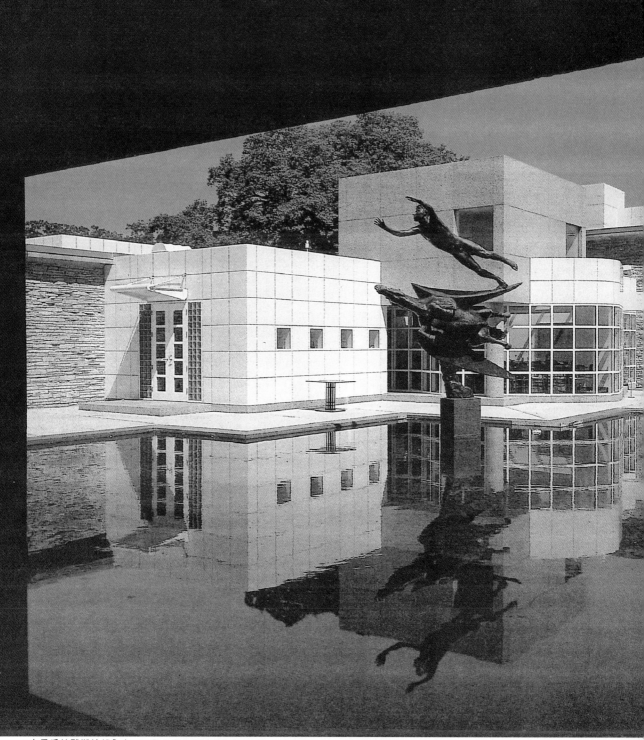

• 自貝氏的雕塑館望內庭，可見卡爾米勒的雕塑與麥爾設計的餐廳（Courtesy of Des Moines Art Center）

• 狄莫伊藝術中心北廂一隅

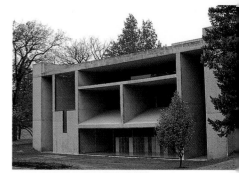

• 貝聿銘設計的雕塑館沉穩典雅

• 寫貝氏姓名的雕塑館南立面。

• 貝氏與沙利南兩位建築師不同的立面處理

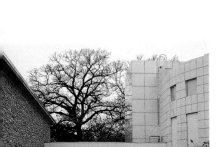

• 連接北廂與沙利南設計的本館之玻璃走廊。

添收藏了一件超大型的雕塑品。

在處理混凝土時，貝氏本要採用沙利南本館外牆的緬因州蘭農(Lannon, Maine)礦區的石板做爲骨材，可是試驗時發現結構上並不適用，乃改用同色的石灰岩，再以電鏈鑿出垂直的凹凸線條，好突顯出石骨材的色彩與質感，這是延續貝氏第一幢美術館伊弗森美術館的表現。雕塑館的混凝土承重牆厚十六英寸，這是空間得以能夠沒有柱子存在的原因，加上垂直的質感表現，更加強了建築物的厚重性，與大片的玻璃面並存，形成虛實的強烈對比，也豐富了立面的表情。仔細「閱讀」南立面，在對稱的兩側角柱之間，反凸字形的窗形與縱橫框架，隱約構成「P.E.I」三個英文字，貝氏幽默地在建築物上簽名留念。而1976年建在新加坡的華僑銀行華廈(Overseas－Chinese Banking Corporation Centre)，貝氏二度在立面「簽名」，在華人世界，他簽的是中文姓名：「貝」。

內庭水池的改善亦是貝氏的功勞，水池原深三英尺，這種深度很不安全，貝氏將之改爲六英寸，同時池底鋪上卵石，以雕塑品爲圓心向外層層擴散，讓水池充分扮演了烘托雕塑品的角色。這個水池在藝術中心居樞紐地位，因爲三個不同時期的建築物全都彙集於此。

狄莫伊藝術中心日漸成長，到了八〇年代又再次面臨需要新的藝廊展示當代藝術品的問題，於是邀請了十二位國際知名的建築師參加競圖，麥爾尊重前兩位建築師設計的態度，博得遴選委員會的好感，遴選委員會主任柯戴維(David Kruidenier)爲此特地赴亞特蘭大(Atlanta)，觀察麥爾設計的高雅美術館(The High Museum, 1983)，結果，1985年狄莫伊藝術中心增加了麥爾所設計的後現代主義風格的北廂。麥爾將需求的展覽室、儲藏室、餐廳兼會議室、維護室與卸貨區分成三組建築群，目的在避免集中的大量體，破壞了原有建築物的平衡感，同時也可保存北側的百年老樹。通體白色琺瑯金屬面板一向是麥爾的建築風格，爲了配合沙利南的石材與貝氏的混凝土，麥爾首度以石材做爲主體，因爲蘭農礦區已經封閉，迫使麥爾只能採用同色的花崗石。以沙利南西側的館舍爲主幹，在外側加建儲藏室與卸貨區，朝向內庭的西北角加建餐廳兼會議室，像模型屋般的餐廳是個花崗石的立方體，被白色的琺瑯金屬曲浪板包圍，此曲線是呼應在水池另一端貝氏的圓樓梯。從沙利南的本館向北延伸，有個新建的玻璃走廊銜接麥爾設計的北廂藝廊。北廂藝廊以石材的立方體爲主，周邊是變化多端的白色琺瑯金屬板所覆被的附屬空間，麥爾以不同的建材來區分

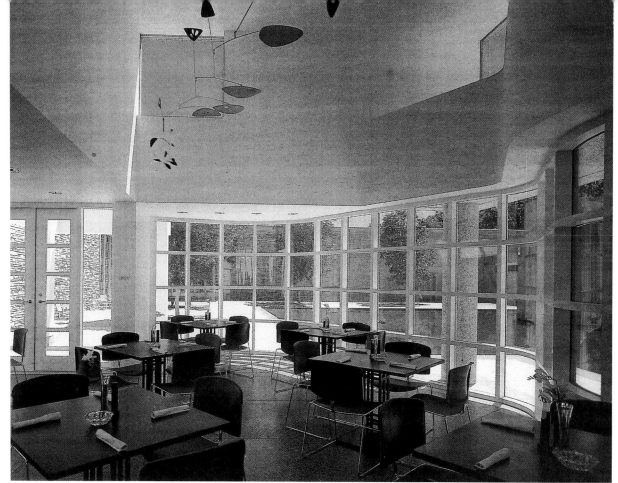

● 自麥爾設計的餐廳望向內庭，可望見另兩位大師的設計（Courtesy of Des Moines Art Center）

空間的主從性。觀察麥爾的北廂，坡道、水平窗帶，地面層挑高的柱列與刻意安排的露台，顯示麥爾也是十足柯比意的信徒，他與貝氏都深受柯比意影響，不過他倆所師法的方向不同，貝氏著重於建材與細部，麥爾則偏好造型與空間，所以呈現全然不同的結果。

初睹麥爾的北廂，有人形容像是五○年代的德士古(Texco)加油站，也像街頭的漢堡速食餐廳。麥爾自認為北廂不是加建，而是一個具有新生命的新場所，他企圖引進新的觀念、新的表現，白色的建築物醒目地宣告著：「我是城裡最重要的建築物，大家快來看看我！」

比較狄莫伊藝術中心三組風格迥異的建築物，沙利南的設計是典型的早期國際樣式，平淡有餘；貝氏的設計關照環境，穩健中富變化；麥爾的設計十分花稍，其屋頂的高度變化達十七種、天窗有七種、外形極不規則，可用誇張形容之。狄莫伊藝術中心容許三位建築師充分自我表現，其尊重建築的藝術性，視建築為藝術品，以及容許代表不同時代的建築結構同時存在的雅量，的確值得我們省思。

「建築物的加建，在新舊之間不應該有相互排斥的現象，也不是一加一的增建，彼此必須有相互輝映的加成效果。」貝氏對狄莫伊藝術中心科里斯雕塑館，做如是的詮釋。

• 狄莫伊藝術中心西立面，石材、混凝土、琺瑯金屬板，三位大師在此交會。

• 麥爾設計的狄莫伊藝術中心北廂。

• 麥爾設計的白色建築醒目表現性強烈。

• 北廂的藝廊（Courtesy of Des Moines Art Center）

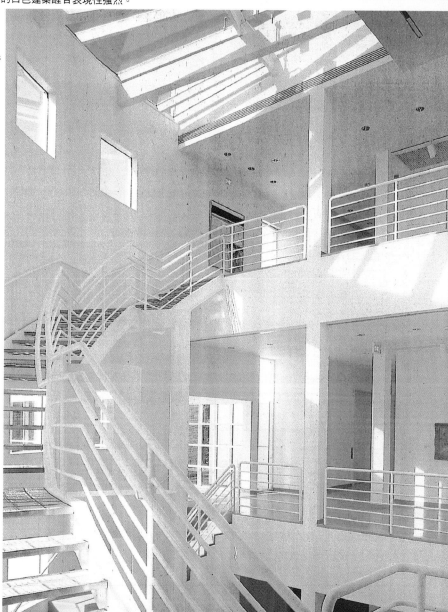

• 貝氏混凝土質感的表現。

康乃爾大學姜森美術館

穿著迷你裙的少女，倚窗眺望著窗外廣袤的景致，一尊佛像屹立牆邊，室內灑落著和煦的陽光，好一個溫馨愜意的地方，這是多年前在雜誌上見到介紹姜森美術館(Herbert F. Johnson Museum of Art)文章後，心中烙下的深刻印象。十多年後，當我站在相同的窗前，外眺綺色佳(Ithaca)康乃爾大學校園，湖光山色、藍天綠野、盡入眼簾，天地的無垠使我油然興起物我融合、天人合一的感受，也由衷佩服建築師貝聿銘設計之用心，敬佩大師將一個美術館超脫了純功能的境界，使建築真正地成為一件藝術品。

康乃爾大學為了教學需要，1953年時校長馬丁尼(Deane Malott)在白艾斯(Ernest I. White)的支持下成立美術館。美術館是由校長宿舍改建的，館舍是一幢十分傑出的維多利亞式建築物，由康乃爾大學建築系第一屆畢業生米威廉(William Henry Miller)設計。因為收藏品日漸增多，空間不敷使用，而且老舊館舍缺乏現代化的設備，多年來校方苦思喬遷之策。1967年時，畢業於1922年的校友姜森(Herbert Fisk Johnson)慷慨捐款480萬美元，做為興建新館與增添收藏品之用。說起姜森，其家族是舉世聞名的嬌生企業(Johnson & Johnson)所有人，在現代建築史上亦佔有不平凡的一頁。嬌生企業於1936年，請現代建築大師萊特在威斯康辛州巒興市(Racine)興建石蠟公司總部(Johnson Wax Administration Building, 1936～39, 1950)，萊特採開放式辦公空間，為辦公大樓設計開啟新紀元。對美術館的設計，捐款人姜森要求聘請一位「當代的萊特」負責，結果華裔建築大師貝聿銘雀屏中選。

姜森美術館館址選在校園主教學區之旁側，基地位置有多重意義：該處正是康乃爾(Erra Cornell)當年宣布創校的所在地；對圍著大草坪的各系館，美術館正位居白樓(White Hall)與嘉敦館(Tjaden Hall)之間，為大草坪西側創造了一個端景，其在坡地的高處，由南向北望，美術館成了坡地頂端高聳的地標性建築物。基地面積約1.5英畝，建築物的功能除做為教學之用，也是學校董事們聚集開會的地方，校方希望美術館能像磁石般吸引畢業校友回來；也希望能走出象牙塔，為社區提供一處藝文場所。

• 大廳一隅通往二樓的樓梯，左側可見二樓處的天橋。

• 駱氏亞洲藝廊西側展覽室

當人們仰望這幢垂直化的美術館，可以從其十分誠實的造型體會出該館多元的機能與內部空間的差異性。貝氏的作品以簡樸、有力見長，姜森美術館保持了貝氏的固有風格，建築物基本是以四個方盒子垂直組構而成。一個貼伏在綠茵，一個高懸在藍天，在綠茵與藍天之間，存在著一個與校園結合的虛空盒子，第四個盒子則聳立在坡地。

美術館的大廳是貼伏在綠茵的盒子，落地的三面大玻璃，與其說空間是被玻璃所包圍，不如說大廳是被與時推移的戶外景觀所包圍。這種開放、內外融合的空間，給進入美術館的參觀者極佳的第一印象。挑高達兩層的大廳，其上方有四個不同尺度的藝廊，或是封閉，或是半開放，行走其間時，可以從連接藝廊的天橋望見校園景觀。這種忽而藝術、忽而自然、忽而敞亮、忽而收斂的變化空間，給予人們

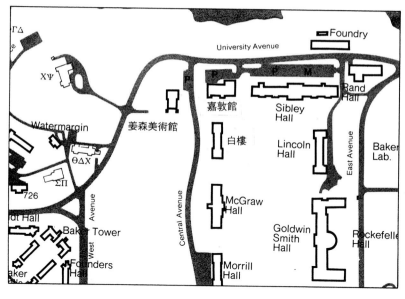

● 姜森美術館位置圖

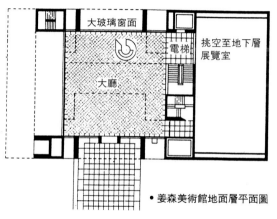

● 姜森美術館地面層平面圖

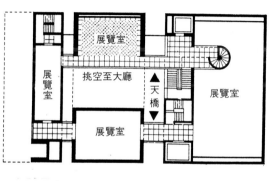

● 二樓平面圖（Courtesy of Pei Cobb Freed & Partners）

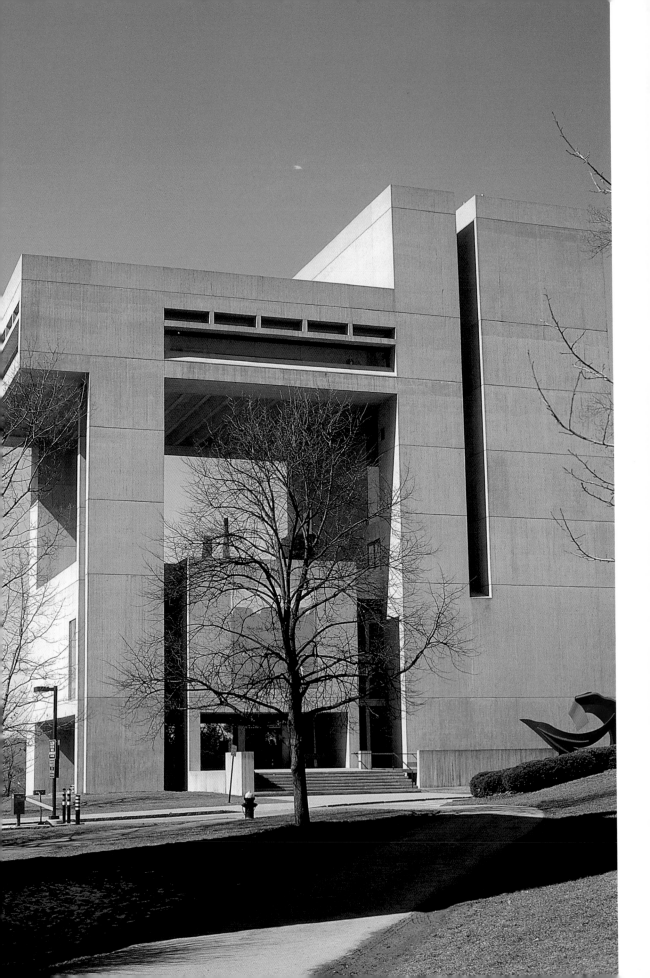

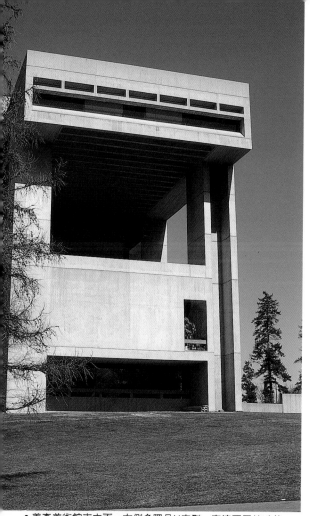

• 姜森美術館南立面，右側角隅呈U字型，表達不同的功能。　　• 自二樓東側天橋俯視校園一景

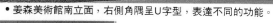

• 三樓的雕塑陽台展示區
• 自康乃爾大學主教學區西望姜森美術館（左頁圖）

• 大廳一隅，可見電梯旁的大玻璃面與二樓處的天橋。

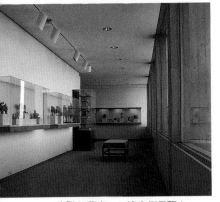

• 素雅的藝廊，七樓東側展覽室。

多元化的體驗，讓參觀者在飽覽室內藝術結晶作品之時，又可以看到戶外自然的風景，突破傳統美術館封閉堅實的空間設計，這正是貝氏技高之處，讓這個貼伏在綠茵的盒子，真正發揮利用了地形與景觀的特性，塑造出內外交溶的情境。

仔細的體驗觀察這結合環境的方盒子，可發現此乃1968年伊弗森美術館(Everson Museum of Art)的精鍊提升。伊佛森美術館呈風車狀布局的四個展覽室，出挑的空間，兩層高的大廳等，再度出現在姜森美術館，兩者的差異只在姜森美術館將四組方盒子空間統合成疊置的高樓。在姜森美術館長方形平面的四個角隅，有三個角隅分別是垂直服務的電梯與樓梯，因此這三個角隅都是封實的。另一個角隅不具備交通上下的功能，呈U字型開口。不同的功能，不同的建築造型，貝氏以不同的方式來傳達功能的差別。

大廳的電梯廳可以俯視地下層的藝廊，地下層藝廊是供特展之用，並經常更換展品。特展室高達20英尺，足以展出大尺寸的現代創作，全館有三個兩層高的藝廊，位在二樓達兩層高的藝廊內，有一個圓柱狀的樓梯，樓梯的造型就像是一件雕塑品。雕塑品般的樓梯是貝氏設計美術館的註冊商標，尤其以狄莫伊藝術中心增建，梅侖藝術中心(Paul Mellon Center for the Art 1968～72)的樓梯，與姜森美術館的樓梯最為雷同。

三樓的戶外陽台是與校園結合的虛空盒子，陽台的地面有兩道長天窗，這正是大廳天光的來源，這是貝氏慣有的手法，他總不忘將陽光引入室內。三樓的陽台專供展覽雕塑品，將雕塑品展示在高樓陽台，以寬闊的校景做為藝術品的背景，是項別出心裁的設計，可惜受制於天候，通往陽台的門有大半年深鎖著，使得這個戶外展覽區形同虛設。

為了避免過太單調的立面，貝氏將聳立在坡地的第四個垂直方盒子開了一道狹縫，狹縫的產生增加了室內戶外之間的交流。這垂直方盒子的四、五樓是行政辦公室，不對外開放，而在四樓電梯廳處有一個出挑的陽台高懸在雕塑展覽區之上，這項小設計使得方盒子又多了一項變化，這項變化讓等候電梯的人有機會欣賞戶外的風景，能俯視三樓陽台的藝術品，這又是一次內外交流，物我溶合的佳構。現代建築大師柯比意所設計的廊香教堂，因為功能的需求有出挑的陽台，姜森美術館的這個陽台使人聯想到柯比意的設計。貝氏早期雕塑性的造型頗受柯比意影響，出挑的陽台也是一個例證。

貝氏設計的面面俱到可以從許多小處得以印證，出挑的陽台只不過是其中的一項。觀察藝廊的橡木地板，清水混凝土的牆面，可以發現牆面模板的寬度與地面木板的寬度謀合，可以說每一條建築線都是連續的、彼此相關的。貝氏對細部設計要求極為嚴謹，這完全是追求至善至美的心，許多建築師根本沒有如此的觀念，更缺乏追求眞與善的心理建設，甚至譏諷不切實際。台灣建築物不耐看，顯得紊亂無章正是這種心態下的產物。

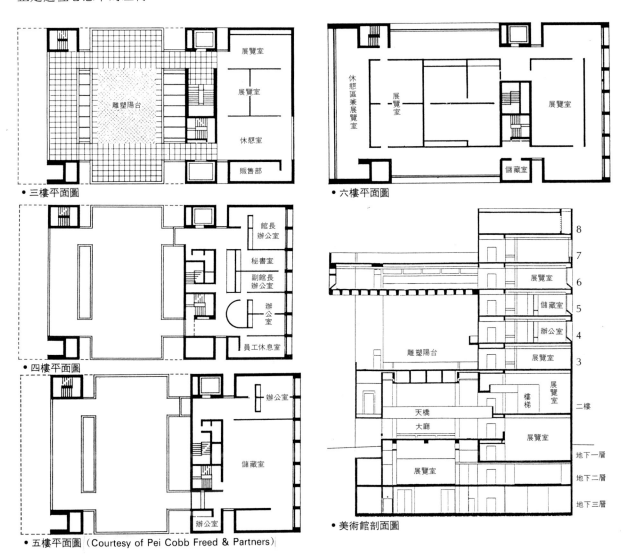

● 三樓平面圖

● 六樓平面圖

● 四樓平面圖

● 五樓平面圖（Courtesy of Pei Cobb Freed & Partners）

● 美術館剖面圖

● 三樓北側原爲休息區，如今改爲藝廊大玻璃面被遮擋。

● 美術館北立面，窗戶的開口眞誠地反映室內功能。

位在頂層，高懸在藍天的方盒子是駱氏亞洲藝廊(The George & Mary Rockwell Galleries of Asia Art)，以展出駱氏夫婦捐贈的中國、日本、韓國與東南亞藝術品。此樓層部分空間原本做爲圖書閱覽室與儲藏室，而今則全改爲展覽空間。在頂層，貝氏在四周設計了大窗面，爲控制進入室內的光線，所有的窗面退縮，利用樑的深度造成遮陽的效果，在立面上產生了另一種不同的語彙，很率直誠實地再度述說出內部空間的差異性質，這種表現在背立面更形顯著。背立面有三種不同的窗式，分別象徵藝廊、休息室與辦公室。三樓的休息室採水平窗，可是受空間不足所影響，休息室已被改爲藝廊，休息室原有的水平窗會有強烈陽光射入，不利於展覽的藝術品，因此館方常以大布幔遮擋，這項缺憾是功能變動所產生，而非建築師之疏失。在正立面有一個垂直窗，這是貝氏爲創造戶外景致所留設的開口，使人們在遊走二樓藝廊之時，仍有機會看到美術館南側如茵的草坡，由此可知窗面的開設是從室內與戶外的互動所產生的，而不單是牆面上的一個開口而已，從這些設計看出貝氏對空間設計的觀照層面，他用心地溶合建築與環境。

當參觀者從開敞的門廳循序進入封閉的各個藝廊，到頂樓又回歸開敞的空間，這種空間體驗的變化是一般美術館罕有的經驗，這正是貝氏設計獨到成功之處。貝氏的建築雖然以方盒子爲原型，但他絕不受結構規矩的拘限，貝氏發揮了結構的特性，或做出挑，或開縫隙，或留開口，讓造型更爲有力，更富變化，姜森美術館切實地達成貝氏對美術館的詮釋。

貝聿銘師承密斯的誠實結構哲學觀念與柯比意的材料美學表現，走出他個人的建築風格，康乃爾大學姜森美術館是貝氏風格最具體完美的展現，該美術館獲得1974年美國混凝土學會紐約分會大獎，美國建築師學會於1975年頒予年度榮譽獎，這都是對貝氏作品肯定的至高推崇。

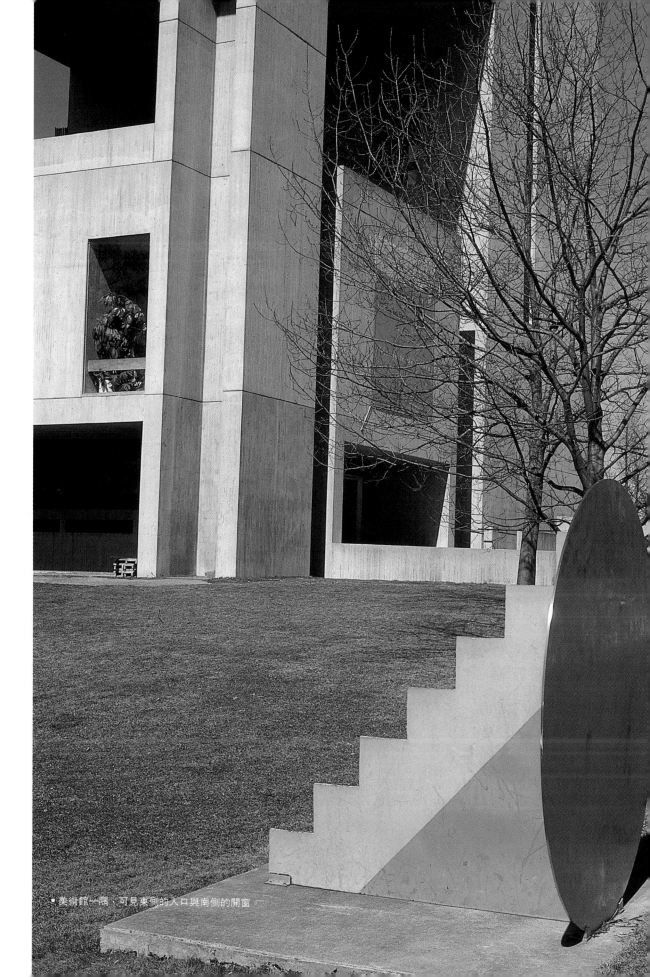

● 美術館一隅，可見東側的入口與南側的開窗

華府美國國家藝廊東廂

貝聿銘自1955年成立建築師事務所後,在六〇年代設計伊弗森美術館及狄莫伊藝術中心雕塑庭的擴建,其傑出的表現使他被視為美術館的設計專家。位在華府的美國國家藝廊,於1967年時考慮擴建,考察過許多建築師的作品,衡量新館的功能需求,國家藝廊董事會於1968年5月,宣布遴選貝氏為新館的設計建築師。

美國國家藝廊是富豪梅安祖(Andew Mellon, 1855~1937)捐獻給國家的美術館,這個美術館是全世界最年輕的國家級美術館,與法國羅浮宮美術館等其它國度的國家美術館相較,它的蒐藏品不是皇室的財產,也沒有靠戰爭掠奪來的戰利品,從收藏品到館舍全是私人捐贈,從建築的觀點來看,該館適切地反映了美國建築發展的演進過程。國家藝廊分為兩部分,位於西側的古典樣式建築物係於1941年3月17日落成,由被稱為「末世羅馬人」的古典派建築師柏約翰(John Russell Pope 1874~1937)設計。「末世羅馬人」是褒貶互見的說法,從好的觀點看,柏約翰恪守所信仰的建築美學,堅持個人追求的建築風格;就諷刺立場而言,當時已是現代建築嶄露頭角的時代,他還固執於學院派(Beaux-Art)講求對稱的設計,顯然並不符合時代潮流。雷似的情形也發生在貝氏身上,1968年規劃設計國家藝廊增建的東廂(National Gallery of Art, East Building)時,正值後現代主義(Post-Modernism)漸漸流行之際,貝氏卻篤信現代建築仍將是主流,仍將繼續保有主導的地位,他堅決地表示建築不是講究流行的藝術,建築物應該以環境為思考起點,與毗鄰的建築物相關,與街道相結合,而街道應該與開放空間相關,此環境理念在東廂藝廊中得以淋漓盡致地發揮。

梅安祖是美國鋁業鉅子,匹茲堡的銀行家,曾歷任哈定、柯立芝與胡佛三任總統的財政部長,並曾出使英國,由這些經歷可知他地位之顯赫。在英國的經驗,使他眼見英國國家藝廊的規模,乃有心與摯友傅亨利(Henry Clay Frick)在華府共同設立一個美術館,可是傅氏過世後,他在紐約市第七十街的巨宅經柏約翰改建為美術館,這使得梅安祖只能獨力完成心願。1936年12月22日,梅安祖致函美國總統羅斯福,表示願意將個人的藝術收藏品悉數捐出,供全美國人擁有欣

賞，並願意斥資興建典藏展覽的美術館，同時捐出壹仟萬美元成立基金會，做為美術館運作的經費。有人認為梅安祖此舉是在逃避國稅局的控訴，欲藉此脫逃漏稅的罪名；而羅斯福與胡佛這兩位前後任總統大不相合，曾做為胡佛總統左右手的梅安祖，受到政治風波影響，成為政爭的犧牲者。事實真相我們難以論定，但羅斯福總統於12月26日回函大加讚賞此「美」舉，國會很快批准撥出賓州大道最東端的土地做為美術館址。

　　當年梅安祖與傅亨利的收藏品，是透過英國藝術經紀人杜約瑟(Joseph Duveen)代理獲得，為了便利藝術品能順利獲得英國政府的出口許可，杜約瑟曾贊助了大英博物館肖像藝廊之增建，肖像藝廊的增建係由柏約翰設計。加上柏約翰又設計了傅氏美術館，梅安祖乃將心願中的美國國家藝廊委請柏約翰負責。柏約翰生於曼哈頓，本來習醫，後轉學至哥倫比亞大學改讀建築，1895年畢業時獲得第一屆羅馬大獎赴歐遊學。在巴黎藝術學院(Ecole des Beaux－Art)進修兩年，1900年返美。柏約翰在華府的作品達十六件之多，其中有八件是豪門大宅第，至今這些建築物已全被拆除，以致今人很難知曉其建築作品的風貌。現存華府的柏約翰作品除美國國家藝廊外，另兩件為國家檔案館(National Archives, 1935)與傑佛遜紀念堂(Jefferson Memorial, 1943)，而美國國家藝廊簡直如同替傑佛遜紀念堂加添兩翼。當初柏約翰設計的初案，就刻意預留了基地東側的角地，供日後增建之用，他的草圖顯示出軸線的設計觀念，將整個美術館以一個長廊串連所有的展覽室，其左右兩側的入口門廊則被梅安祖取消。定案的設計，平面呈雙十字型，配置在第四街與第七街間，原橫貫基地的第六街則被封閉。人們由朝向陌區(The Mall)的南側台階進入國家藝廊二樓，二樓有93間展覽室，每個展覽室的室內設計配合展出的畫作，布置成不同的風格。樓層中間是個大圓廳，柱列作圓環狀排列，上方是天窗，是十分戲劇化的空間，這點對日後貝氏設計東廂藝廊大有影響。在東西兩側各有一個庭園，這庭園的手法早在傅氏美術館已出現過，美國國家藝廊的設計實在是典型的西方博物館格局。當柏約翰從事設計藝廊之時，他已罹患癌症，1937年8月27日逝世，未竟的工作由伊海建築師事務所(Eggers & Higgins Associates)承接，而梅安祖也先於1937年7月辭世，兩位大功臣都未克親睹國家藝廊之全貌。國家藝廊峻工時是華府最巨大的公共建築物，正立面全長達782英尺，比國會大廈還長13英尺8英寸，曾是世界上規模最大的大理石

● 貝氏早期的構思草圖
（ⓒNational Gallery of Art ）

● 貝氏所繪的平面草圖
（ⓒNational Gallery of Art ）

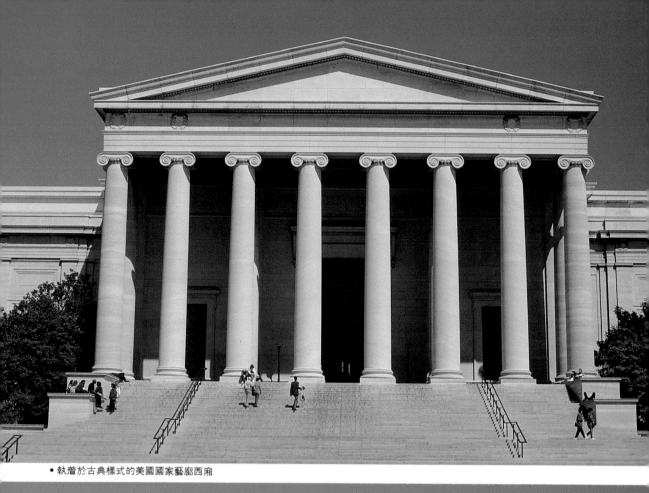

● 執着於古典樣式的美國國家藝廊西廂

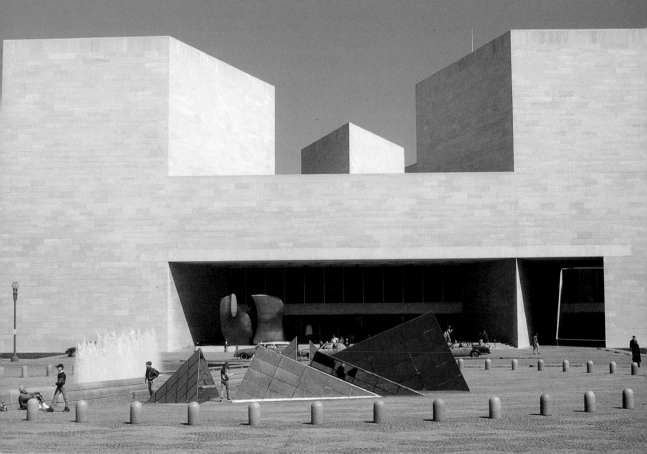

● 貝聿銘設計的東廂藝廊

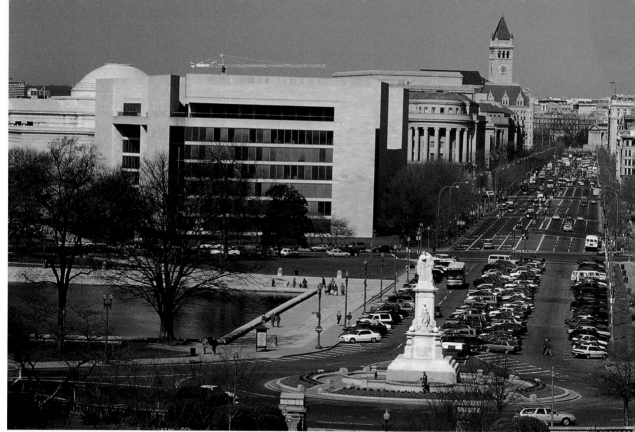

• 自國會大廈西望賓州大道，可見沿道路建築物等高的立面。

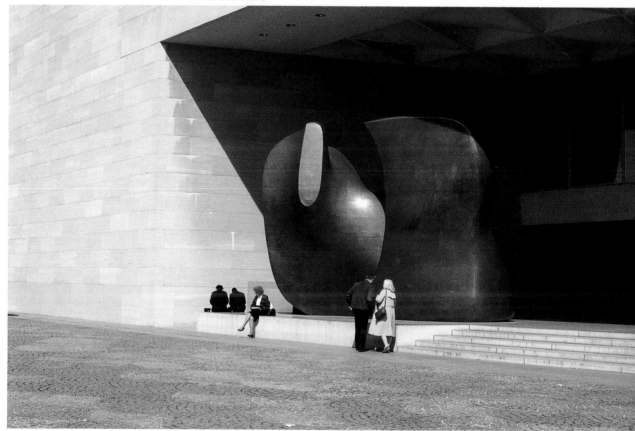

• 亨利摩爾的雕塑標示出東廂藝廊的入口

造建築物。國家藝廊採用田納西州產的大理石，梅安祖選擇這種石材
是因為他不願意太過炫耀。大理石是一種昂貴的建材，他認為田納西
大理石不像大理石，縱然價格較高，為了建造最好的美術館，即使所
費不貲亦在所不惜。國家藝廊建築經費高達一千六百萬美元，贈予的
藝術品價值五仟萬美元，全都是梅安祖一人的捐獻。

　　梅安祖的藝術收藏是以十七世紀荷蘭畫與十八世紀英格蘭畫為開
始，收藏品中沒有裸體畫與以耶穌釘十字架為畫題的作品，由此也可
看出他個人的品味與道德觀。1927年時他與財政部主任秘書馮戴
維（David Finley）討論成立美術館的構想，因為他希望馮戴維能出
任館長，日後馮戴維也的確成為國家藝廊的第一任館長。1937年梅安
祖去世前，為了充實館藏，不再以他個人的喜好為蒐藏依歸，他添購
了文藝復興時代的雕塑品與二十六幅畫作，不過館藏仍以中世紀的繪
畫為大宗，這實在不足讓人們體驗不同文化、不同時代的創作，因此
第二任館長沃克（John Walker）上任後擴充典藏範疇，這直接造成展

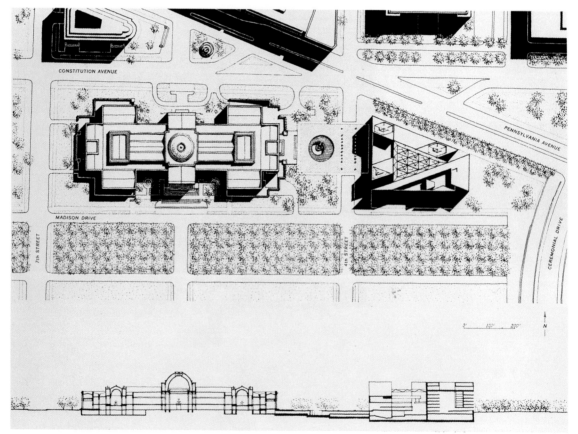

● 1974年9月時的敷地計劃 與剖面圖，廣場有大圓水池（ ⓒ National Gallery of Art ）

• 突出屋頂的斜三角天窗也是曾經的構想之一
（ⓒ National Gallery of Art）

• 角隅出挑的造型草圖，宛若伊弗森美術館的再版
（ⓒ National Gallery of Art）

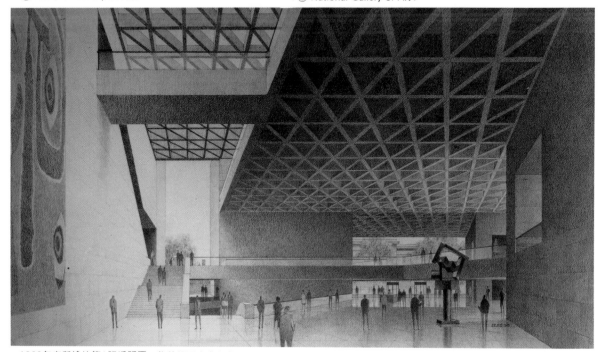

• 1969年底所繪的第A張透視圖，條狀的天窗有伊弗森美術館的影子。（ⓒ National Gallery of Art）

示與倉儲空間嚴重不足的問題。沃克還有一項野心，擬成立視覺藝術研究中心（Center for Advanced Study in the Visual Arts）。雖然國會圖書館近在咫尺，但沃克希望美術館不單是蒐藏與展示的場所，也應提供最佳的研究環境與設備，他向董事之一的布艾莎（Ailsa Mellon Bruce, 1901～1969）提出構想，並獲得大力支持，這就是東廂藝廊包括了視覺藝術研究中心的遠因。

　　1969年沃克退休，布朗（J. Carter Brown）出任第三屆館長，他是在1961年到國家藝廊工作的，當時年僅34歲，大出各界意料。這位出身羅德島顯赫家族的年輕人，擁有哈佛大學企管碩士與紐約大學美術史碩士的學位。華盛頓郵報專欄作家黎保羅（Paul Richard）形容布朗是位「人民黨的貴族」（Populist Patrician）。在他上任前，國家藝廊作風保守，但新貴發揮了外交手腕，讓聯邦年度預算由每年320萬美元，漸漸增加，到1992年他辭職時，年度預算達5,230萬美

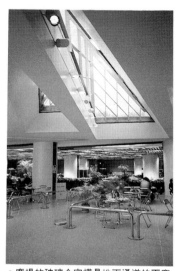

• 廣場的玻璃金字塔是地下通道的天窗，遠處是簡易自助餐廳

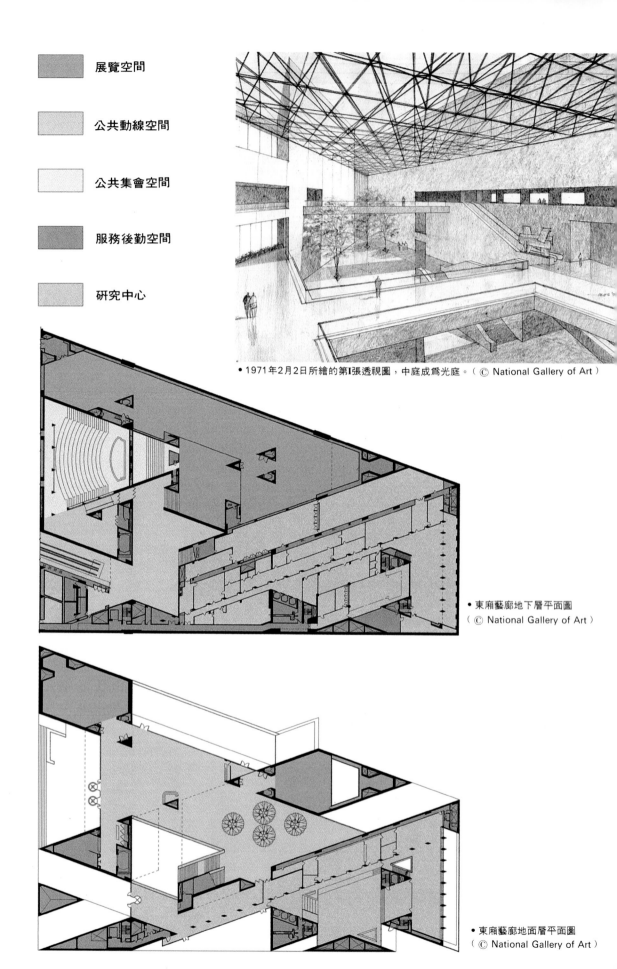

展覽空間

公共動線空間

公共集會空間

服務後勤空間

研究中心

• 1971年2月2日所繪的第I張透視圖，中庭成爲光庭。（ⓒ National Gallery of Art ）

• 東廂藝廊地下層平面圖
（ ⓒ National Gallery of Art ）

• 東廂藝廊地面層平面圖
（ⓒ National Gallery of Art ）

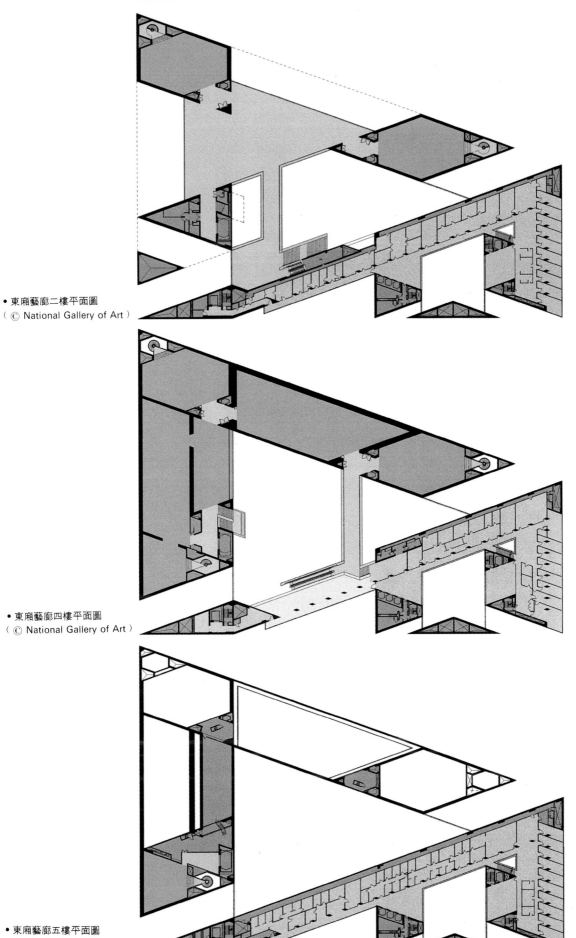

● 東廂藝廊二樓平面圖
（ⓒ National Gallery of Art）

● 東廂藝廊四樓平面圖
（ⓒ National Gallery of Art）

● 東廂藝廊五樓平面圖
（ⓒ National Gallery of Art）

● 自藝廊四樓俯視，可望視到地下層。

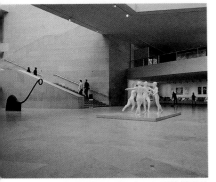

● 地下層通道的端點處，左側樓梯通往中庭。

● 從環境出發的敷地基本概念

元，捐款額從每年130萬美元增加到每年700萬美元，每年參觀人次從130萬增至700萬。1974年設立了二十世紀藝術部門，不過館方訂下政策，不主動價購任何仍在世的藝術家作品，只接受捐贈，在他任內最重要的大事是完成由貝聿銘設計的東廂藝廊。

此擴建工程的計劃書是由貝聿銘、先後與兩位館長沃克和布朗所共同擬訂。美術館的規模到底應該多大？布朗認為兩萬平方英尺的展覽空間是一般人所能接受的極限規模。根據布朗參加在墨西哥美術館研討會經驗，布朗後來修訂為一萬平方英尺，這樣規模的空間大概得花四十五分鐘參觀。而根據考察歐洲美術館的心得，展覽室應該有親切感、空間絕不可太大。他們對位在義大利米蘭的Poldi－Pezzoli美術館印象極佳，此館三層樓高，像是由許多「小館」組合而成，有一個極優雅的樓梯，因此「館中館」的構想與樓梯的設計就被納入建築計劃之中。柏約翰設計的西廂，館方計劃將原有餐廳停止營業，使空間改為其它用途。所以東廂顯然必須有一個較大的餐飲服務場所來彌補之。陌區是華府的觀光勝地，可是陌區本身極缺乏足夠的餐飲服務，國家藝廊增建也特別考慮到此需求，所以大餐飲空間是建築計劃中的重要項因之一。東廂的建築計劃將空間按功能可分為三大項：展覽、研究中心與後勤支援，其面積平均分配，各佔三分之一。

對貝氏而言，國家藝廊東廂的擴建，不是在基地上創造一幢建築物的單純任務，基地的實質條件限制，與原有館舍的配合，在華府陌區的地位、建築計劃的需求等，在在都是艱鉅的挑戰。貝氏固守的環境觀決定了東廂藝廊的雛形，整個設計可以從環境與空間兩方面探討之。

東廂藝廊的基地，北側是賓州大道(Pennsylvania Ave.)，這條大道是華府極重要的幹道，是最富紀念性的大道，每一任美國總統由白宮赴國會宣誓就職時，行經的就是賓州大道。而國家每有重大慶典活動或遊行時，賓州大道就是活動場所，所以全美國人無不對此大道十分熟悉。南側是華府最大的開放空間——陌區(The Mall)，東接第三街(3rd Street)遙望國會山莊，西側隔著第四街與國家藝廊本館——西廂對峙，基地呈梯形，是陌區惟一的空地，這些條件形成基地的特殊意義。

在接受委託案從華府回紐約的飛機上，貝氏在一個信封的背面，以紅筆勾勒出心中的構思，他分析基地為東廂繪出了遠景的草圖。首先他尊重所有既定的條件，沿著賓州大道畫了一條平行線，順著西廂

的建築線在南側定下另一條線。因為西廂呈對稱性，為了呼應此古典主義的基本美學，同時延續西廂的中軸特性，乃將原軸線向東延伸，軸線與北側邊線相交，如此決定了建築物的基本輪廓──一個順應環境的梯形。梯形的對角相連，分割出一等腰三角形，一直角三角形，前者是藝廊，後者是研究中心。在構思階段，貝氏擬將等腰三角形對分成兩個相等的空間，在第四街配置一個圓環，經再三琢磨，決定以三角形做為模矩。首先將直角三角形與等腰三角形略加分開，以彰顯出個別的特殊機能，這是貝氏忠誠表現的一貫手法。等腰三角形的三個角配置四邊形的空間，做為展覽室，以實踐「館中館」的構想。藝廊與研究中心間以一個三角形中庭結合，使兩者似分實合。而為了打破研究中心南側朝向陌區筆直單調的立面，他用心地設計三角的造型，以創造出虛實對應的豐富變化。

● 一個等腰三角形與一個直角三角形組成的梯形決定了東廂藝廊

　　東廂的建築物高度，保持與賓州大道上建築物相同，東廂的外牆採用與西廂相同的大理石，為此，田納西州礦區諾克斯維（Knoxville）重新開場，早年負責西廂礦石的萊斯（Malcolm Rice）被再次敦聘主持國家藝廊東廂大理石工程，這位早已退休的八十餘歲老人的參與，實在是東廂的幸運。當年西廂的大理石厚一英尺，有五種不同的明暗色調可供選用，受礦石有限的影響，東廂石厚僅三英吋，能運用的只有三種色調，因此如何以石材的組合求得和諧的立面色調顯得格外重要。萊斯的功勞就在其精挑細選，用心組合，將所有暗色石安排在下方，淡色石置於上方。不過東廂立面仍有斑駁的色塊出現，尤其在雨雪之後，因為石材吸水，情況更加明顯。

● 三角形是東廂藝廊的模矩

　　對稱的西立面造型是東廂藝廊的特色之一，這是延續與呼應西廂的設計，朝向西廂的西立面有高塔聳立左右兩側，這正是等腰三角形角隅處的展覽室，整個西立面呈「H」型，既崇高又雅典。西立面有三個開口，最大的開口向內退縮，左側安置了亨利摩爾的巨大雕塑品，很顯明地標示出入口的意象。另兩個開口，殊途同歸通到研究中心的大門。雕塑品的安排及門的大小差異，使參觀的人很容易辨識入口，而不致於誤闖不對一般人開放的研究中心，貝氏以設計手法巧妙分別出兩個不同的出入口。

● 東廂藝廊平面雛形

　　東西兩廂之間的開放空間，於1974年9月時所規劃的敷地計劃顯示有個圓環，圓環內有噴水池，周邊錯落地栽植一些樹木。圓環是貝氏處理戶外空間偏愛的元素之一，達拉斯市政廳廣場、加拿大皇家商業銀行的商業苑都有個大圓水池。不過東廂藝廊最終實現的情況有

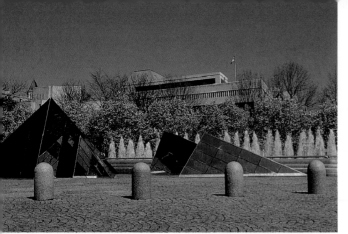

• 北望東西兩廂之間的廣場

• 地下通道處由噴泉形成的瀑布

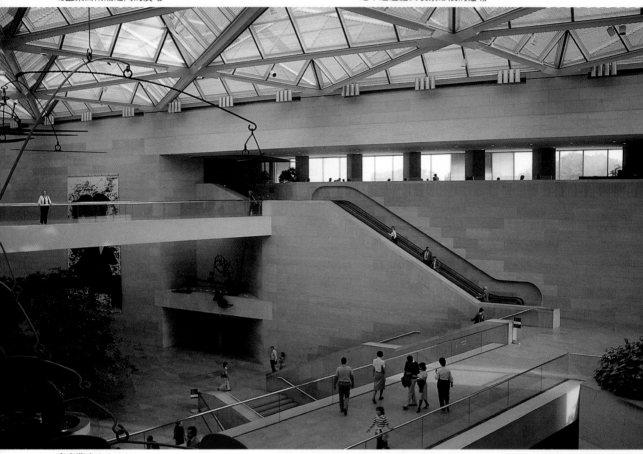

• 東廂藝廊中庭鳥瞰

• 自藝廊四樓咖啡座俯視西望向大門

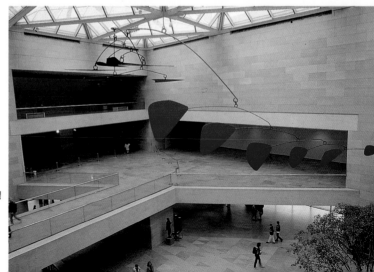

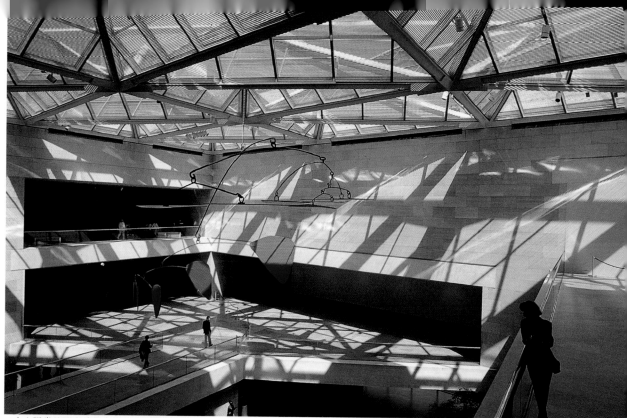

• 令人讚賞的天窗使得中庭沐浴於陽光之中

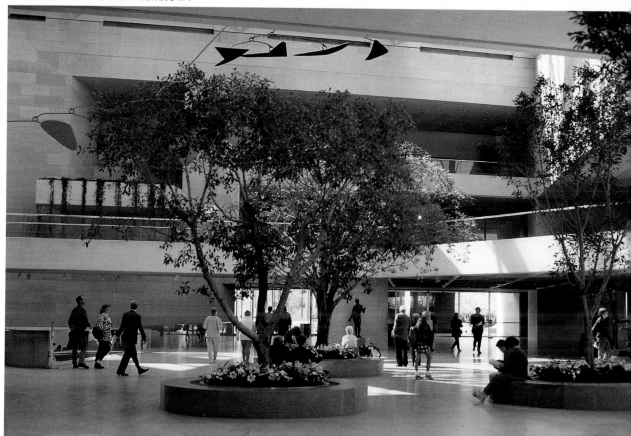

• 東廂藝廊中庭內的大樹，讓大自然融合於室內

● 通往二樓的宏偉樓梯

● 自四樓的天橋南望樓梯電扶梯與四樓咖啡座

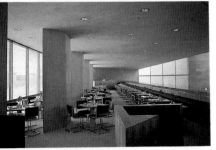

● 四樓咖啡座一景

異，令人讚賞不已。兩廂之間的開放空間，在南北兩側以樹叢界定空間的範圍，這使得建築物立面的對稱性更形強化，也形成導引的作用，帶動出兩廂之間的步行方向。在賓州大道之側，樹叢更有阻絕交通噪音的功效。開放空間處的廣場之下有通道與建築物，為解決覆土不足的問題，特意在廣場兩側堆出2.5英尺高的小土丘，在小土丘上種植橡樹。廣場上有七座小玻璃金字塔，高度由11.3英尺，到6.3英尺不等，鑽石般映照四周的環境。這些玻璃金字塔既是美化廣場的雕塑品，也是地下世界的採光天窗。在玻璃金字塔北側有一排5.2英尺長的噴泉，水由地面傾瀉至地下形成瀑布，在地下的簡易餐廳藉著天窗的陽光可以觀賞到此瀑布。瀑布寬37.5英尺，高13英尺，部分是實牆，部分透空可見天空，讓原本冗長的地下通廊增添變化與趣味，這真是巧妙的好設計，因為大凡好的設計會給人意想不到的驚喜與歡悅。東西兩廂，在地面靠廣場連結，在地下藉通廊相通，為了減低黑暗與枯燥，兩廂間172英尺長的地下道有自動步道提供便捷服務，步道的西端有一個面積達32,000平方英尺的簡易餐廳，可服務700人，另有書店、辦公室、服務空間等，總面積達154,000平方英尺。

從東廂設計的歷程來檢視其空間設計，更能體會貝氏精益求精的專業敬業態度。按照1968年1月27日貝氏所繪的一張草圖，很清晰地透露對建築計劃要求的達成，圖面已出現了宏偉的樓梯，三個形狀互異的展覽室與研究中心等。關於等腰三角形藝廊展示空間部分，貝氏嘗試以三角天窗突出於屋頂的構想，頗有日後為印第安那大學布明頓校區美術學院暨美術館之設計趣味；也嘗試將角隅處挑空，特別突出頂層的「館中館」展示室，其手法則宛若伊弗森美術館的再版。事實上，結合藝廊與研究中心的三角中庭是引導整個設計的樞紐，為探討此中庭的個性，自1969年底起，至1971年6月止，貝氏做過許多草案，由第A張透視圖觀之，中庭挑高兩層，平頂全為三角形的格子樑，有天橋通往研究中心，天橋上方的平頂似是天窗，這一種長條狀的天窗在伊弗森美術館也曾出現。爾後的一些設計皆著重在平頂的修改，例如曾計劃將之改變為全挑空的三角形，感覺就像峻工後地下簡易餐廳的天窗，建築物的垂直感為之加重。然而到1971年2月2日的第I張(P74)透視，中庭處樓板經全無，平頂是桁架系統的透明天窗，這使空間向度大為改變。在A圖 (P73) 人們體驗的是長向水平的空間，在I圖中，空間豁然開朗，讓人不自覺往上看，此刻空間的性質成為朝向天空的垂直性，這使得原本的室內空間成了一個像戶外的廣場，

不再受四壁的侷限。這個構想是一大突破，不過還得解決天窗容易漏水的問題，再則桁架太過密集，觀瞻的問題也有待解決。接續的發展顯示中庭周邊的壁面被盡量「開放」，將本來厚實的牆取銷，讓空間更形流暢，如A圖左側二樓至三樓的電扶梯，本在牆之後，爾今這堵牆已被取消了，人們在乘電扶梯上樓時可俯視中庭，這種動態的空間體驗設計，貝氏後來在達拉斯麥耶生交響樂中心，新加坡萊佛士城，巴黎羅浮宮美術館黎樹里殿屢屢運用。1971年2月2日時的I圖，實際已很接近完工後的空間狀況，中庭的大樹，電扶梯處的雕塑，目的都在表現空間的尺度，惟一剩下的問題還是平頂的天窗。1971年3月4日時，平頂的天窗有了轉機，原桁架系統被空間構架（space frame）取代，因為空間構架可以加大跨距，又減少了結構桿件，這使得天空大大疏朗。1971年5月23日，原本平頂玻璃天窗有了更大的突破，以35英尺×45英尺的模矩為單元，每一個天窗呈金字塔狀，到6月，金字塔天窗的結構體，玻璃面的分割，反射光線的屏幕等細節都有了確切的解決方法，東廂藝廊的空間意象終於定案，如今人們所欣賞到的東廂中庭，實是一個兼負有展覽功能的公共動線空間，一個沐浴於陽光中的明亮光庭。東廂藝廊的大門向內凹陷，貝氏「以退為進」，藉此在西立面形成一個位在廣場與藝廊之間的過度中介空間。緊鄰大門的門廳高10英尺，穿過門廳到達光庭，光庭高達80英尺，面積達16,000平方英尺，這種空間開放壓縮的程序，委實創造了驚喜效果，無怪乎到東廂參觀的人們莫不被此戲劇化的巨大空間所懾服。因此有人批評貝氏未能掌握美術館的本質，將做為背景的建築過於「誇大」，以致奪取了展出藝術品的風采。「東廂藝術不只是一個美術館，美國政府舉辦活動時，有時會將之做接待場地，它需要一個大尺度的空間以供冠蓋雲集之用。」貝氏曾如此說明。中共總理鄧小平、法國總統密特朗訪問美國時，東廂藝廊的光庭就是舉行盛大派對的場所。以美術館做為國宴廳，不但能突顯美國對文化的重視，也是身為建築師的極大的榮耀。

光庭中有四棵綠樹，貝氏處理樹的方法有別於一般建築師，他將樹種在室內，而非以大盆栽移置，讓綠樹成為空間中固定的永久元素，不能輕易搬動去除，貝氏刻意地將自然帶入室內。光庭頂懸吊著紅色、藍色與黑色的活動雕塑，這件出自大師柯爾德（Alexander Calder）的作品很搶眼，與牆面上米羅（Joan Miro）的掛氈「女人」，以及位在研究中心門楣上卡羅（Anthony Caro）的黑色作品，

● 通往四樓的電扶梯

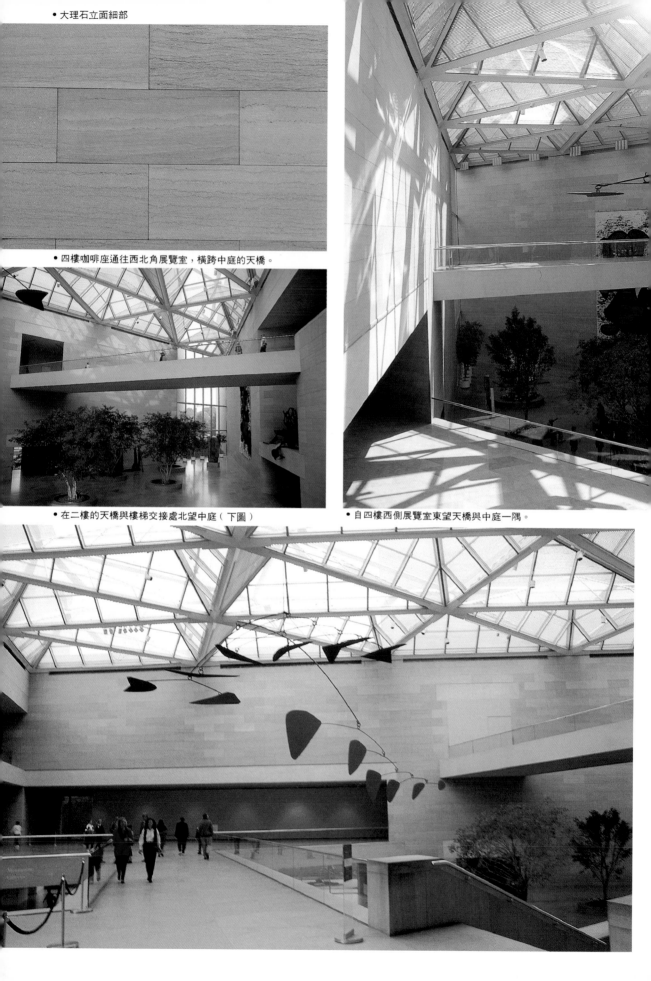

• 大理石立面細部

• 四樓咖啡座通往西北角展覽室，橫跨中庭的天橋。

• 在二樓的天橋與樓梯交接處北望中庭（下圖）

• 自四樓西側展覽室東望天橋與中庭一隅。

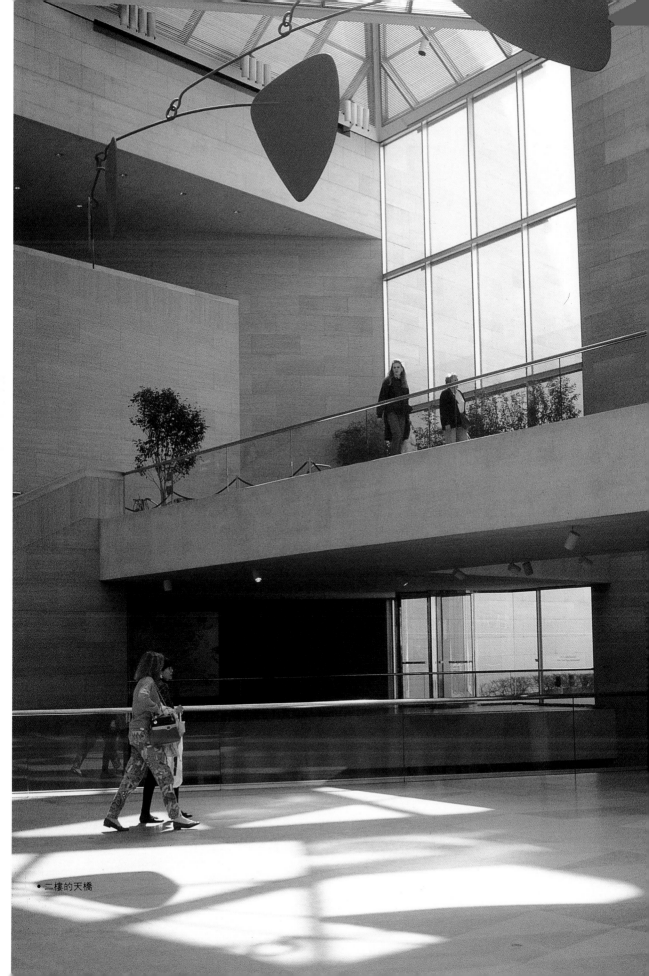

• 二樓的天橋

都令空間為之增色。在空間設置藝術品是貝氏作品的特色之一，東廂藝廊光庭內的三件作品都是事前用心規劃安排的，絕不是等到建築物落成後才加以考量，這是建築結合藝術品應有的態度。東廂藝廊為誌慶建築物的興建，一共價購了九件藝術品，貝氏為每件藝術品都做了特別的設計與安排，務必使建築物與藝術品兩者相得益彰。

由光庭可至地下通道，經過自助簡易餐廳到西廂；或是拾揩至二樓，越過橫跨的天橋到北側沿著賓州大道的兩個展覽室。或乘電扶梯到四樓，在進入展覽室之前得行經天橋，此天橋的跨距是貝氏所有天橋設計最長的一個，站在天橋上，可以望視到地下層東廂藝廊的公共空間，而且更接近富於變化的明亮天窗，當人們在空間中行動之際，可以由變動的欣賞視角與觀點來體驗空間，這是貝氏發揮天橋功能最精彩的設計，也是貝氏設計美術館最成功之處。

在三角形角隅處的三個展覽室，若按建築物的造型，其內部空間會出現難以使用的銳角，貝氏將銳角空間設計為樓梯、儲藏等服務空間，既符合建築主從空間的原則，也塑造出較合理的六邊形空間做為展覽室。每個展覽室都有螺旋樓梯，這是貝氏美術館設計的特有建築元素。螺旋樓梯和光庭一樣採自然光，在光影的烘托下分外具有雕塑感，東廂藝廊自外至內，都處處洋溢雕塑性的表現。不過紐約時報建築評論家古柏格（Paul Goldberge）認為貝氏過於執著於幾何形，有些空間的使用性並不佳，東廂藝廊參觀人潮多，讓眾人上下螺旋樓梯實在並不便利舒服。

做為主要展覽的北側展覽室，在形態與室內高度方面較缺乏變化，這是被批評的缺點之一。西北角展覽室內有台階，台階也可充當藝術品的展示台座，容人上下，以不同的角度欣賞作品，這點實是貝氏多視角動態空間理念的再次實踐，人們甚至可以坐在台階，更親近、更親切地與藝術品共處，這種輕鬆的觀賞方式是歷來美術館絕無僅有的，此乃貝氏結合空間與展示的創舉設計。貝氏認為美術館的先決條件是為藝術品提供「可觀」的環境，美術館應該是吸引人的歡悅場所，展出的藝術品固然是主角，但是如果一直觀看藝術品，人們很容易疲乏，所以美術館應該具有「可親」氣氛。「我希望美術館像馬戲團，」貝氏說，「美術館應該是個有趣的地方。」這點與西廂的設計觀點不同，西廂是從藝術品的殿堂出發。隨著時代的演變，美術館扮演的角色也的確有所變遷，相關的附屬服務空間如禮堂、研討室、餐廳、書店等，反倒佔據了較多的空間，貝氏建築生涯中的美術館作

● 研究中心的草案造型，南立面有突出的三角玻璃室。
（© National Gallery of Art）

品己反映出此時代特性。對於展覽室面積只佔東廂總面積12％一事，貝氏也承認比率較少，是東廂美中不足之處。

人們參觀的東廂藝廊，其實祇是整幢建築物的一部分，另一個直角三角形的視覺藝術研究中心是不對外開放的。研究中心總面積達112,000平方英尺，以書庫為主，共計九層，中央亦是一個巨大的中庭。早期的草案，此中心的東立面是虛實對比的玻璃與大理石，面向陌區的南立面有出挑的三角形玻璃室。峻工後的情況，東立面是整片的水平窗，窗右側封實的牆面之後係設備空間。而南立面是東廂藝廊最具表情的一面，長達382英尺的立面，在三角形變化的組合之下，有大片的石牆，有退縮的大玻璃面，有細長的玻璃窗，有橫貫的長樑，有視野極佳的露台，最令人訝異好奇的是直角三角形銳角處的轉角處理。因為建築物依循賓州大道與陌區兩條華府的重要軸線，此兩軸線的交角角度是19.5度，19.5度乃成為主控東廂藝廊的模矩。最具體能體會到的就是研究中心南立面高達107英尺的銳角，人們面對如此高聳銳利薄薄的石材轉角，總是好奇地忍不住想摸一摸，所以轉角的石材較黑而且已出現了凹痕。通常轉角處都以兩片石材連接，但是由於此轉角太過尖銳，兩片石材相接，材質過薄，容易破碎，所以貝氏設計了特別的角石來解決。東廂藝廊的立面甚長，沿賓州大道的北側長405英尺，整幢建築物居然沒有為防止石材冷縮熱漲的伸縮縫，使立面得以完整完美，這得歸功貝氏建築師事務所的細部設計功力。立面的每一片大理石寬2英尺長5英尺，這是沿襲西廂的尺寸，在每片大理石背面有襯墊調整受溫度變化所形成的尺寸影響，在混凝土牆面與石材之間完全沒有灰漿，是百分之百乾式施工，這種細部設計正是貝氏作品精緻的緣由。整幢建築物混凝土拌合由大理石磨成粉末的細骨材，目的在讓混凝土的色澤能配合大理石，這種手法貝氏曾在許多多作品中使用，這些技術業己成為貝氏高水準作品的「專利」。

視覺藝術研究中心的藏書量達135,000冊，幻燈片175,000張，縮影片3,000,000卷，加上電腦化的檢索系統，誠然實踐了第二任館長沃克的心願。筆者曾在此研究中心獲得不少珍貴資料，在開架式的書架上尋獲不到所需資料之時，館員會親切迅速地代為尋找，比起國會圖書館方便甚多，而且更可以無限量地免費複印。要維持如此的研究中心，運作經費驚人，國家藝廊提供免費的參觀與服務，不禁使人對其文化建設的「投資」為之敬佩。

國家藝廊的重要「投資」人計有九位，他們的名字鑴刻在西廂藝

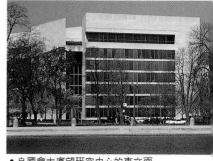

● 自國會大廈望研究中心的東立面

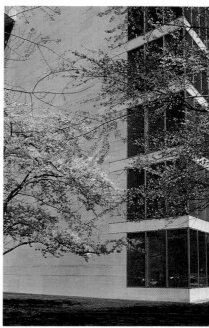

● 研究中心典型的現代主義水平窗帶與角隅設計

• 東廂藝廊最有名的19.5度銳角仰視

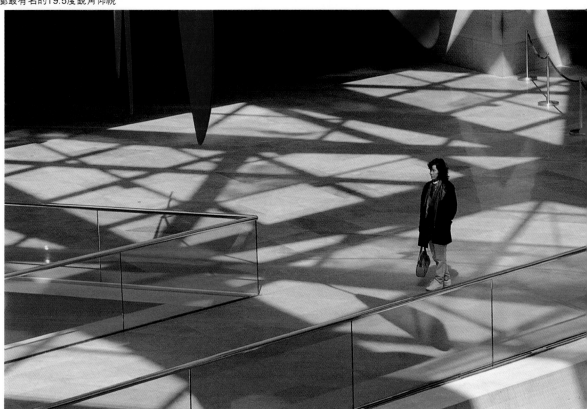

• 陽光、天橋、雕塑品創造了貝氏獨樹一幟的中庭。
• 以大理石爲立面建材的東廂藝廊（左圖）

廊大門旁，甚中要以梅氏家族最重要。1937年梅祖望逝世後，其子梅保羅（Paul Mellon）繼任董事會總裁，他在1939年7月辭職，1963年復職，東廂藝廊的建築經費是由他與姊姊布艾莎共同捐助。梅保羅對東廂藝廊工程極重視，派有專人代表他全程監督，施工期間，在他紐約的寓所，代表曾向梅保羅簡報達七十次。梅保羅的藝術蒐藏品驚人，他曾將不列顛系列的畫作18,00幅，珍本書兩萬冊捐予母校耶魯大學，請大師路易康設計展覽兼教學的不列顛藝術中心（Yale Center for British Art）。貝氏與梅氏家族的關係可追溯到他在威奈公司時代，梅氏家族的關係企業美國鋁業都市更新發展公司，在洛杉磯所興建的世紀市公寓（Century City Apartment, 1965）係貝氏設計。在東廂藝廊設計規劃之時，梅保羅另捐給他的高中母校嘉特羅斯瑪莉學校（Choate Rosemary Hall School）一個藝術中心（Paul Mellon Center for the Art 1968～72），此藝術中心包括大禮堂、教室等，設計亦出於貝氏之手。整個平面是四分之的圓與一個等腰直角三角形構成，頗有東廂藝廊幾何形的影子。該校的科學中心（Choate Rose Mary Hall Science Center 1985～89）是梅保羅請貝氏設計的第三幢建築物，也可看出梅保羅對貝氏的賞識與信任。東廂藝廊初始的估算經費是二千萬美元，結果花費達四倍有餘，超出的部分全由梅氏基金會支付，有像梅保羅如此的「伯樂」，不惜巨資支持貝氏，東廂藝廊才得以有今日的面貌。

工程超支的原因很多，國家藝廊的基地受波多瑪克河（Potomac River）的影響，水位很高，早年柏約翰設計的西廂就打了6,800支基椿，東廂藝廊的地基深達地下37英尺，採筏式基礎，基礎厚度達六英尺，為了抗拒下水位的壓力，筏基特別錨定穩固，並經特殊防水處理。為了承載巨大的雕塑品與擁有較大的跨距，如天橋，大門等處的橫楣，樑深達四英尺，在靠賓州大道處的鋼桁架長達180英尺、重242噸。所有的三角格子平頂，都以上等樅木為模板，以製作櫥櫃的態度精細施工以求得完美的施工效果。天窗的玻璃有過濾紫外線的功能，以免被直射的陽光破壞畫作，玻璃是雙層的，其間有半英寸的空氣層，以達成較佳的絕緣效果，同時天窗裝設了電熱系統，好融化積雪。這些非常態性的需求都使得造價節節高昇。

東廂藝廊的空間與造型豐富多變，為了讓人們能瞭解，1970年時貝氏建築師事務所特別製做了一個透明壓克力的模型，連同設計階段的構思草圖，研究用的透視圖等，曾於1979年1月4日至2月16日之

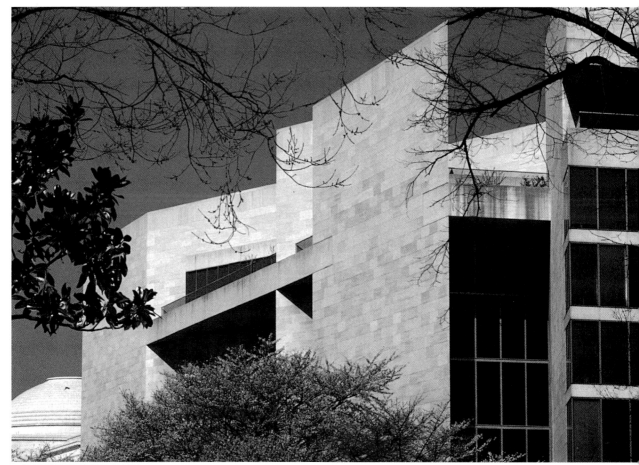

• 最具表情的東廂藝廊南立面

際，舉辦了一次建築特展展出。1959年萊特設計的紐約古根漢美術館（Solomon R. Guggenheim Museum）以其大膽的圓形造型與中庭設計震撼建築世界，1978年6月1日東廂藝廊開放，貝氏以其獨特的三角造型與光庭贏得舉世的讚美，在美術館的設計史上，東廂藝廊具有劃時代的地位。建築評論家古柏格推崇東廂藝廊的中庭是極成功的空間，凌駕所有美術館的中庭設計。東廂藝廊最偉大的成就是在其品質，包括了環境空間、造型、技術與施工等多項，在國家藝廊製作的東廂藝廊特輯影帶中，施工的工人很自豪的表達他們的用心，並且認為參與此工程是一件可以向子孫誇耀的事。在貝氏的工程中，常有這種自信、自傲的現象發生，縱然在興建過程中因為要求嚴格常造成困擾麻煩，但一旦克服後的成果使人深信其代價是值得的，畢竟建築的存在是長久的、是大眾的，建築是文化根源的一部分，東廂藝廊實在是華府的文化冠冕。

對東廂藝廊，可以用三「P」來總論其成就：以專業（Profession）的努力，設計建造出完美（Perfect）的美術館，在人類文明史上創造了永恆（Permanence）的建築。

巴黎羅浮宮美術館

法國羅浮宮初建於1190年,當時是一個軍事城堡,因為巴黎市區擴大,原本的軍事功能喪失,查理五世乃將之改為寢宮。十六世紀時,法蘭西斯一世裝修宮殿,特別選用林布蘭等的畫作裝飾房間,開啓了羅浮宮的藝術收藏。路易十四於1682年搬至凡爾賽宮,羅浮宮因此沒落了一段時間。直到拿破崙三世,刻意地重新經營,才奠定了今日羅浮宮的規模,其間最重大的改變係1793年革命政府的作為,7月27日,特別布置一間房間展示皇室藝術品,開放供民眾參觀,此舉觸發了將原本是宮殿的羅浮宮改為美術館的想法。

長久以來,羅浮宮一直以其典藏豐沛,躋身世界重要美術館之列,可是其先天的條件並不好,一個歷史性的建築物,卻沒有現代美術館應具備的設施,誠如法國博物館主席蘭賀伯(Hubert Landais)所言,羅浮宮是一個沒有後台的劇場,一個祇有展示空間的地方。如何使之現代化、使之在功能上符合美術館的需求是一大問題。

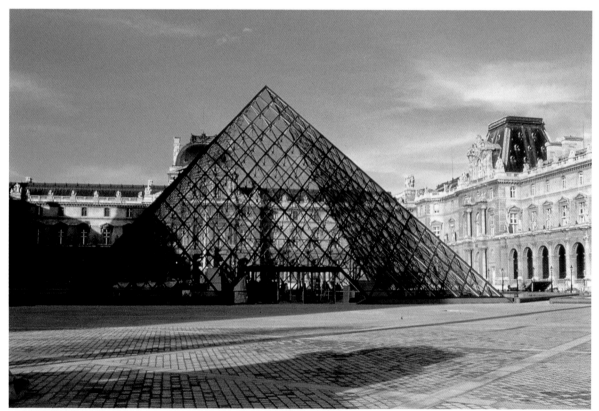

• 拿破崙廣場的玻璃金字塔(Photographer / Patrice Astier, © EPGL)

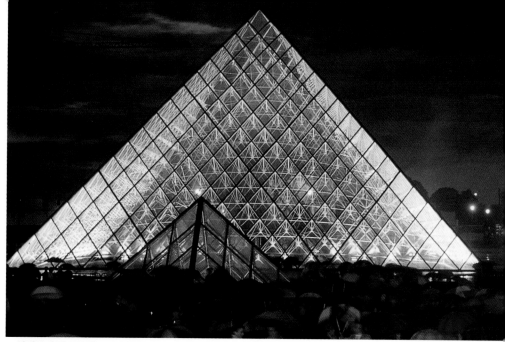

● 玻璃金字塔的夜景（Photographer / Patrice Astier, ⓒ EPGL）

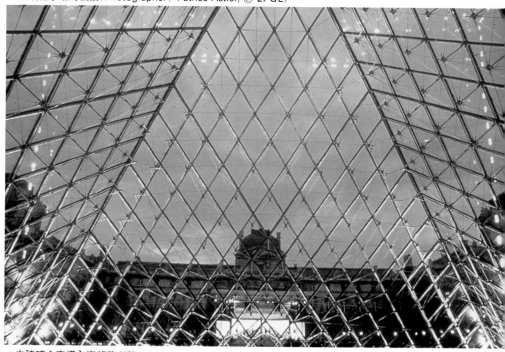

● 由玻璃金字塔內東望蘇利殿（Photographer / Patrice Astier, ⓒ EPGL）

　　1981年9月24日法國第一位左翼總統密特朗，在第一次總統記者會上宣布要將羅浮宮現代化，讓這幢法國歷史上輝煌的建築物成爲眞正的美術館。此項計劃立刻面對兩項任務，首先要將自1871年就「佔據」羅浮宮北翼黎榭里殿的財政部遷出，爲了替財政部找新家，法國政府舉辦新衙署競圖，1982年3月新財政部基地選定，5月公告競圖，9月截止收件，計有137件作品參加。1982年12月16日密特朗總統批准了評審委員們選出的第一名，由Atelier d'urbanime et d'Architecture負責設計。接著羅浮宮也要經過相同的程序甄選

● 拿破崙廣場考古時的狀況
（ⓒ Reunion des musees nation on aux）

●拿破崙廣場全景透視
（Courtesy of Pei Cobb Freed &
Partners）

負責的建築師。1982年9月17日時，畢伊米里（Emile Biasini）出任
大羅浮宮計劃主管，在此之前，畢伊米里曾以九個月的時間環球旅
行參觀各國的美術館，同時到處徵詢各美術館負責人心目中最佳的
建築師候選人。他總是聽到相同的人名——貝聿銘。早在密特朗總
統的第一次記者招待會前，時逢貝氏到倫敦，經一位法國友人的安
排，倆人曾於12月11日有過第一次接觸。在會談時，密特朗總統提
到他參觀華府國家藝廊東廂的印象，也提到1971年時貝氏所規劃設
計的拉德豐斯案（Tete De La Defense），密氏特別表達了希望貝
氏能參與他所擬的大巴黎建設。密氏提出巴黎2000年計劃，希望人
們在巴黎能欣賞到巴黎的建築、雕塑、博物館與庭園，使巴黎成為
一個有理想、有朝氣、有想像力的都市。貝氏當場委婉表示個人沒
有時間參加競圖。按法國政府規定，凡是重大建設必須以公開競圖
方式甄選建築師，不過密氏立即聲稱法國政府很有彈性，並且強烈
地向貝氏透露了邀請之意，不過這次的接觸絲毫未提及大羅浮宮計
劃案。

　　1983年，畢伊米里透過華裔畫家趙無極的介紹與貝氏在巴黎見
面，畢氏表示他將向密特朗總統推薦四位建築師從事大羅浮宮計
劃，貝氏亦名列其中，他對華府的國家藝廊東廂極為推崇，希望貝
氏能接受邀請與其他三位建築師參加羅浮宮案競圖。惟貝氏依然表
示不願參加競圖。數週後，畢氏自巴黎打電話予貝氏，表示要親自
到紐約做進一步商談。為確保「大羅浮宮計劃」成功，法國總統密
特朗願意破例，不執行1977年以來重大工程舉辦競圖之規定。事件
的關鍵變成完全看貝氏是否有意願接受，貝氏的回覆是需要四個月
的思考時間，實在是早年拉德豐斯案慘痛經驗的影響，貝氏不想再
在巴黎遭到挫折，希望有充分的準備與信心。

　　拉德豐斯案的基地在巴黎西區，此案佔地3.5英畝，貝氏的夥伴
柯蘇達（Araldo Cossutta）花了一年多的時間研究巴黎的都市結
構，從都市設計的觀點從事設計，以東側的羅浮宮為起始點，向西
經拿破崙廣場、杜勒麗花園（Tuileries Garden）、協和廣場、凱旋
門、麥優城門（Port Maillot），跨河西止於基地，參考沿途開放空
間的端景效果，並以凱旋門高度為參考基點，決定基地內兩幢辦公
大樓的高度與樓棟之間的開放性。此案最大的特點是突破基地的格
局，以較宏觀的立場展現巴黎未來高樓的取向，可惜受政治因素影
響，設計最後淪為紙上建築，但其從都市出發的設計精神仍為貝氏

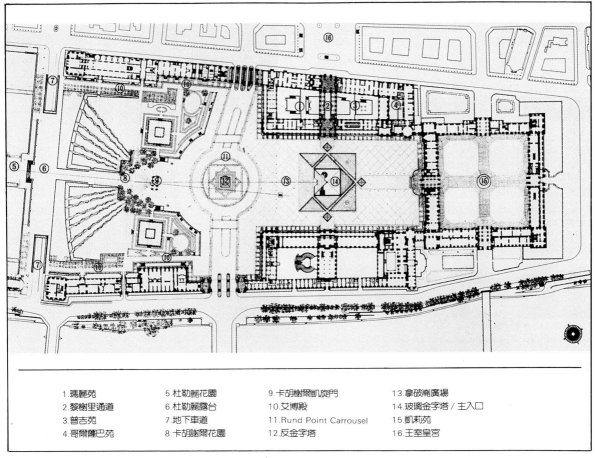

1.瑪麗苑	5.杜勒麗花園	9.卡胡榭爾凱旋門	13.拿破崙廣場
2.黎榭里通道	6.杜勒麗露台	10.艾博殿	14.玻璃金字塔／主入口
3.普吉苑	7.地下車道	11.Rund Point Carrousel	15.凱莉苑
4.哥爾薩巴苑	8.卡胡謝爾花園	12.反金字塔	16.王室皇宮

● 羅浮宮配置圖（Courtesy of Pei Cobb Freed & Partners）

所秉持，並應用於日後的大羅浮宮整建案。

　　七〇年代時對香樹麗舍（The Champs Elys'ees）大道——巴黎最重要的都市軸線端景的設計一度引發爭議，貝氏的設計採開放式，另一位建築師艾伊麥（Emile Aillaud）則採封閉式之設計。1979年2月時，巴黎市府宣布拉德豐斯區的建築物限高35公尺，這是以巴黎市區遙望拉德豐斯區的景觀效果爲出發點，不過有人反對，並以艾菲爾鐵塔爲例，說明不應以高度限制建築師的創意。1982年，總統密特朗宣布的大巴黎計劃包括了拉德豐斯案，同時取消了所有的限制，以舉行國際競圖方式甄選建築師，結果有424件作品參加，丹麥建築師史約翰（Johan Otto van Spreckelson）奪魁。其105公尺見方的大立體，中央是開放的巨孔，讓香樹麗舍的軸線向西無限延伸，此設計手法與當年貝氏的提案吻合，眞是英雄所見皆同，史約翰設計的新凱旋門（The Great Arch）就像世界之窗（A Window to the World），是未來希望的象徵。

　　做爲香樹麗舍東側端景的羅浮宮，又應有什麼樣的未來？這是貝氏最大的挑戰。貝氏開始不定期地到巴黎，每次逗留七至十日不等，他獲得特權可以在羅浮宮內通行無阻，以便由親身的體驗找出

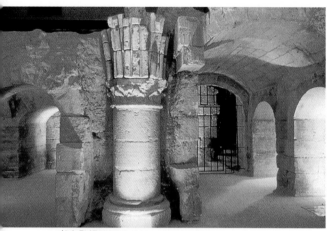

• 考古發掘的石造城堡
（Photographer / Patrice Astier, © EPGL）

• 考古的成果成爲展覽的一部分（© R. M. N.）

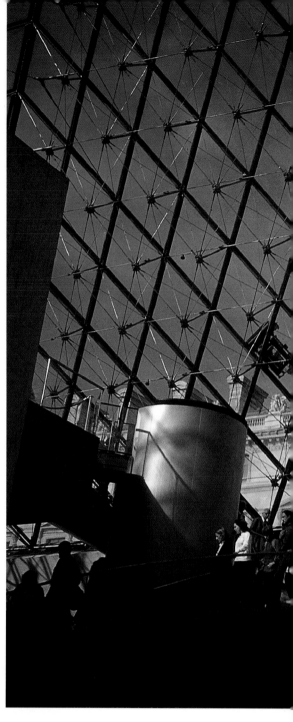

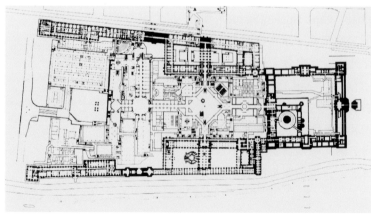

• 羅浮宮地下層平面圖
（Courtesy of Pei Cobb Freed & Partners）

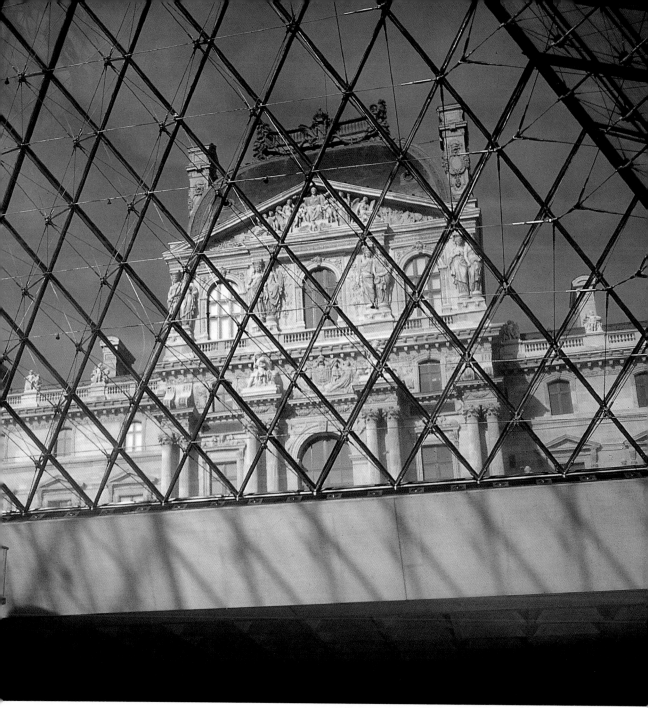

● 自拿破崙廳仰視玻璃金字塔（攝影／黃婉貞）

● 羅浮宮第一期工程——拿破崙廣場夾層平面圖
（Courtesy of Pei Cobb Freed & Partners）

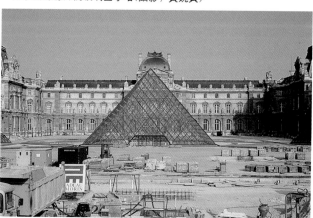

● 1988年8月時尚在施工中的拿破崙廣場（攝影／陸金雄）

• 羅浮宮南北向剖面（Courtesy of Pei
Cobb Freed & Partners）

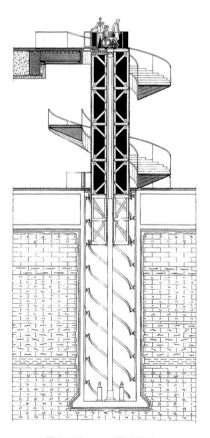

• 服務殘障人士的昇降電梯
（Courtesy of Pei Cobb Freed & Partners）

問題的癥結，他的身分與任務祇有羅浮宮美術館的主任祕書甄珍（Jean－Marc Gentil）知曉。貝氏保守祕密，連事務所都不明白他何以常有巴黎行，貝氏惟一討論的對象是妻子書華。貝氏本來計劃到巴黎四次，但第三次巴黎之行後，他對羅浮宮的整建已有概念。1983年6月22日貝氏第二度與總統密特朗相見，法國文化部長賈克朗（Jack Lang）在座，貝氏表示了他對羅浮宮現代化的構想，認為增建新結構體會對羅浮宮造成破壞，將所有需求的空間地下化是惟一解決之道。1950年時法國博物館總長沙佐治（George Salles）就曾建議在某個地點與建地下構造物，而貝氏則明確地主張在羅浮宮的精華地點——拿破崙廣場，實現地下化建設。貝氏認為羅浮宮的整建，首要任務是在拿破崙廣場的地下建設一個「交通中心」，以縮短羅浮宮冗長的參觀動線，展覽室應該要直接通達地下停車場，除機能的考量外，更重要的是與周遭都市空間結合，成為活動的聚點，在環境中扮演更積極的角色，讓羅浮宮完全新生。羅浮宮所需要的圖書館、商店、餐廳、視聽室、儲藏室、停車場與大廳等，總樓地板面積達62,129平方公尺，應該全部地下化。但是地下化的結果不易使人感受到新建設的存在，為了創造一個可以看得到的象徵，貝氏想到創造一個標誌（marker）來突顯羅浮宮的巨大變革，同時要使地下的大廳有氣派，貝氏堅信陽光是大廳空間所必需的。基於這兩個條件，貝氏嘗試不同的幾何體做為地面的突出物，以彰顯羅浮宮的新大門，最後選定了玻璃金字塔，一則玻璃透明不致於遮擋減損原建築物的立面，其存在又似不存在的特性，更符合貝氏對陽光的追求。再則要在拿破崙廣場增建新構造體，新舊建築物的量體是關鍵問題，同樣的底邊，金字塔造型的量體最小，以最小的表面積覆蓋最大的建築面積是金字塔獨特的優點。第三點是結構因素，塞納河的河床淺，羅浮宮毗鄰河畔，為避免地下水的問題，挖掘的深度以9公尺為極限，採金字塔造型，其結構支撐可以減少，可以不必深入地下。從歷史的角度而言，金字塔是文明的象徵，具有神祕的色彩，這點對具有七百年歷史的羅浮宮是最好的詮釋。這四項因素，促成了今日令人驚賞的玻璃金字塔誕生。

密特朗總統對貝氏之構想讚許有加，貝氏回紐約後，為羅浮宮案特別組織了一個專案小組，力請曾參與華府國家藝廊東廂的得力助手魏雅恩（Yann Weymouth）為此案的執行大將。其子貝建中（C. C. Pei）有東廂藝廊的工作經驗，又諳法語，也是重要的成

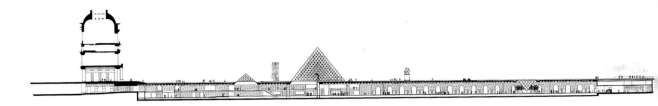

● 羅浮宮東西向剖面（Courtesy of Pei Cobb Freed & Partners）

員。貝氏在東廂藝廊案倚為左右手的賈連德（Leonard Jacobson）則擔任專案經理。當他們開始積極工作時，隔著大西洋的巴黎各大報社陸續發出不同的聲音：1983年7月4日的《Le Monde》報首度批露貝氏出任大羅浮宮計劃案建築師之消息，7月6日《費加洛報》（Le Figaro）介紹了貝氏的許多力作，法國政府於7月27日正式宣布貝聿銘是大羅浮宮案的計劃主持人，法國的建築師杜喬治（Geoges Duval）是建築負責人。1984年1月23日貝氏在法國文化部首度向歷史紀念委員會簡報計劃案，當天的氣氛很糟，隨著貝氏的報告，反對之聲浪逐漸昇高，使得擔任翻譯的女士幾乎為之落淚而無法繼續工作，所幸其中一位委員自告奮勇接替翻譯。簡報結束後，當場有三位委員宣讀事先準備好的文件大肆責難。簡報後兩天，《Le Monde》報對貝氏的玻璃金字塔相當不以為然，認為那是美國狄斯耐式的建築，表示這種遊戲性的風格不適合法國的文化。也有讀者投書《費加洛報》，諷刺金字塔的戰爭將在巴黎開火，想當年拿破崙遠征埃及，而今埃及金字塔卻反過來征服了巴黎。根據《費加洛報》的民意調查，90％的民眾贊同羅浮宮需要整建，但90％的民眾反對玻璃金字塔的做法。有人大大不滿，認為法國第一位左翼社會主義的總統，怎可支持象徵「帝國」的金字塔設計；有人認為羅浮宮是法國文化的重鎮，怎可讓一位華裔美籍的建築師主導，使法國建築師大失顏面；再則總統又怎可破壞1977年以來重大工程應競圖的法令，輕易的自行任命外國建築師？廣場上原有的拉法葉（Lafayette）騎馬銅像勢必因為工程得他遷，這又再度引發一些民間社團的抗爭。凡此種種非關美術館本身，或涉及建築設計的爭議，著實使法國政府十分為難，法國的駐美國大使馬伊曼（Emmanuel de Margerie）為此特地向貝氏表達，要求尋找解決之道。

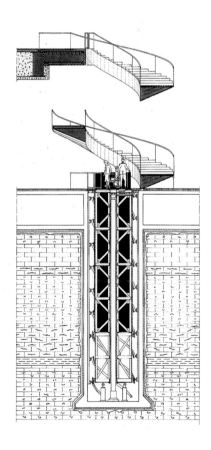

　　法國名指揮家鮑庇爾（Pierre Bouler）是玻璃金字塔構想的大力支持者，他特別說服龐畢度夫人出馬，這位素有法國「地下」文化部長的前第一夫人，於1985年5月的《Galeries》雜誌上堅決地表示對貝氏設計之支持，認為玻璃金字塔是最美好的解決方案。而反對最激烈的是1977年的第一位民選市長席哈克（Jacques Chirac），他要求貝氏在拿破崙廣場上將實際大小的金字塔豎立起來，讓巴黎人眼見為憑，以做為實際的評鑑根據。1985年春天，廣場上出現了金字塔的「框架」，在四天展示期間，有六萬巴黎人親自到現場

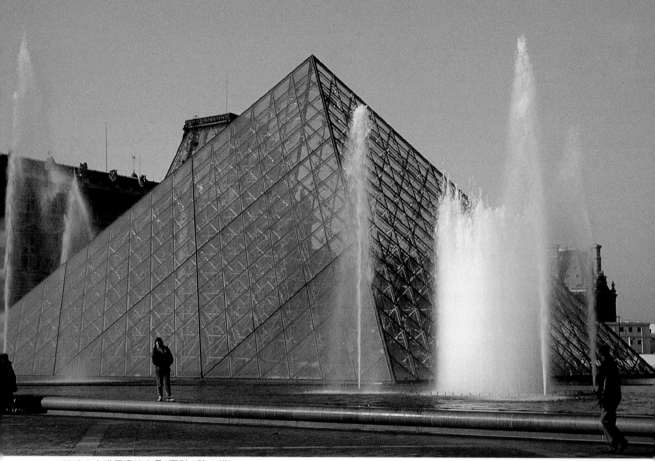

• 玻璃金字塔周邊的水景(攝影／陸金雄)

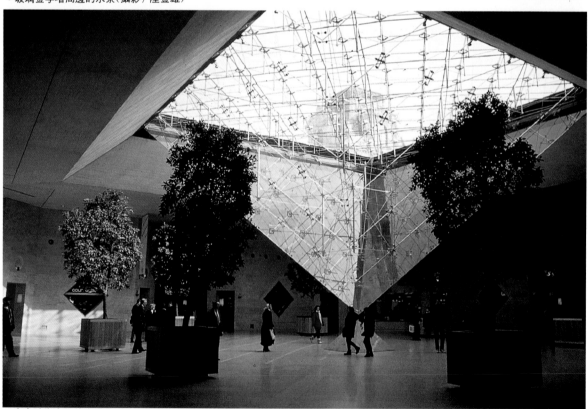

• 由拿破崙廳至停車場通道上的倒置金字塔(Photographer／P. Ballif, © EPGL)
• 具有雕塑感的不鏽鋼螺旋樓梯(攝影／兪靜靜)(右頁圖)

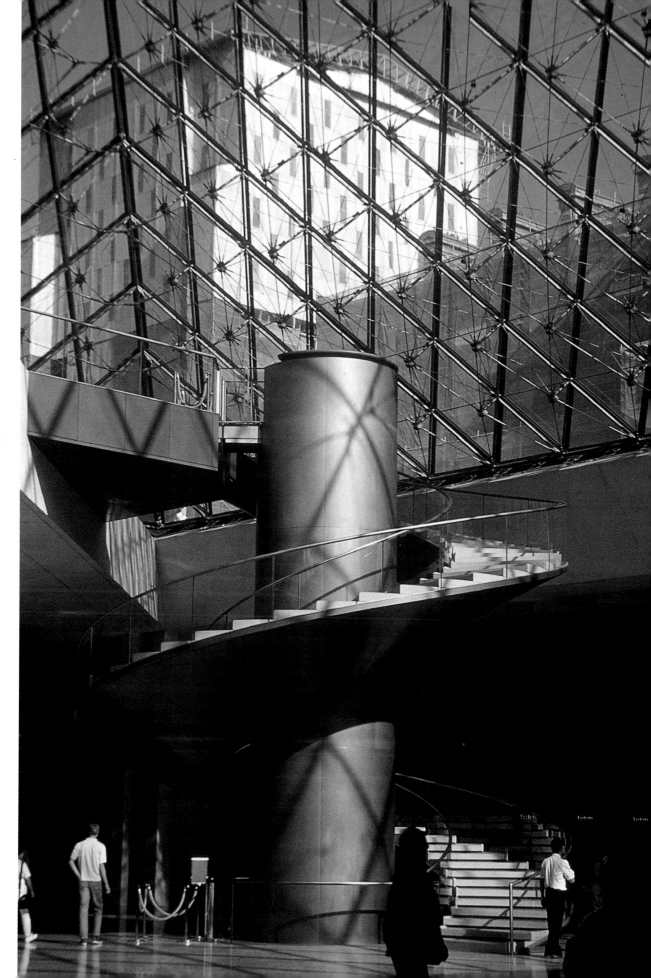

● 自卡胡榭爾凱旋門東望拿破崙廣場，玻璃金字塔清晰可見（攝影／陸金雄）

● 拿破崙廣場北翼的黎榭里殿（© R. M. N.）

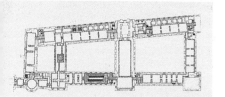

● 羅浮宮第二期工程——黎榭里殿平面圖（Courtesy of Pei Cobb Freed & Partners）

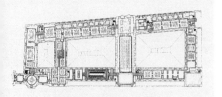

● 黎榭里殿屋頂平面圖（Courtesy of Pei Cobb Freed & Partners）

觀察，充分顯示市民們對文化建設的關切，市民們感到這金字塔不似想像中的龐大，四天以後，反對聲浪自動平息，貝氏經歷生涯中又一次的驚濤駭浪的考驗，事實證明他的抉擇是對的，工程終於在1985年2月啓動。

由於羅浮宮在不同的時代陸續修建而造就成今日之規模，其有著深遠歷史的背景因素，所以法國政府特別在動工前，由考古學者傅梅契（Michel Fleury）主持，帶領58位專家，100位志願工作者，從1984年春天開始從事考古工作。法國政府知道新的建築很可能會將原本不知而埋藏在地下的文化寶藏永久埋葬，由於工程中必須挖掘地下室，因此事先規劃，容許考古學者先行探寶。法國政府重視文化資產的謹慎作法，更襯托出台灣祇重工程建設的短視。結果這次的考古大豐收，發現了許多十六世紀到十八世紀間的物品，包括中國明朝的瓷器，讓人們對過去巴黎人的生活，巴黎城市的變遷有更進一步的瞭解。在佔地五英畝的拿破崙廣場，總計挖掘出130萬件有價值的物品，花了兩年時間，花費八百萬美元的考古工作，所得遠超過支出。從建築的立場來看，建於1190年的石造城堡基礎，很完整的被發現，這項工程如今也成爲羅浮宮的「展品」之一，人們可在經過特殊燈光設計的環境中，一睹八百年前厚重的城堡建築，與貝氏輕巧的，現代的玻璃金字塔兩相對照，更能體驗古今建築的不同美感。

玻璃金字塔是新羅浮宮美術館的大門，人們可藉電扶梯從廣場到達拿破崙廳，拿破崙廳可視爲一個「迷你美術館」，因爲其設計暨管理方式完全與美術館的展覽空間分離，是一個可以獨立營運的空間，人們不必購票就可以先享受這陽光飽滿的大空間。拿破崙廳有兩層，人們通常都是先抵達大廳，其中不銹鋼的螺旋形樓梯，令人不禁想到貝氏所有美術館中具雕塑性格的樓梯，不過這次他沒有再用混凝土，而是選用更「科技性」的建材。看似十分單純的不銹鋼樓梯，其實大不簡單，沒有支柱，全以樓梯本身的螺旋形特性來支撐，而且樓梯高度達29英尺，高度的考驗相當驚人。同時爲了美觀，不銹鋼板的厚度卻不能過厚。不過雖然有這些困難限制，貝氏依然很成功地創造了一座優雅的樓梯，達到貝氏一貫性的空間焦點效果。在螺旋梯的中央有一個圓座，許多人不明究裡，甚至誤以爲是一個沒有人的詢問服務台，事實上那是服務殘障人士的動力電梯，當使用時，電梯廂才會浮現，上下變動的電梯廂就像一件「現

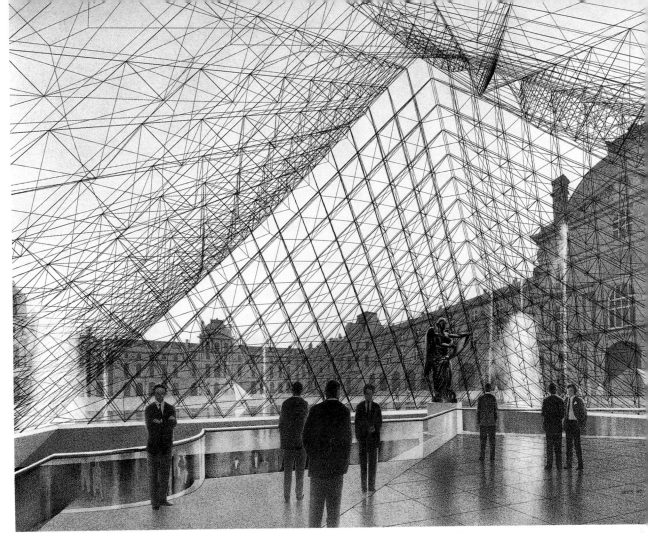

• 經由電腦合成的玻璃金字塔內一景（Courtesy of Pei Cobb Freed & Partners）

代化的雕塑」，時隱時現，上上下下，更增添了大廳空間的趣味性。

　　呈正方形，面積達268,920平方英尺的拿破崙廳，四個直角正對著各方位的通道口，地面上的三個小金字塔為通往三個不同美術館的「光明的指引」。在大廳的周邊，有一個可容百人的餐廳，二個簡易自助餐廳，寬敞的書店與商店是另外一個特色。從國家藝廊東廂所獲得的經驗，使得貝氏格外地注重「糧食空間」——肉體的與心靈的，總是以較大的面積來容納此機能需求，波士頓美術館西廂擴建是另一明證，而羅浮宮美術館是第三次的同樣構想展現。有420席次的多功能禮堂，加上為孩童暨團體所設計的簡介室、會議室等，使拿破崙廳成為一個真正服務大眾的場所。由大廳向西的通道可到達地下停車場，二層地下停車場可容一百輛大巴士與六百輛汽車，因為來羅浮宮美術館的人有25％是乘巴士的外國觀光客，所以大巴士停車空間佔了較大比例。停車場的地下化，也解決了羅浮宮西側與杜勒麗花園之間的交通結點問題，讓都市空間減少了汽車的

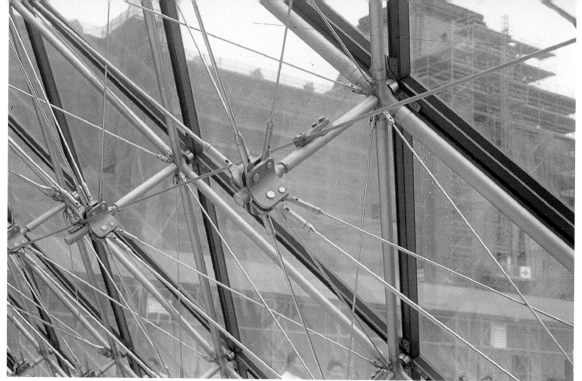

● 玻璃金字塔結構細節
（攝影／陸金雄）

威脅，更加強了由拿破崙廣場向西的空間連續性。由停車場到拿破崙廳，雖然是沒有自然光的地下，但貝氏在途中安排了一個倒置的玻璃金字塔，讓進入美術館的行進過程又創造了一次高潮空間，同時又有了自然光，在空間與造型方面更呼應了廣場處的金字塔大門意象，這正是貝氏設計高招之處。所有地下的商店，由EGPC（The Etablissement Public du Grand Louvre）與商家簽約，獲得70年的經營權，商家則提供興建地下停車場的經費做為權利金，這種聯合開發的情形在法國是頗新的嘗試，而這種建設模式，使得公私兩皆蒙利，可為公共建設拓展更寬宏的美景，十分值得推廣。

由拿破崙大廳拾階到夾層，向東往蘇利殿（Sully Pavilion），途中的圓天花是一種標示，標示了廊道左右兩側的展覽室，此兩室展出了羅浮宮的歷史，接著就見到考古的成果——查理五世時代所興建的遺構，在走過「歷史」之後，在蘇利殿可欣賞到東方、埃及與希臘的文物。蘇利殿二樓北側與黎樹里殿（Richelieu Pavilion）二樓全以裝飾藝術為主。

黎樹里殿能夠成為展覽室也有一段艱辛的故事。原本佔據黎樹里殿的財政部，在巴黎東郊貝西（Bercy）有了新家，在預計搬家的前一年，1987年7月時財政部長巴拉杜（Edauard Balladur）卻宣布拒絕喬遷，還大肆重新裝修原有辦公室，擺明了是要與總統密特朗作對，他的舉動可苦了建築師，迫使貝氏對黎樹里殿難以採取任何作為。按貝氏的構想，廣場的玻璃金字塔與黎樹里殿所呈的南北軸向，是羅浮宮整建的重要工程，好讓從北側搭地鐵來的人群能穿越

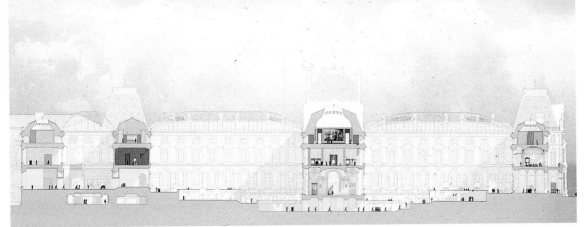

● 黎榭里殿東西向剖面圖（Courtesy of Pei Cobb Freed & Partners）

黎榭里殿到廣場，或是由殿內的電扶梯通往玻璃金字塔下的拿破崙大廳，爲羅浮宮創造一個新的便捷動線。所幸在輿論與形勢逼迫之下，財政部終於在1988年底先行遷出部分，騰出了一半的空間讓貝氏設計規劃。

事實上，政治因素一直深深左右著大羅浮宮計劃的推動。1988年，法國總統選舉，如果左翼社會黨失敗，密特朗不能續任，則他所主持的大巴黎計劃很可能被繼任人士修正或停擺。於是，在大選之前的3月4日，拿破崙廣場重新開放使用，選在這個時間是大有用意的，密特朗可藉此尋求再任造勢。5月他在選舉中獲得大勝，結束了與右翼的聯合內閣，任命他中意的人選出任財政部長，這下黎榭里殿的全面整建已不成問題。黎榭里殿作爲美術館，在空間轉化上，有著決定性的意義，因爲羅浮宮是否有足夠的展示空間，玻璃金字塔是否能完整的成爲美術館之大門，全在此一關鍵。當密特朗舉行繼任慶功宴時，宴席中他以羅浮宮的玻璃金字塔爲慶祝蛋糕，由此可見其對大羅浮宮計劃案之重視。1988年10月14日，密特朗總統爲拿破崙廣場的正式開放親自剪綵，1989年3月30日玻璃金字塔告成，羅浮宮整建第一期成果呈現在世人面前，密特朗總統再度親自剪綵。

玻璃金字塔高71英尺（21.64公尺），是蘇利殿高度的三分之二，這是貝氏研究周遭建築物的心得，也再度證實了貝氏設計與環境的緊密關係。金字塔的底邊長116英尺（35.4公尺），底邊與建築物平行，亦即與方位平行，與埃及金字塔的布局相同，這又強化了與環境的關係。玻璃金字塔周圍是另一個方正的大水池，水池轉了45度，在西側的三角形被取消，留出空地做爲入口廣場，以三個角對向建築物，構成三個三角形的小水池，這三個緊鄰金字塔的三角形水池池面如明鏡般，當雲淡天晴的時節，玻璃金字塔映照池中與環境相結合，又增加了建築的另一向度而豐富了景觀。在轉向的方正水池的角隅，緊鄰著另外四個大小不一的三角形水池，構成另一

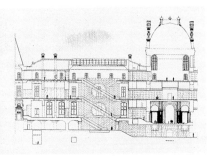

• 黎榭里殿電扶梯門廳剖面圖
（Courtesy of Pei Cobb Freed
& Partners）

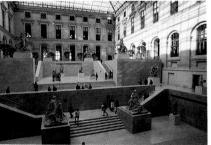

• 黎榭里殿瑪麗苑（photographer／C.
Valsecchi, © EPGL）

個正方形，與金字塔、建築物平行，每個三角水池有巨柱噴泉，像是碩大的水晶柱烘托著晶瑩的玻璃金字塔，在拿破崙廣場，貝氏將建築與景觀完整地合成為一體。

玻璃金字塔是大羅浮宮計劃最醒目的成果，這項工程有兩件大事要解決：一是結構體，二是被覆的玻璃。金字塔與地下的空間都以十字形的墩柱支撐，所有混凝土墩柱是將石材磨碎充當細骨材，以期使柱體與牆面的色澤質感和諧，這是貝氏處理混凝土的固有作風。室內的石材採自法國東部勃艮地（Burgundy）的兩個礦區。有別於石材的厚重堅實，玻璃金字塔的結構體務必要顯得輕盈，盡量不阻擋視線，因此特別設計了三向度立體化的張力結構系統，以不銹鋼的細索織出綿密的網狀結構，數根細索交在一個結點，結點再接上一根55公厘圓徑的支桿，支桿撐支玻璃面的框架，形成環環相扣的結構關係。緊扣細索的結點是一個個如工藝品般的構件，此構件是美國麻省一家專門製造競賽遊艇的工廠產品，全部手工精製。選玻璃是另一件煞費周章的大事，貝氏堅持玻璃要清澄，希望金字塔能夠透明到看不出其存在，可是以法國建材市場所生產的玻璃，受到成分中鐵質的影響，玻璃或多或少會呈現出不同的綠色。承製玻璃的聖高貝恩（Saint－Gobain）工廠是法國最大的有名百年老店，此廠最初表示不可能生產貝氏所要求的玻璃，貝氏事務所提供了德國工廠的處方供其參考後，聖高貝恩工廠大受刺激，認為事關法國人的面子問題，於是自行研究開發，採用法國楓丹白露（Fon-tainebleau）地區所產的純白色砂，終於達成了建築師的要求。可是該廠不能做到建築師對玻璃磨光後的效果，產品不得不運到英國予以加工，玻璃才能產生剔透晶瑩之感。此件事證明貝氏對「完美」所要求的程度與付出的努力。不過他實在幸運，也有幸遇到能夠接受他這種作為的業主，有幸有足夠的預算容許他如此要求。以台灣營建的水準觀之，這簡直是「天方夜譚」，甚至會被譏諷為不切實際，難怪偷工減料會成為台灣工程普遍的現象，不要求品質彷彿成為天經地義，如此我們如何能擁有優秀的建築物？

在拿破崙大廳仰視675片鑽石狀的玻璃，因為室內外光線之亮度的差異，玻璃幾乎視而不見，確實做到了貝氏追求的目標，更可貴的是能從地下室體會戶外，欣賞羅浮宮優雅的建築，讓內外相連接，著實創造了劃時代性的室內空間設計。然而在室外觀望玻璃金字塔，即使其比例與量體都很得體地位居在廣場，然而並沒有如貝

氏所企求的「消失」效果，依舊是「佔據」都市空間的一個結構體，這點違逆了原設計目標，被英國建築史學家堅克斯（Charles Jencks）批評為「國王的新衣」，大大諷刺了貝氏一番。堅克斯是後現代建築的代言人，對堅守現代主義的貝氏作品一向無嘉言好評，在其所著的《新現代》（The New Moderns）一書中，倒很難得的讚譽貝氏的地下空間規劃得體，戲劇性地引導了人們去「發掘」被挖掘出的中古世紀遺產，堅克斯以溫室（Greenhouse）來形容貝氏的玻璃金字塔。事實上，玻璃金字塔是有溫室效應，會儲存太陽能，造成地下大廳溫度昇高，大大增加了空調的負荷。尤其在夏天周末的午後，參觀者眾多之際，就格外能感受到溫室效應，冷氣明顯的不足，這是館方營運以來發現的缺點之一。玻璃金字塔的另一缺點是清洗困難，巴黎的落塵量，如果不勤加清洗，玻璃就難以保持清潔透明，但是玻璃金字塔的內部結構系統很不容易從室內清洗，而斜陡的外觀，更是無法按一般方式從室外清洗，因此館方得雇請有攀岩登山技術的人，來清洗玻璃金字塔，維護保養成為另一件難事。

　　1993年11月18日，黎榭里殿整建完成重新開放，這是貝氏在大羅浮宮計劃案中的第二期工程。第二期工程，貝氏擔任協調者（Co-ordinator）的角色，法國建築師尼科特（Guy Nicot）是首席建築師（Chief Architect），另兩位法國建築師馬米契（Michel Macary）與魏摩德（Jean-Michel Wilmotte）分別負責一樓雕塑區與二樓的裝飾藝術區，貝氏負責公共動線區域，與三樓的繪畫區。一樓東方古物區與喀苑（Khorsabad Court）由貝氏事務所的大將史蒂芬（Stephen Rustow）負責。貝氏雖然不滿意如此的安排，但是為了避免再舉辦競圖甄選建築師的麻煩，而且與這些法國建築師在第一期工程時已有了合作的經驗，所以也就欣然接受。整建工程有四項目標：要保存所有歷史性的重要建築元素，諸如室內的三座宏偉樓梯、外牆與屋頂等；拆除所有不必要的內部隔間牆與低矮的天花板；創造一個良好的美術館環境；增加相關的必要設備，如保全系統、空調系統、電扶梯與電梯等。決定將法國繪畫安排在三樓是貝氏堅持的主張，因為在三樓有自然光，可以直接從屋頂照到室內，可以在自然光的環境下欣賞畫作。當然室內也有輔助的人工光源，十字交叉的天花板設計，巧妙地掩藏了燈具。繪畫區的牆面或是綠色或為紫色，大有別於二十世紀美術館所通用的中性灰色或白色，

● 黎榭里殿的麥迪西藝廊
（Medicis Gallery）（ⓒ R. M. N.）

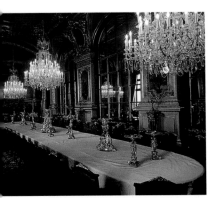

• 黎榭里殿內刻意保存的拿破崙三世
居所（© R. M. N.）

• 展示十六世紀布魯塞掛氈的梅氏藝
廊（Maximilian Gallery）
（Photographer / P. Astier, © EPGL）

此一色彩的大變革是貝氏在黎榭里殿的一大嘗試，他認為綠色與紫色更能襯托法國畫的特性，繪畫部主管羅森勃（Pierre Rosenberg）對此十分滿意，深深感到色彩的變化創造了不同的欣賞氣氛，也突出了繪畫區的與眾不同。

黎榭里殿長195公尺，寬80公尺，配置平面呈「目」字形，有三個庭院。整建工程在庭院處加置天窗使之成為室內的展示空間，全殿的展示面積達21,500平方公尺。當人們瀏覽之際，實在很難想像自1871年起就在此辦公的財政部辦公室原貌。在貝氏的主持之下，這幢歷史建築物脫胎換骨，現有165間展覽室，充裕的空間，讓許多蒐藏的藝術品得以走出貯藏室，例如伊斯蘭藝術品就是首度有機會公開展出的至寶。

繼二期工程後，東側的蘇利殿與南側的狄農殿（Denon Pavilion）相繼更新整建，預計將於1997年完成，讓羅浮宮由原「L」型布局的美術館，成為完整的「U」型布局，而羅浮宮的展覽面積將從30,000平方公尺增加至60,000平方公尺，這些重大改變是貝氏當初提議的。1994年10月26日，狄農殿的雕塑院整建完成開放，法國電力公司亦適時完成羅浮宮的整體夜間照明系統，使得入夜後的巴黎更增添了不少魅力。在玻璃金字塔於1989年落成時，拿破崙廣場的夜間照明，為巴黎再度添加了一處勝景，貝氏設計玻璃金字塔時，早已考慮到都市空間在夜晚時所扮演的地位。貝氏希望拿破崙廣場白天是人群集聚之地，玻璃金字塔有「橋」的功能，將來自各方的人「引渡」到不同的三個殿翼。夜晚，玻璃金字塔在燈光照耀下，成為都市的焦點，吸引人們來到廣場，讓美術館的生命從白天沿續到夜晚，讓公共空間更能充分得以運用，也更生動。

1665年路易十四世時，曾邀請設計梵諦崗聖彼得大敎堂的建築大師貝尼尼（Gian Lorenzo Bernini 1598～1680）重新設計羅浮宮，結果貝尼尼遭到法國建築師們與財政部的共同抵制，鍛羽而歸。法國最有才華的建築師曼沙特（Francois Mansart）曾提出過十五個羅浮宮整建方案，全都被否決。歷史證明羅浮宮不是輕易可以變動的，然而貝氏卻成功地改變了羅浮宮的命運，使之成為一個眞正現代化的美術館，作為大門意象的玻璃金字塔，正如艾菲爾鐵塔的際遇，從當初大家反對到如今倍受愛戴，貝氏為巴黎創造了新的文化地標，為世界級的美術館寫下了新頁。

達拉斯麥耶生交響樂中心

● 設計案公開時的模型，南立面通體為玻璃（Courtesy of Dallas Symphony Association, Inc.）

達拉斯交響樂團終於圓了有「新家」的夢，1989年9月8日，成立於1900年5月20日的樂團由費爾公園(Fair Park)喬遷至藝術區的麥耶生交響樂中心(The Morton H. Meyerson Symphony Center)。

交響樂中心的興建由構想到峻工，歷時十一年餘。1978年市府欲發行公債建設藝術區，區內以美術館與交響樂中心為主要建築物，受加州反賦稅法案影響，市民們否決了4500萬美元的建設方案。交響樂協會為爭取經費，於1979年積極不懈地向市民解說其計畫，並且技巧地將興建交響樂中心一案與其它的文化建設案分開，使建設金額不致於過於龐鉅而使市民易於接受，結果獲得市民支持，獲得225萬美元的公債做為購地基金。1982年拜經濟景氣之賜，輕易地獲得2860萬美元的經費。當時的協議是市府支付百分之七十五的地價與百分之六十的工程造價，其餘錢款由交響樂協會自行籌措，當時估計交響樂中心

● 麥耶生交響樂中心全景鳥瞰

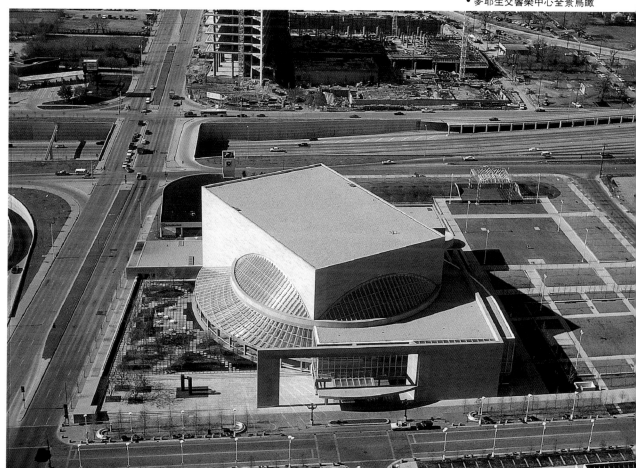

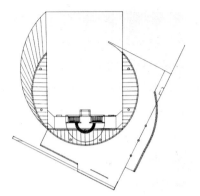

● 麥耶生交響樂中心設計觀念示意圖
(Courtesy of I. M. Pei & Partners)

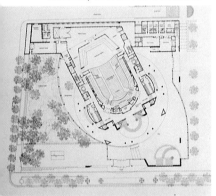

● 麥耶生交響樂中心配置暨地面層平
面圖
(Courtesy of I. M. Pei & Partners)

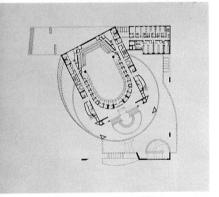

● 交響樂中心二樓平面圖(First Tier)
(Courtesy of I. M. Pei & Partners)

總工程費約4900萬美元。

選擇基地歷經波折，籌建委員會原本中意毗鄰美術館的建地，因為地價太貴不得不向東尋覓，幸賴地產投資商捐贈部分土地，與市府交換部分土地，交響樂中心終於選定在距美術館兩個街廓的東側，覓得有完整區域的土地做為基地。

1980年秋季，籌建委員們自付開銷，參觀走訪了北美與歐洲等地二十一個音樂廳，做為擬訂建築計畫的基本方針。委員們都認為建於1870年維也納的樂友協會音樂廳(The Musikvereinssaal)與1886年的阿姆斯特丹音樂會堂(The Concertgebouw)是他們心目中的典範。新交響樂中心的藍圖於是有了兩個先決條件：第一，規模不要大而音響效果必須是世界一流；第二，音樂演奏廳必須是傳統歐洲式的鞋盒形狀。

1980年8月籌建委員會向世界各地知名的四十五位建築師發出邀請函，結果有二十七位覆函，表示有意於此工程。籌建委員會初選了六位候選人：柯蘇達(Araldo Cossutta)、強生(Philip Johnson)、勒克生(Leandro Locsin)、布克斯(Gunnar Birkerts)、艾里克森(Arthur Erickson)與當地一家中型規模的事務所Oglesby Group。柯蘇達曾是貝聿銘建築師事務所的大將，強生在達拉斯的「感恩廣場」(Thanksgiving Sqare)是人們稱述的佳作，布克斯在明尼亞波利斯的聯邦儲備銀行(Federal Reserve Bank of Minneapolis)與艾里生設計的多倫多湯姆生音樂廳(Roy Thomson Hall)都甚為傑出，他們都是享譽國際的建築明星。

11月14與15日，籌建委員們與六位初選的建築師們面談，沒有一位建築師獲得多數委員的支持，情勢很尷尬，如果委員會不能做決定，遴選建築師的過程勢必重頭再來一次。出任建築師遴選小組的召集人馬可仕(Stanley Marcus)想到設計市政廳的貝聿銘，當年他倆為此工程曾多次接觸，馬可仕認為貝氏是最佳人選。在發出邀請函時，籌建委員會並不曾遺忘貝氏，貝氏自認為他與達拉斯市府因為市政廳一案，彼此關係並不融洽，況且他在達拉斯已經有了一幢市民引以為傲的公共建築，市府不太可能讓同一位建築師從事第二幢，所以他無意於設計交響樂中心。

為了解決懸案，馬氏親自打電話給貝氏，敦促他重新考慮。12月初貝氏自紐約到達拉斯，與籌建委員們見面。貝氏不像其它的建築師，他既沒有介紹其個人作品來「促銷」，也未提他在達市已有的成

就。貝氏對委員們侃侃而談他個人對音樂的喜好，提及他常到林肯中心與卡奈基音樂廳等事。同時貝氏表示，他歷練過各種建築類型的挑戰，卻從未設計過音樂廳，他自知年事已高，今生恐怕沒有機會，如果有幸達成心願，所設計的音樂廳將是一件出自心靈深處，傾力以赴的非凡作品。1980年除夕，貝氏獲得了一個大「壓歲錢」，達拉斯各大報均以頭條新聞，報導貝氏是新交響樂中心的建築設計師。當時筆者正在達拉斯旅行，後來在達拉斯工作，每天上下班途中親睹整個工程的進展，交響樂中心落成後，又多次有機會享受貝氏的美妙空間設計，如今回想起來，似乎和此中心特別有緣。

良好的音響是音樂廳最重要的要求，記取紐約林肯音樂中心音響失敗的教訓，籌建委員會認為應該另聘音響專家主持，直接向籌建委員會負責，而非以尋常之方式，由建築師聘為顧問，在建築師領導之下共同合作。美以美大學藝術學院院長巴尼里(Eugene Bonelli)主持的甄選小組於1981年2月宣布，聘詹森(Russell Johnson)為音響設計師，所以詹森在交響樂中心案的地位是與建築師貝聿銘同等的。

1951年畢業於耶魯建築系的詹森，早年在BNN公司工作，參與過不少重大工程，如費城音樂廳，多倫多歌劇院與英國諾斯安普敦皇家音樂廳等(Derngate Centre in Northampton, England)百餘件工程。1970年自行成立Artec顧問公司，專司音響設計。

以雙巨頭工作的組織方式，如果籌建委員會能居領導地位，仲裁任何糾紛，尚不致產生問題。事實上籌建委員們忙於自己的事業，分身乏術，造成了日後工程協調很大的困擾。貝氏認為既定的鞋盒式演奏廳過於狹長，空間有壓迫感，乃一反景框式的舞台設計，在舞台兩側設計了一對柱子。詹森大大反對，耽心多出的柱子會影響音響。貝氏希望演奏廳鋪地毯，增加舒適感，詹森認為地毯吸音過強，不贊同，這回貝氏沒達成目的。在演奏廳頂層，有七十二扇調整音響的門扉，詹森堅持保留原混凝土光滑的面材，任其露現，貝氏從整體室內設計的觀點，認為應該設計裝飾的屏幕，這回詹森落敗。舞台上端有個大音篷，貝氏覺得設計太過單調，像是個突出於嘴唇的大舌頭，詹森表示這是不可或缺的調音設備，而今日的大音篷是貝氏加工美化過的成果。為了座椅，兩位設計師爭執一年之久，初始貝氏中意的座椅，詹森以影響音響效果拒絕，爾後詹森推薦的座椅，貝氏基於美感效果否定，最終的勝利屬於貝氏。兩位巨頭曾因為多次爭執，都幾乎提出辭呈，貝氏批評詹森是個「有耳無目」的設計師。

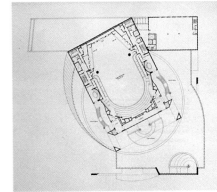

● 交響樂中心三樓平面圖（Second Tier）
（Courtesy of I. M. Pei & Partners）

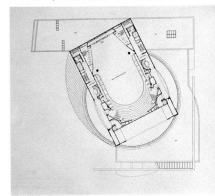

● 交響樂中心四樓平面圖（Third Tier）
（Courtesy of I. M. Pei & Partners）

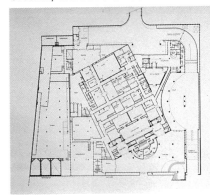

● 交響樂中心地下層平面圖
（Courtesy of I. M. Pei & Partners）

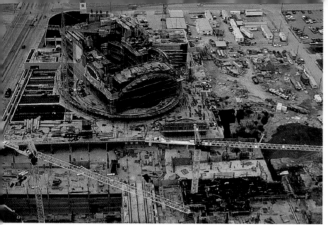

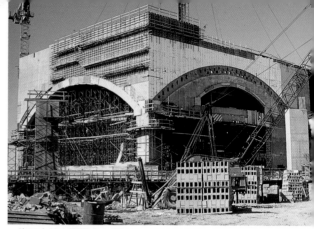

● 施工中的交響樂中心（攝於1987.11.14）

● 施工中的交響樂中心（攝於1988.3.20）

● 交響樂中心南立面

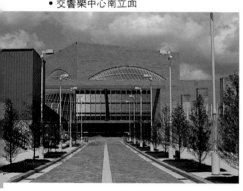

● 自西側望交響樂中心

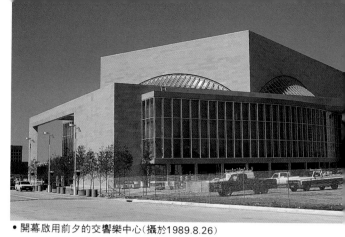

• 施工中的交響樂中心（攝於1988.8.21）

• 開幕啟用前夕的交響樂中心（攝於1989.8.26）

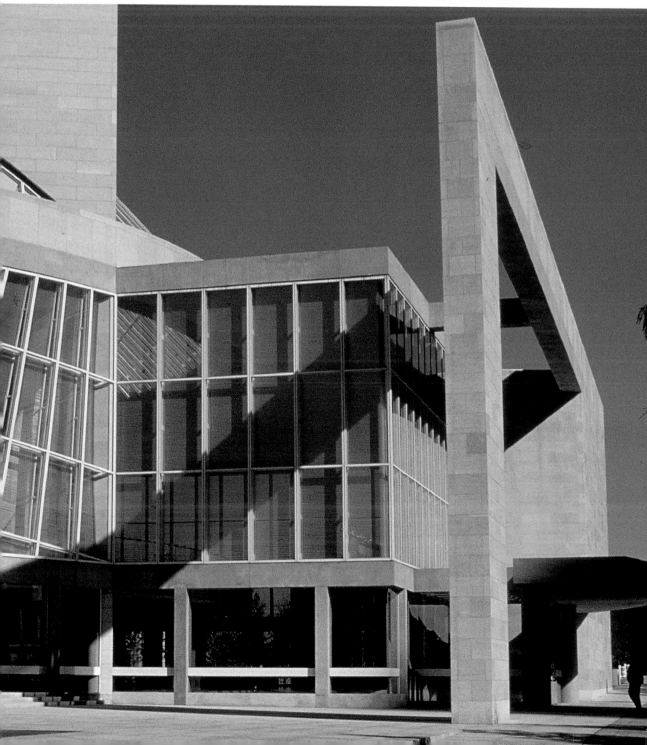

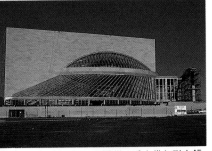

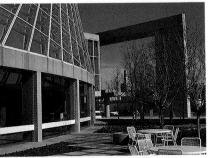

•入口處的坊門，上題了捐款者的姓氏。

•西側貝蒂公園

•西立面，很顯著地看出幾何形交錯所形成的效果。

1982年5月貝氏公開新交響樂中心設計案，秉持其幾何的雕塑風格，設計案以正方形、長方形與圓形等元素組合成平面，造型則由此三個元素演繹，塑造出變化多端的立面。設計的靈感源自十八世紀德國巴洛克建築，貝氏企圖將動態(Movement)、音樂(Music)、現代(Modern)與紀念性(Monument)融合成一體。設計案強調空間的多元視點效果，希望藉著人們在空間中的活動，體驗各種不同的空間效果。此一觀念的設計，早在1978年貝氏設計的華盛頓國家藝廊東廂一案實踐過，而新交響樂中心更進一步地發揮此觀念，將動態空間的視域由室內延伸至戶外。當人們由大廳拾階到二樓的演奏廳時，透明的玻璃立面將市區的景觀攬入，戶外如茵的公園，室內精緻的設計盡入眼簾。貝氏謙遜地表白，這些手法係學習自巴黎龐畢度藝術中心與巴黎歌劇院。堂皇的大廳是圓形空間的主體，東側有一個次要入口，西側有個餐廳，主要入口位在南向。西南角面向市區，呈圓錐體的弧形立面是由無一相同的二百一十一片玻璃組成，玻璃框架上接圓形的環樑，環樑下由一系列的柱子承重支撐，環樑離地面達15英尺，整個系統以電腦計算設計。玻璃弧面垂直的框架實源於同一點，為了強調動態感，水平的框架彼此不平行，框架漆成白色，目的在減輕框架的厚重感，好突顯玻璃面的透明性。

輕盈透明的圓形與堅實厚重的長方形成為強烈的對比。長方形是演奏廳，長94英尺，寬85英尺，高78英尺，可容二千一百個席位，席位分為五區。位在舞台兩側的四排合唱團座位，當合唱團不使用時，可以改成觀眾席位，做為第六區的席位。演奏廳共計有五層，最上層是調音室，二樓有十九個包廂，每個包廂內有八個座席，包廂內的扇形壁燈是貝氏特別為此空間而設計的。演奏廳以非洲櫻桃木與美洲櫻桃木為主要建材，深淺色澤略異的木料構成井然有序的內牆，在隱匿的光源照明下，顯得高貴雅緻。演奏廳後側的天花有一圓環，天藍的色彩，繞著層層的光環，使得空間有無限延伸的感受，這點實是貝氏最拿手的光庭設計轉化，以象徵性的造型達成傳統音樂廳所具有的意象。

為了達成最佳音效，建築設計方面做了許多配合的工作。演奏廳的屋頂採鋼桁架，桁架上下兩面各有厚達五公分的隔音混凝土，因為交響樂中心的位置正位在德州內路航道，為避免飛機的噪音影響，特別有此厚實的隔音夾層設計。所有的機械與空調設備集中於西側公園的地下室，與建築主體隔離，避免機械的震動與噪音造成影響，特別

設計了寬達兩英吋的縫隙，充分地分隔地下室與交響樂中心。廁所的抽水馬桶有特殊的設計，不與結構體直接相連，減少抽水時的噪音；水管的管徑要比一般要求粗大，好降低水流摩擦造成的噪音。空調的送風速度低於標準，出風口特別設計；混凝土的牆面加塗灰漿，然後再裝上木嵌板，施工時要求壁面內不可有任何氣室存在，以確確切切地保障演奏廳的音響品質。

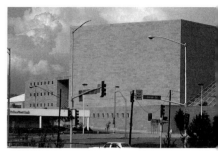

• 交響樂中心北立面

演奏廳頂層有七十二間調音室，其進深由30英尺至60英尺不等，開啓關閉重達二噸半的門扉時，可以整合音效；進深36英尺的舞台，其左前方下面有一個「L」型的空間，功能在增強共鳴的效果；舞台上端重達四十二噸的音篷，由四大片調音板組成，音板的高低與角度能夠調整，以適應不同樂器演奏效果的要求。開幕前試機時一度發生問題，使得原來的操作系統重新設計，而又添加一筆額外支出預算。演奏廳與公共空間，出入之間有雙道門，兩門之間形成隔音室，防止任何外在的聲音傳入演奏廳。這些都是詹森爲音響所做的特別設計。

公共空間以石材爲主要建材，地面是義大利石。開幕前數週，所有的地面石材尚未切割，爲此貝氏親赴義大利石礦廠督工，然後空運送至工地。撫摸接觸混凝土柱與部分牆面，令人讚嘆其施工的細緻精巧，混凝土的骨材經特別調配，使得其色彩能與石材相配。供應水泥的廠商爲了確保品質純正，特別在工地駐派了一位品管工程師檢查每車的水泥，由此點可以瞭解此工程的水準。混凝土在此工程是主要建材，當初招標時祇有兩家廠商參加，其開價分爲260萬與440萬美元，超過預算很多，爲了確保工程進度與品質，負責工程管理的葩提生公司(J. W. Bateson Co.)不得不自行承攬混凝土工程。貝氏的設計以基本的幾何形爲主，看似很簡單，但施工複雜，爲了達成高水準的要求，葩提生公司繪了五百餘張施工實做大樣圖供參考，其搭建的施工鷹架有十七層之多，因爲設計平面的複雜性，使得每層鷹架不同，而且施工用的模板百分之九十不能重複使用，不像興建辦公大樓是重複相同的工法。再加上嚴格的要求，每個承包的小包商，其工作容許誤差是三十二分之一英吋，比一般工程嚴格兩倍。由許多的小節的要求標準，如所有九百一十八塊木嵌板的木質紋理必需對稱；外壁的石材以特殊的方法切割，使每片石料都有均勻統一的質地，在在顯示出貝氏對工程的用心與細心。

貝氏大膽的空間構想，幸而有傑出的結構工程師助其實現。爲了擴展視域，讓站在二樓大廳的人們能飽覽達拉斯市區的天際線，貝氏

• 面對高速公路的北立面

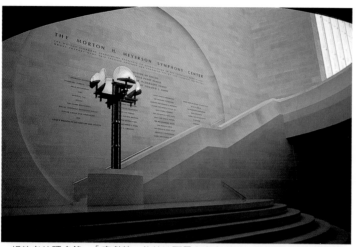

• 捐款者的題名錄，「奉獻牆」位於地面層大廳南立面，是人們自地下停車場進入交響樂中心時必然見到的一景。

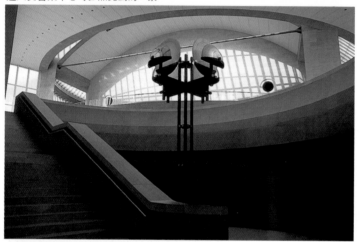

• 地下停車場至大廳的樓梯，自該處仰視大廳。

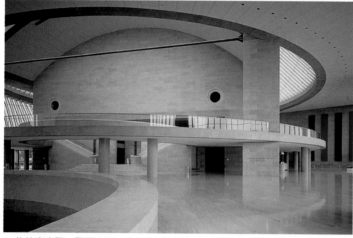

• 位於東南隅，覽視大廳，左側的圓弧是通達地下層停車場的樓梯，結構性的繫材橫貫空間，兩個圓窗間的壁面，原本擬掛畫。

• 自三樓東側俯視東側次要入口，次要入口右側牆面有四幅「彩畫」。

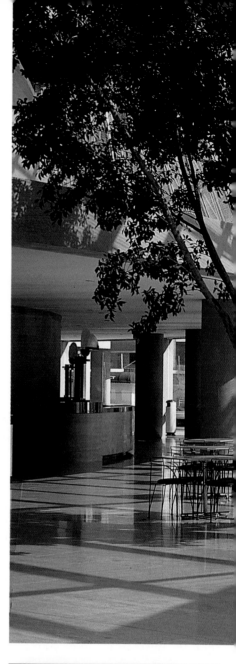

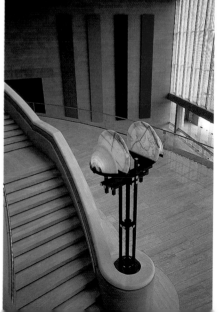

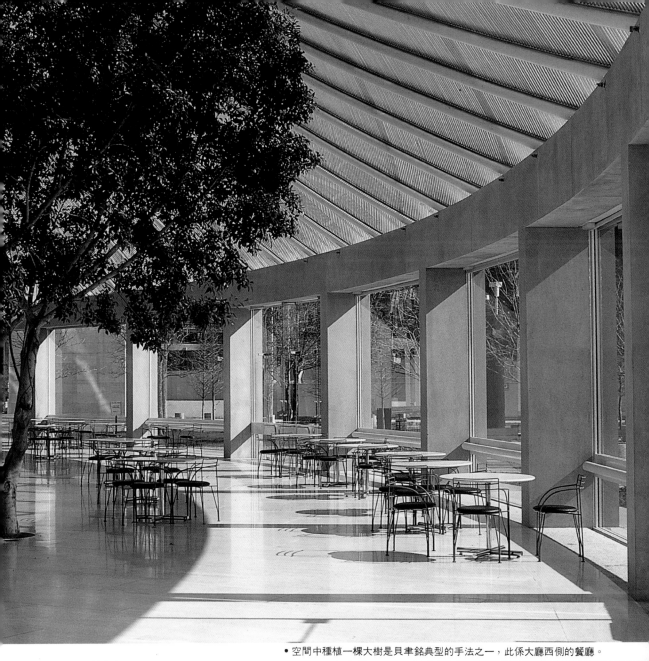

• 空間中種植一棵大樹是貝聿銘典型的手法之一，此係大廳西側的餐廳。

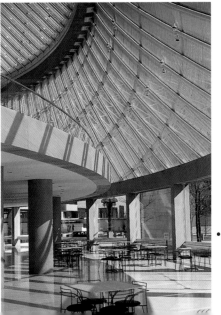

• 二樓前廳與餐廳處的流暢空間

• 自三樓圓窗俯視大廳東南角

• 電腦繪製的透視圖，顯示了宏偉的樓梯。
（Courtesy of I. M. Pei & Partners）

• 電腦繪製的透視圖，將二樓演奏廳的前廳、樓梯等的關係呈現。
（Courtesy of I. M. Pei & Partners）

• 電腦繪製的透視圖，強調空間內圓形的設計元素。
（Courtesy of I. M. Pei & Partners）

在二樓大廳的上方，設計了三個以玻璃為主的「大眼睛」天窗。「大眼睛」天窗的底部是環樑，其結構體是六英尺半的弧形鋼管，要將如此重的建材安放在精準的位置，工程十分不容易，結構工程師羅伯森(Leslie E. Robertson)還得考慮如何克服環樑的外向張力，使天窗與建築物渾然結合成一體。羅伯森將環樑視為水平的拱，拱的兩端以十英吋的鋼纜為繫材，達成結構的要求。以平常人的眼光看此一設計，我們可以認為環樑是弓，鋼纜繫材是弦。天窗的骨架具有結構作用，所有的骨架穿過牆面錨定在屋頂，以確保其垂直向度的穩定性。由此證實傑出的建築需要許多優秀的顧問，共同地完成，建築師榮耀的光環是屬於所有參與者的。

交響樂中心與藝術區的主街——弗珞拉街(Flora Street)，呈偏向東南二十六度的關係，貝氏在規畫基地時，刻意地做了此扭轉，目的在經營更佳的視域，使市區成為交響樂中心的景觀舞台，這一扭轉可以令縱深長的演奏廳有較寬裕的腹地空間，減低整個基地因為規矩垂直的布局所造成的壓迫性。基地東側的藝術家廣場，如今建設成戶外表演場，供達拉斯的藝術社團使用，此一廣場是未來歌劇院的預訂地。西側的貝蒂公園(Betty B. Marcus Park)為交響樂中心，提供了一個寧謐的綠地，在沿聖保羅街處，一道水牆界定了公園的領域，水聲消減了汽車的噪音，也為炎熱的達拉斯帶來絲絲涼意，這個公園規模迷你，但內容充實，有樹、有水、有藝術品、有座椅，是很受歡迎的公園，這點也正是貝氏作品的特色，他所設計的建築物總與環境配合，塑造人性化的都市空間。

在公園一隅，安置了西班牙雕塑家齊利達(Eduardo Chillida)的作品，兩支十五英尺高的銹鐵柱，柱頂突出三個小節，齊氏表示三個小節象徵音樂、建築與雕塑。這件作品像是一位指揮家凝神地在指揮樂團。貝氏早在十餘年前曾邂逅齊氏，對齊氏的作品頗欣賞，爾今兩位大師的作品並立在達拉斯是有其因緣的。1989年2月7日，達拉斯霽雪，在酷寒的天氣下，貝氏與齊氏在工地相會，共同商議雕塑的位置。重達六十八噸的兩柱，兩柱相距的尺寸經兩位大師討論後決定。齊氏希望銹鐵柱相互關係所造成的張力感，能夠呼應貝氏所設計的大玻璃錐面體的動態感，建築與藝術品的結合是貝氏一向所專注的。

貝氏原先的構想是在戶外安放卡羅(Anthony Caro)的雕塑，在大廳掛上李奇登斯坦(Roy Lichtenstein)的巨幅繪畫。但是交響樂中心的預算未曾編列藝術品，所幸貝氏的心願由當地熱心的企業家襄助

而得以實現，除了齊氏的戶外雕塑，在東側入口的牆面，有四幅凱利(Ellsworth Kelly)名為＜達拉斯之精神＞彩色畫，不過這四幅畫，人們對之評價不高，認為四塊色板太過簡單。

麥耶生交響樂中心的落成，各界的捐款居功厥偉。因為交響樂協會有野心要建一幢世界一流的音樂殿堂，所有的要求都得是一流。原設計建築物外牆是磚材，為了與藝術區另一幢公共建築物——達拉斯美術館(Dallas Museum of Art)配合，乃改用相同的印第安那石，這項更改增加了200萬美元支出。貝氏為室內特別設計的扇形壁燈，在籌建委員會的讚賞聲中無異議通過，還更進一步將原樓梯處的兩盞大立燈增為十一盞，連戶外也裝設，單燈具就多花了二十五萬美元。大廳地面由地毯改為義大利石，增加「奉獻牆」設計，凡此總總，整個工程連同地價耗資達一億零六百萬，是當時估價的二倍餘。市府預算是固定的，只能支付四千萬美金左右，不敷的金額要由交響樂協團負責自行籌措。為了籌錢，交響樂中心於1983年起，發動一個名為「隕石」的籌款活動，表示凡捐款達某項標準，就可在新交響樂中心留名。協會幾乎將中心內可以命名之處都標了價，如售票房值二十五萬美元，電梯十五萬美元，每個座位一萬美元，樓梯一百萬美元等等。1984年11月全美十大首富之一的EDS (Electronic Data System)總裁斐洛(Ross Perot)以他創業合夥人麥耶生(Morton H. Meyerson)之名捐獻一千萬美元，這就是新交響樂中心名稱的由來。

工程於1985年9月動工，市府首先興建一個可以容一千六百五十輛車的地下停車場，其容量是以整個藝術區需求為基準，從這點可知達拉斯市政建設眼光長遠，藝術區是數十年的長程計畫，而其停車問題卻已藉著交響樂中心的興建早早著手解決了。市府計畫減少藝術區內的交通流量，同時禁止街邊停車，所以停車場完全地下化，為此交響樂中心有一個很寬敞的地下層入口大廳，有地下道與停車場相連。當聽眾由地下入口大廳步到室內大廳時，會見到一堵「奉獻牆」，牆上鐫刻著贊助交響樂中心的名流。當貝氏首次公開設計時，交響樂中心公共空間的牆面全是透明的玻璃，這是貫徹貝氏動態空間的手法，好觀覽更多的達拉斯市景。後因應交響樂協會的要求略做更改，將南立面的玻璃牆變動設計，添加了這堵石牆做為對捐款者的銘誌。略凹陷的「奉獻牆」令人想到貝氏在東廂藝廊電扶梯處的牆面設計，在草案階段，其事務所的設計師以半圓為造型，貝氏審視後改為豐滿的大圓，這一修正不但使空間的氣勢磅礡，也豐富了空間的流暢性。

● 自二樓前廳西眺達拉斯市市中心的天際線遠處，藍綠色的尖頂高樓即貝氏建築師事務所設計的噴泉地辦公大樓。

● 圓錐狀的玻璃弧面，形成動態的空間感。

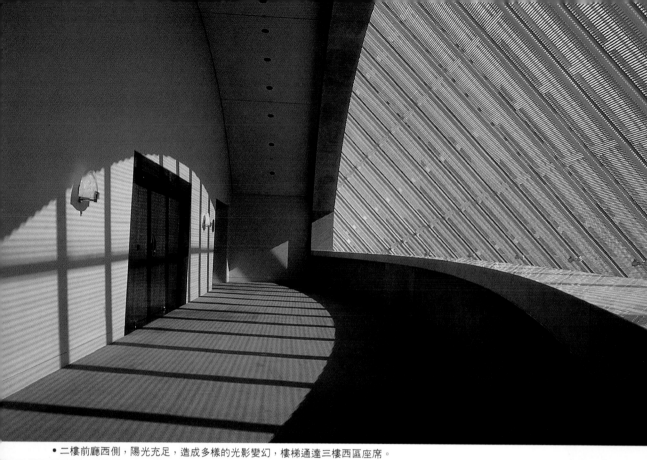

• 二樓前廳西側，陽光充足，造成多樣的光影變幻，樓梯通達三樓西區座席。

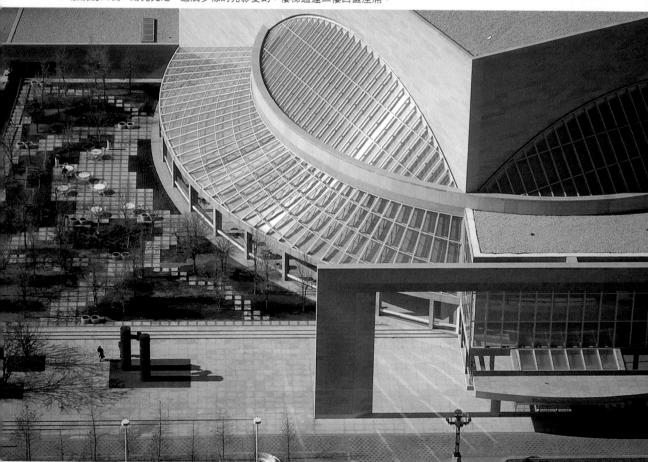

• 麥耶生交響樂中心

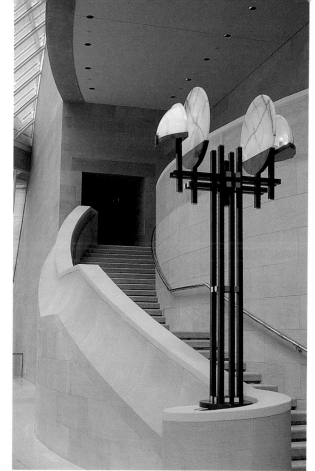

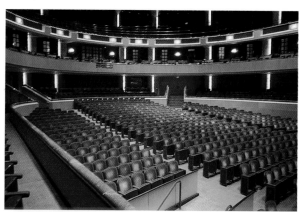

• 演奏廳坐席區

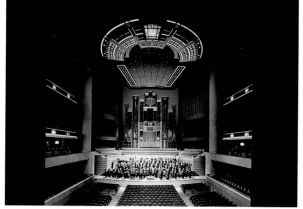

• 建築師貝聿銘爲麥耶生交響樂中心特別設計的燈具之一

• 演奏廳一景，正中上方是可以昇降的音篷。
（Courtesy of Dallas Symphony Association, Inc.）

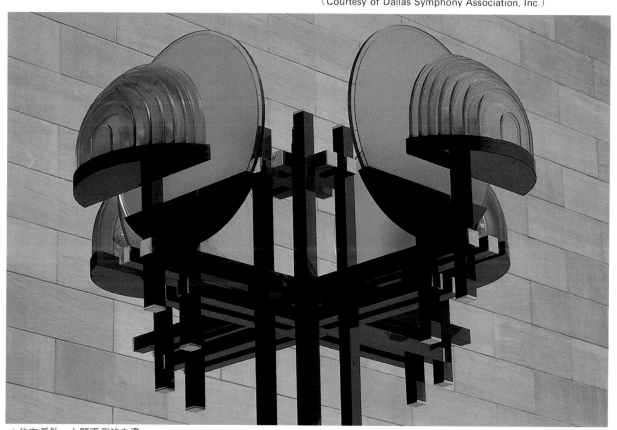

• 位在戶外，大門兩側的立燈。

貝氏於1968年設計的梅侖藝術中心(Paul Mellon Center for the Arts)運用了與麥耶生交響樂中心相同的幾何元素，惟前者不以動態為表現目標，造型平實，在交響樂中心仍依稀地可以感受到梅侖藝術中心設計的理念對其日後作品的影響。設計麥耶生交響樂中心時，貝氏自言對空間的掌握僅達六成左右，因為太過複雜所致，不過電腦繪圖幫了大忙，使平面的構想轉化為三度空間，同時貝氏以另兩幢建築物做為實驗，來驗證麥耶生交響中心的部分前瞻性設計。同在1989年峻工的康州嘉特羅斯瑪莉科學中心(Choate Rosemary Hall Science Center)與比華利山莊創意藝人經紀中心(Creative Artists Agency Center)，很顯著地可以看出與麥耶生交響樂中心雷同的建築語彙。這三件作品，共同有圓弧的立面，也同樣採用玻璃立面擁抱陽光。陽光是貝氏作品向大自然擷取的不可或缺元素，與貝氏亦師亦友的布魯意(Marcel Bueuer)著有《陽光與陰影》一書，強調陽光在造型上的功能，貝氏則更上一層樓，將陽光引入室內，讓與時推移的陽光創造了變化莫測的室內效果。沐浴在陽光的大空間內，貝氏必定

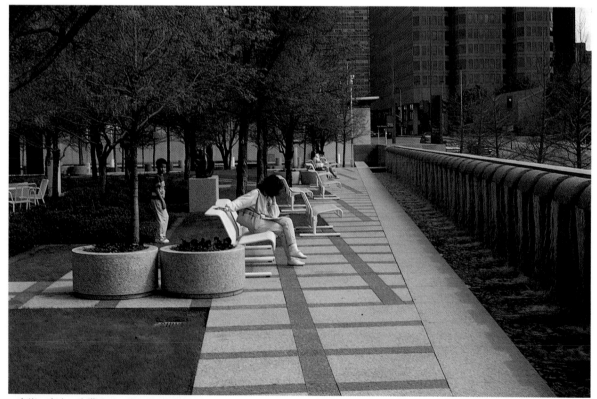

• 有樹、有水、有藝術品，有坐椅的貝蒂公園

栽植樹木，以增加空間的親切性。麥耶生交響樂中心西側餐廳處有棵大樹，華府國家藝廊東廂的光庭有大樹，創意藝人經紀中心門廳南側有棵大樹，香港中銀大廈頂樓七重廳對稱地種了兩棵大樹。綠樹、陽光加上大空間是貝氏作品的特色。

麥耶生交響樂中心是貝氏建築生涯中重要的作品之一，他為音樂廳設計開啓了嶄新的一頁。若要存心挑剔交響樂中心，是存在一些缺點，如大廳南側暴露的環樑繫材，在整個空間中顯得十分唐突；演奏廳暖色系的空間與公共空間的冷色系表現，兩者之間的轉換缺乏緩衝，面臨高速公路的北立面，與其它三個立面比較，太過呆板平淡等，但這皆無損其豐偉的成就。

貝氏表示麥耶生交響樂中心不僅是一幢紀念性的公共建築物，它也是一幢吸引人的建築物，吸引人們來欣賞音樂、愛好音樂，使音樂成為生活的一部分。建築師不僅塑造實質環境，還為追尋靈性世界貢獻心智，貝氏的作品成功地昇華了設計的境界。

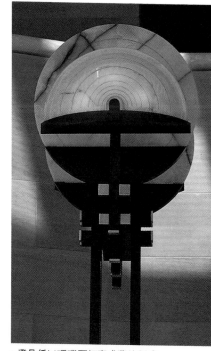

• 燈具係以瑪瑙石打磨成薄片製成

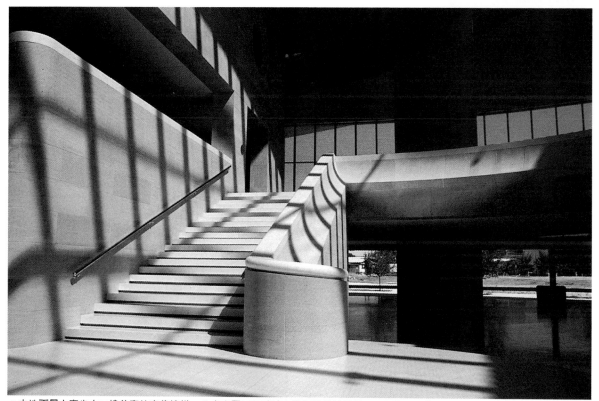

• 由地面層大廳步向二樓前廳的宏偉樓梯，此處安置了貝氏精心特別設計的燈具，此照攝於開幕前，燈具尚未安裝。

貝聿銘的建築與藝術品

　　文藝復興時代，建築師、雕塑家與畫家，三者共同合作營建生活環境，有時甚至「三合一」，如米開蘭基羅等。中世紀專業分工制度建立，各業自行其是，工業革命後，更加速了分工，使得建築的藝術性為之減弱不少。當今之世，能將建築與藝術結合的建築師，當屬華裔美籍的貝聿銘為個中翹楚，在其建築生涯中的六十餘件作品中，他秉持文藝復興的傳統，安置了幾近五十件的藝術品，其中有許多世界級藝術家的創作，令建築物與藝術品相得益彰。

　　1951年貝氏到紐約威奈公司工作時，他的第一件工作是公司本身的室內設計，在圓形辦公室內，貝氏安放了野獸派大師馬諦斯的裸女雕像。按照貝柯傳建築師事務師(Pei Cobb Freed & Patners)「藝術與建築」的摺頁資料，威奈公司辦公室內尚有件畢卡索的銅雕，不過未指明位置何在，也沒有照片顯示藝術品的形貌，雖列入本文後「貝聿銘設計建築物中的藝術品」總表卻不詳。在公司會客室外的陽台中，有件賴伽頓的女性立像，立像陳列在一堵高牆之前，這種手法令人想到現代建築大師密斯有名的巴塞隆納館。巴塞隆納館是1928～29年國際博覽會(International Exposition)的德國國家館，德國的展品是一幢建築物，在館舍一隅，建築師密斯安置了一件雕塑品，雕塑品被高牆襯托，構成廊道的端景。貝氏的第一件建築與藝術結合的空間效果表現，頗有建築大師密斯的風格。貝氏早期對賴伽頓的雕塑青睞有加，在費城社會嶺公寓中也出現賴氏的臥像。在貝氏設計的第一

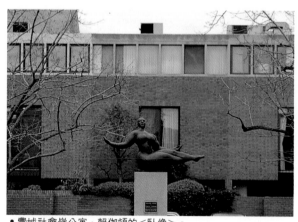

● 費城社會嶺公寓，賴伽頓的＜臥像＞。

● 西屋克斯大學新屋傳播中心，賴伽頓的壁雕。

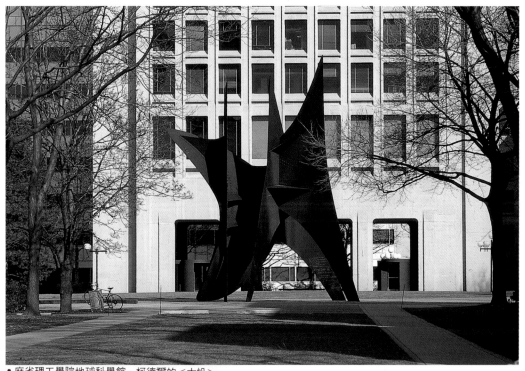

• 麻省理工學院地球科學館，柯德爾的＜大帆＞

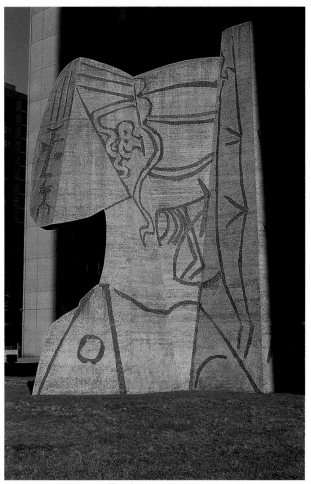

• 紐約大學廣場公寓，畢卡索的＜西維特像＞

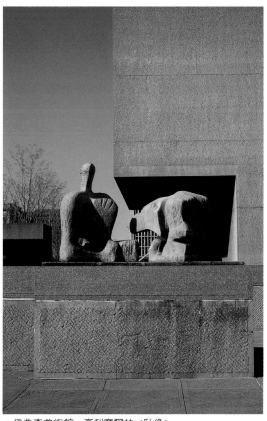

• 伊弗森美術館，亨利摩爾的＜臥像＞

●威奈公司陽台上，賴伽頓的＜站立的女人＞。（取材自Journal of the American Institute of Architects, July, 1952）

●＜西維特像＞的另一面貌

幢美術館伊弗森美術館，一幅描繪美術館的透視畫中，亦出現了賴氏同樣一件的臥像雕塑品，顯然貝氏有意將他的建築與賴氏的雕塑相匹配，不過伊弗森美術館未蒐藏賴氏的臥像，反倒在近大門的台階處，擺設了亨利摩爾的臥像，從此開啓了貝氏與亨利摩爾合作的契機。

貝氏與亨利摩爾，一位是現代建築大師，一位是現代雕塑大師，兩人的作品並陳，格外受人注目，常被人引用爲建築師與藝術家協力創作的美談。自1968年伊弗森美術館開始，歷經1971年印第安那哥倫布市郡立克立羅傑紀念圖書館，1977年達拉斯市政廳，1978年華府國家藝廊東廂至1986年新加坡華僑銀行華廈等，兩人合作共達五次，亨利摩爾的雕塑幾乎成爲貝氏建築的標誌之一。

貝氏設計哥倫布市郡立克立羅傑紀念圖書館時，他說服市府封閉了一條街道，使圖書館與另兩幢旣存的建築物間圍出一個廣場。爲了要使這個都市的空間更有生氣，貝氏在規劃時就考慮安置一件大型雕塑品，他中意的是在紐約現代美術館雕塑苑的摩爾作品。早年，貝氏看見女兒在摩爾的一件拱形作品中嬉戲，因而聯想到藝術品與兒童間的關係，遂激發靈感，希望將作品尺度放大，大的連成人都能在作品間遊走，而且可以放置在他的建築作品前。貝氏的夢想到1968年終有機會實現。爲了這個夢想，他親自到英國拜訪摩爾，表達心意，兩人共同研讀設計圖，在摩爾的助理卡羅（Anthony Caro）協助之下，完成了一個兩人都滿意的模型。1971年5月16日圖書館前的＜大穹＞告成，這件靑銅作品高達20英尺，是由50個組件所組成，造型至爲簡單，甚富有機感，與貝氏幾何形的建築物恰成對比，這也正是貝氏偏愛摩爾雕塑的原因，因爲彼此的作品確能產生互輔互映的絕好關係。

作爲華僑銀行總部的華廈，樓高52層，整幢建築物明顯地分成三段，立面隱然有貝氏的中文姓氏存在，左右兩側是封實的半圓體，予人十分堅實之感，是新加坡極爲顯目的建築物之一。在華廈北側有一個小廣場，透過貝氏的媒介，使得華僑銀行擁有一件世界級的作品，使得貝氏與摩爾的合作添加到第五次。這件雕塑品乃按照摩爾1938年創作的＜臥像＞放大，摩爾與兩位助理共花了兩年時間完成，作品高達4.24公尺，寬9.45公尺，重4英噸，是摩爾生平最大的一件雕塑作品。看似古怪的巨大雕塑實爲母子的合像，兩組個體間的虛透空間，與華廈的堅實又是一次對比的演出。爲了塑造良好的演出舞台，在廣場的背側，貝氏特別栽植了八棵高達20公尺的大樹，以一道綠色的綠牆，襯托的摩爾黃金色作品更形亮麗，而此手法在紐約威奈公司的屋

頂陽台曾使用過，只不過是在新加坡改以自然的綠樹取代了綠色的石牆。摩爾另一件題名〈母與子〉的雕塑品，倒是被貝氏的拍檔柯柏放置在紐澤西州嬌生公司總部（Johnson & Johnson World Headquarters, 1983）。

貝氏的作品不單是平面有極強烈的幾何性，造型亦很簡潔地表露幾何性，達拉斯市政廳是貝氏以混擬土表現幾何性的顛峰工作。市政廳立面長560英尺，傾斜34度的立面，俯視著4.8英畝的都市開放空間，當摩爾於1976年4月親訪達拉斯後，他認為這個廣場在龐然巨碩的建築物「虎視眈眈」之下，應該需要件尺度夠大的雕塑品來做調適，於是摩爾將一件1969年的作品〈Vertebrae〉放大，這件作品共有三組，狀似脊柱。1978年3月作品製作完成，10月21日由英國海運到休士頓，再經休士頓由火車運送達拉斯。由於其中一組過於高大，特別「鋸斷」凸出的柱頭，火車以時速15英哩的速度小心地運輸，338英哩的旅程總共花了四天。到達拉斯後，再將鋸斷的部分重新銲接回去，11月26日市府特別開放工廠，讓達拉斯市民先睹為快。而由工廠運到市政廳廣場，沿途的電線都得處理，以免雕塑品太高而無法通過。摩爾與貝氏同時在廣場等候，親自督導工人們將這件大作品放置在正確的地點。作品呈三角形對峙，彼此間有距離可容人穿越，摩爾十分欣喜能有機會讓達拉斯人在公共場所親近他的作品，當下將作品的題名改為〈達拉斯〉（The Dallas Piece）。達拉斯人對這巨大的抽象雕塑反應不一，有人讚賞；有人認為花費45萬美元是浪費公帑；有人以為其形狀像似給狗啃咬的寵物骨。無論如何，〈達拉斯〉已成為達拉斯市的象徵，徹底發揮了藝術品的功能，是人們造訪該市時不能錯過的必到觀光景點之一。

在公共場所的藝術品常易遭到破壞，〈達拉斯〉也被許多人刻字留念，弄得遍體鱗傷，市府苦於沒有經費維修。因為摩爾享有國際盛譽，又因〈達拉斯〉增值甚高，市議會在財政困難時仍不敢動拍賣的腦筋，相形之下廣場的另一件作品命運就差多了。在180英尺直徑的大圓水池中，浮著潘馬塔（Manta Pan）的艷紅雕塑，這件作品就在1986年被拍賣了。

1978年華府國家藝廊東廂落成時，大門口矗立著摩爾的〈對稱的刀刃〉，這是貝氏與摩爾第四度的合作。在籌建階段，貝氏就向董事會建議應蒐購藝術品以便與建築物配合，同時藉此誌慶新館啟用。館方與貝氏邀請了數位大師共商此事。在大門口放置摩爾的雕塑品是貝

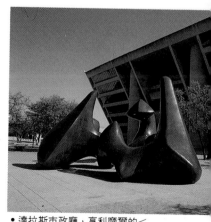

• 達拉斯市政廳，亨利摩爾的〈達拉斯〉。

125

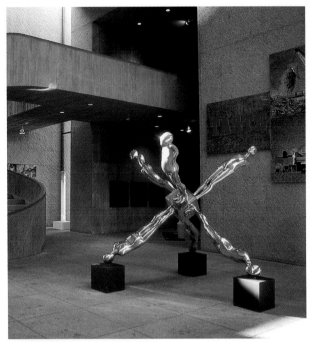

● 伊弗森美術館，柯厄尼的＜傑克人＞

● 伊弗森美術館，麻羅勃的雕塑品＜Shawanage＞

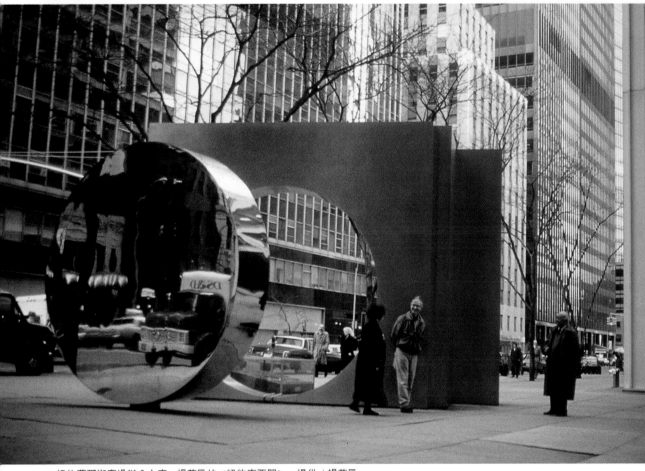

● 紐約華爾街廣場辦公大廈，楊英風的＜紐約東西門＞。提供／楊英風

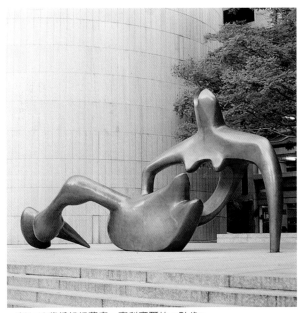

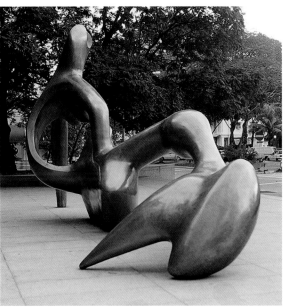

● 新加坡華僑銀行華廈，亨利摩爾的＜臥像＞。

● 亨利摩爾的＜臥像＞的背面。

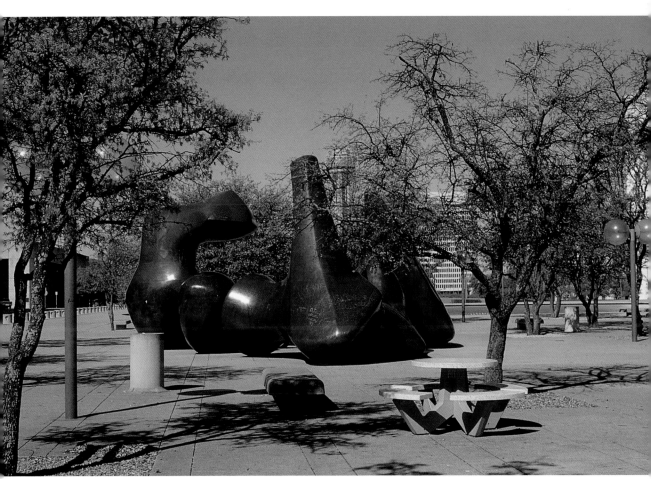

● 達拉斯市政廳，亨利摩爾的＜達拉斯＞。

• 華府美國國家藝廊東廂，馬羅勃的〈調和輓歌〉，其前方的雕塑係席格爾（George Segal）之作品。

氏與館長布朗的共識，為此兩人還親至英國向摩爾說明，起初摩爾不肯接受，一度令貝氏十分窘困。在館長布朗追問之下，原來摩爾認為雕塑品應該「生活」在陽光之下，他不喜歡〈對稱的刀刃〉被放在立面開口的後半部，這就是〈對稱的刀刃〉如今在台階邊緣位置的原因。

東廂藝廊為建築所特別安排的藝術品共有九件，如在地下室水平電扶梯盡端的牆面，有幅仿阿普（Jean Arp）畫作所編織的掛氈，藍白黃光燦的色彩正好使走過幽暗地下道的人們眼睛為之一亮。在通往視覺藝術中心的門楣上，坐著卡羅（Anthony Caro）的黑色既切割又焊接的抽象大作，像門神般守護著研究中心。卡羅於1971年7月至1973年8月間曾擔任過摩爾的助理，貝氏對卡羅的作品也很欣賞，在達拉斯市政廳與達拉斯麥耶生交響樂中心的模型，都放置了卡羅的雕塑品，可惜這兩案的建議都未被接受。在卡羅作品旁的牆面上掛著米羅（Joan Miro）的〈女人〉（Woman）大氈，這是將米羅的畫作以另一種形式呈現，不但未失作品風格，也讓貝氏的中庭空間為之增色不少。在中庭最耀目的當是由天而降的活動雕塑（Mobile），這是柯德爾（Alexander Calder）為東廂「量身製做」的藝術品。跨距達68英尺，像樹一般，有枝幹，有枝葉，表現自然景觀，上與幾何的三角天窗對比，下與中庭內四棵大樹呼應，毫無疑問地創造了中庭另一視覺焦點。如果按柯氏慣常以鋼片為素材之手法，這件作品會太重，重的會讓天窗結構難以支撐負荷量，為了減輕重量，遂改為鋁片，每一「葉片」內採蜂巢式結構，大片的紅，大片的藍，大片的黑，輕盈的「葉片」經由天窗邊緣的空調出風口氣流吹動，在空中搖曳，使中庭向上的向度為之充實而有趣。這件作品沒有題名，柯德爾表示要等完成之後才命名，可惜他在作品未完之前去逝。

柯德爾的作品亦是貝氏鐘愛的，新加坡萊佛士城（Raffles City）也有一個柯德爾的活動雕塑，貝氏建築師事務所執業的第一幢建築，麻省理工學院地球科學館，館前的開放空間也陳設著柯德爾的〈大帆〉（The Big Sail）。

在麻省理工學院，貝氏為母校設計了四幢建築物，地球館（1959～64）與化學館（1964～70）共享〈大帆〉，化工館（1972～76）前有尼璐絲（Louise Nevelson）的〈透明的水平〉（Transparent Horizon），這件作品亦是黑色的金屬，與〈大帆〉相互對映。與前述的三幢系館隔著一條街，在麻省理工學院東校區的藝術與媒體科技

館(MIT Arts & Media Technology Facilities，1978～84)，有三件十分獨特的藝術品。在此建築師與藝術家的關係很不尋常，超脫平常兩個專業合作的模式。原來，學校當局配合美國國家藝術基金會(National Endowment of Arts)所贊助的百分比藝術基金，在建築設計開始之際就邀請六位藝術家與建築師合作，由於要配合藝術家的創作，建築設計需要修改，使得造價大增，迫使校方不得不刪減部分藝術計劃，最終有三位藝術家與貝氏共同完成一幢建築物結合藝術品的傑作。

● 麻省理工學院藝術暨媒體科技館，藝術品配置圖(Courtesy of Pei Cobb Freed & Partners)

藝術與媒體科技館的立面是白色的鋁帷幕牆，分割成正方格，格間的縫隙為了讓諾蘭(Kenneth Noland)有足夠發揮的「畫布」，縫隙的寬度特別加大，讓一條條繽紛的色帶串連內外空間。諾蘭的色帶很抽象，垂直的縫間也有色帶，不用心觀察，極難體察，尤其方正的白格子，明暗些微有異，要在不同的角度才能欣賞其趣味性的變化。中庭通往地下室的樓梯，成為藝術家柏史卡(Scott Burton)表現的場所，在樓梯旁有兩道混凝土弧座，座椅靠背與樓梯的欄杆，樓梯的扶手採相同的金屬，相同的造型，看來不像諾蘭的作品顯眼，不過這就是柏史卡的創作風格。為了配合柏史卡的弧形座椅，建築師貝氏調整了樓梯欄杆位置。弧座正面對著透明電梯，是等候時休憩的好地點，家具與空間，空間與雕塑，雕塑與建築在中庭的互動關係，使中庭成為一個充滿創意的社交場所，藝術品在建築物中不單只為了視覺的享受，更扮演了積極的角色。建築物與藝術品相互的功效亦發生在費查理(Richard Fleischner)所負責的創作。

在建築物的周邊有兩英畝的開放空間，費查理以「戶外中庭」(Outdoor Atrium)的態度創作，方正的鋪面是刻意呼應建築物格子立面的作為，在建築物北側的花崗石立方體，既像雕塑品，又像戶外的座椅，事實那是為了保護建築物金屬板的擋石，一物數用，是費查理的特色。燈具、座椅亦是由費查理設計，他扮演著景觀建築師的角色。庭院內出現的雕塑，如摩爾的臥像等，是麻省理工學院學校的藝術收藏品，並非該系館藝術計劃的一部分。這次的合作關係曾被廣泛地討論，因為建築師為藝術家提供的不是空間，藝術家也非從屬的角色，而是兩者互動的決定性創作。

貝氏對藝術家極尊重，通常他僅提示基本的需求，以配合建築物的尺度為首要條件，其次會考慮到色彩，讓藝術家有絕對的自主性。香港中銀大廈貝氏與雕塑家朱銘的造景合作是典型的例證，1989年11

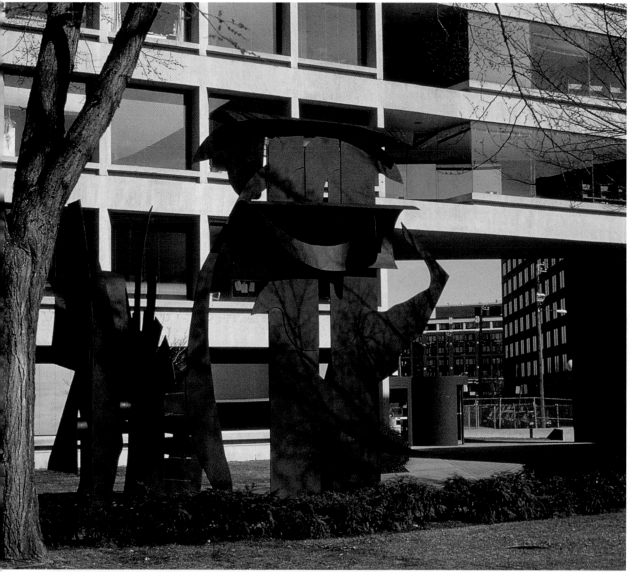

●麻省理工學院化工館，尼璐絲的＜透明的水平＞。

●華府美國國家藝廊東廂，亨利摩爾的＜對稱的刀刃＞。

●達拉斯市政廳，潘馬塔的浮動雕塑。
（攝影／俞靜靜。）

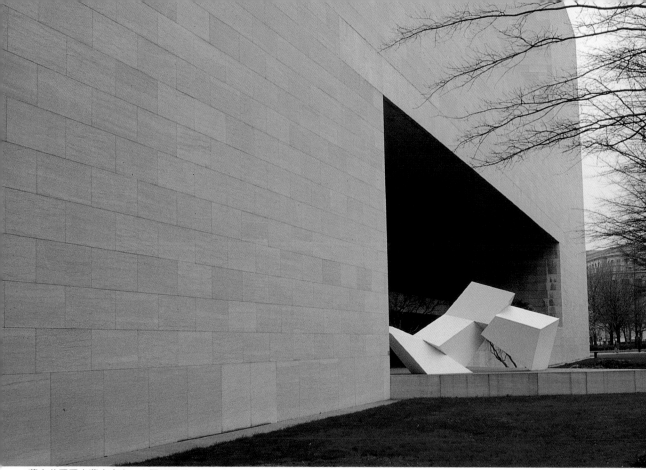

• 華府美國國家藝廊東廂，卡羅的雕塑。

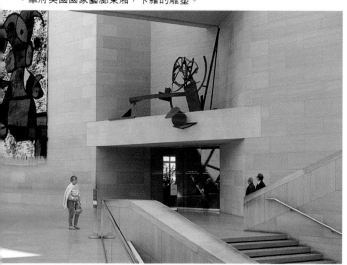

• 卡羅與米羅的藝術品為東廂藝廊中庭增色不少。

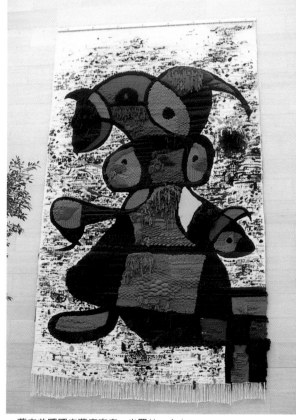

• 華府美國國家藝廊東廂，米羅的＜女人＞。

● 華府美國國家藝廊東廂，柯德爾的活動雕塑。

● 紐約東西門模型，探討雕塑品與建築物的關係。提供／楊英風

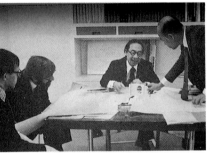

● 楊英風與貝氏討論雕塑品的構想。旁邊的兩位是柯柏與傅瑞特。提供／楊英風

月11日，兩位大師在中銀大廈相會，貝氏僅建議採用靑銅爲材料，以避免雕塑品被當作背景的建築物所「呑噬」。中銀大廈本無藝術計畫，朱銘的〈和諧相處〉是香港巨賈徐展堂贈予香港中國銀行喬遷的賀禮。不過當業主是中國人時，貝氏的藝術計畫必然以華裔藝術家爲首要人選，如紐約松樹街88號華爾街廣場的辦公大廈（Wall Street Plaza），是由航運鉅子董浩雲投資興建，在大廈的人行道上有一件雕塑家楊英風的〈東西門〉不鏽鋼巨作。貝氏與楊英風結緣於1970年大阪萬國博覽會中國館，貝氏負責指導中國館館舍之設計，貝氏十分欣賞館前一隻高7公尺寬9公尺的大紅色巨形鳳凰作品〈有鳳來儀〉，希望能在未來設計的作品中擁有楊英風的雕塑，這項希望在1973年12月20日實現於紐約街頭。紐約〈東西門〉，有方、有圓、虛虛、實實，象徵中國哲學的「陰陽方圓」。楊英風在觀察過環境後，決定將中國文化昇華爲簡練的造型，他在貝氏建築師事務所模型室做出模型，與貝氏研究討論配置，商定雕塑品與建築物之間的張力關係，將紐約的衆生相映照在作品，而〈東西門〉本身就是紐約的衆生相之一。在北京的香山飯店（Fragrant Hill Hotel, 1979～82）有兩大幅抽象水墨畫，係貝氏邀請旅法華裔畫家趙無極的力作，1986年10月飯店開幕時公開，一度因爲共產主義的主事者不能接受抽象畫而被移走。後來貝氏設計新加坡萊佛士城（Raffles City, 1973～86），趙無極的大畫再度成爲空間的主角，此畫在赴新加坡之前，曾在巴黎法蘭西畫廊展出廣受好評。

貝氏建築物中的藝術品多達四十八件，其中較特殊的是在紐約大學廣場公寓（University Plaza, 1961～66）之雕塑品。三幢公寓大樓圍出一個中庭廣場，廣場需要一件藝術品，貝氏想到1958年在巴黎見到的一張照片，照片是畢卡索的〈西維特像〉（Bust of Sylvette），透過畢卡索的好友奈賈（Norweigian Carl Nesjar）的撮合，貝氏想將〈西維特像〉放大安置在廣場。貝氏特別做了一個建築模型送到畢卡索工作坊，讓畢卡索決定作品的尺度。在廣場的少女塑像高36英尺，比貝氏預期的40英尺稍有差距，不過貝氏接受了4英尺的差別，由此可知貝氏對藝術家的尊重。〈西維特像〉是畢卡索以1954年邂逅女子爲繪畫對象，這件三度空間的作品是畢卡索立體派（Cubism）作品的「具體」表現，雕塑品的兩面出現不同面貌的少女。以混凝土爲素材是1956年奈賈介紹予畢卡索的，先以混凝土爲模，然後在混凝土表面或畫或刻，刻出混凝土的骨材，表現其粗獷性。紐約大學廣場大

廈是貝氏典型的混凝土建築物，配以同樣爲混凝土的雕塑品，倒是有違貝氏一向要求建築物與藝術品對比的原則。

有時貝氏企盼的藝術品不一定都能夠如願地在他的建築物中展現，巴黎羅浮宮美術館拿破崙大廳，在通往地下層的螺旋樓梯處，樓梯平台的柱頂上，曾擬擺設中亞的牛首怪獸雕塑品，也考慮複製羅丹（Auguste Rodin, 1840～1917）著名的沉思者（Thinker），或打算把現代雕塑家布郎庫西（Constantin Brancusi, 1876～1957）生前未能鑄造的作品予以再現，這些構想均一一被否決，後來貝氏建議將羅浮宮鎮館的藏品之一——〈勝利女神〉（The Victory of Samothrace）做爲玻璃金字塔的守護神，在許多設計圖中女神都已經就位展翼，但是館方擔心這件寶物放在大廳中，會因太過開放而有遭破壞之慮，所以不肯答應，對貝氏而言，這是歷年來頗受挫折的一次經驗。所以如今我們到羅浮宮，拿破崙大廳的柱頭上依然空蕩蕩地，沒有任何藝術品。

在羅浮宮拿破崙廣場上，貝氏安排了文藝復興時代大師貝尼尼（Gianlorenzo Bernini, 1598～1680）的〈路易十四騎像〉，此雕塑品與其位置都富有深意。作爲巴黎空間與歷史軸線的香榭麗舍大道，在東端以羅浮宮爲始，可是此軸線並非直角與羅浮宮相交，因此在玻璃金字塔西側選定一點做爲軸線的起點，此點正好是〈路易十四騎像〉之位置。其實密特朗總統並不是第一位有意整建羅浮宮的人，早在1665年路易十四就曾邀請義大利的貝尼尼到巴黎，希望貝尼尼能改建羅浮宮，可惜貝尼尼受到法國建築界的抵制鎩羽而歸。爲了紀念這段史蹟，「路易十四」來到二十世紀的羅浮宮，高高在上地面朝西方，朝向巴黎未來發展的方向。「我絕不將藝術品當做裝飾品，藝術品的存在是有意義的。」貝氏表白了他對藝術品在建築物中的價值。

有時貝氏未爲建築從事藝術計畫，而由使用者日後自我決定。如香港中銀大廈辦公室內的畫作，夏威夷東西文化中心樓梯處的畫作，乃至費城社會嶺公寓的〈老人、少年與未來〉雕塑品等。香港中國銀行是因爲意識到空間需要藝術品，曾委託室內建築師規劃，但是受限於沒有經費，藝術計劃只好成爲紙上作業。其現有的書畫是各界餽贈的喬遷賀禮，因此這幢曾是世界第七高的建築物，惟一爲人們感受到的藝術品是大廈西側的朱銘「太極系列」作品〈和諧相處〉。夏威夷東西文化中心傑佛生大樓（Jefferson Hall）的左右樓梯各有一幅大壁畫，是夏威夷的夏珍（Jean Charlot）與印度尼西亞的阿范迪（Af-

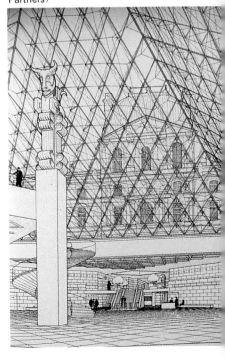

● 巴黎羅浮宮拿破崙大廳，貝氏原擬設置的牛首怪獸雕塑品。
（Courtesy of Pei Cobb Freed & Partners）

• 休士頓德州商業大樓，米羅的＜人與鳥＞。

• 華府國家藝廊東廂，野口勇的＜內在追尋的巨石＞。

• 建築師與藝術家充分合作的成果
——牆面上的彩帶。

• 麻省理工學院藝術暨媒體科技館，諾蘭在牆面
上的彩帶。

• 麻省理工學院藝術暨媒體科技館，柏史卡的創作——座椅、樓梯扶手、欄杆。

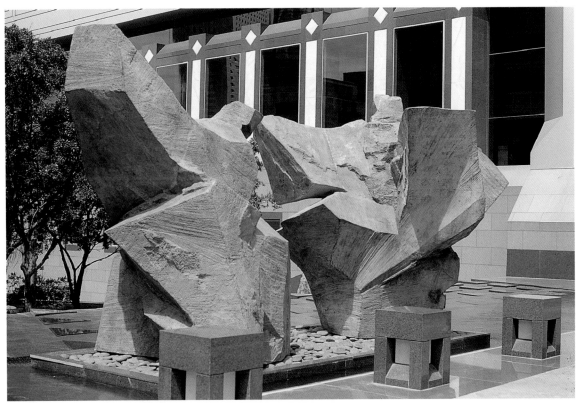

• 香港中銀大廈，朱銘的＜和諧相處＞。

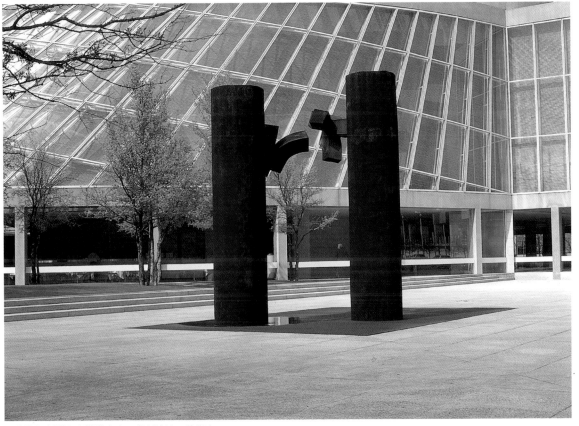

• 達拉斯麥耶生交響樂中心，齊利達的＜晉樂家＞。

fandi）之創作。夏珍的壁畫以兩手掌之間有火，來象徵人類的努力與創造力，手掌左右的人像分別代表西方文化根源的希臘與羅馬；阿范迪的壁畫則是一個巨掌，掌中的三位人物分別是東方的聖哲：甘地、佛祖與印度尼西亞的山瑪（Seman），手掌周圍是波瀾的大海，意味東西文化經過重洋而接合為一。費城社會嶺公寓的〈老人、少年與未來〉是1966年設置的，距建築物於1957年竣工已相隔了十年，這件作品絕非貝氏的原意，不過貝柯傅建築師事務所「建築與藝術」的摺頁資料中，列有此件作品，今僅收錄在本文後「貝聿銘設計建築物中的藝術品」總表中供參考。

　　觀察貝氏建築物中的眾多的藝術品，可以發現絕大多數的雕塑品沒有基座，例外的是賴伽頓的〈臥像〉與貝尼尼的〈路易十四騎像〉。所有的雕塑品都與地面直接接觸。這點與貝氏的作品相同，貝氏設計的建築物，除了香港中銀大廈，都沒有底座部分，建築物是從地面直接「生長」出來的。貝氏的空間設計優雅無比，其所安排的雕塑品更是強調空間性，而且是以有機的多面向為主，當人們從不同的角度欣賞時，自有各種不同的感受，正如同他的建築物立面一樣，面面有不同風貌。貝氏的建築美學深刻地主導著藝術品的性質。

　　貝氏堅信建築師不應只以設計建築物為惟一的思維，因為一個好的建築師應該有更宏觀的思想，讓建築物與藝術品相結合，共同創造出更美好的生活環境。

• 麻省理工學院藝術暨媒體科技館，系館北側花崗石座椅。

• 麻省理工學院藝術暨媒體科技館，中庭俯視。

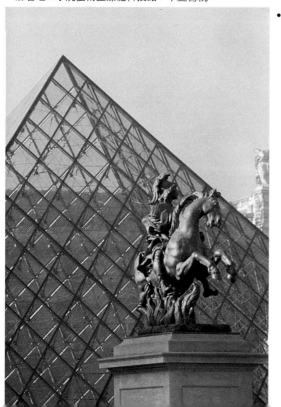

• 巴黎羅浮宮拿破崙廣場上，貝尼尼的＜路易十四騎像＞。（ⓒR.M.N.）

• 巴黎羅浮宮拿破崙大廳，曾考慮在 柱首展示的勝利女神像。
（Courtesy of Pei Cobb Freed ＆ Partners）

137

• 夏威夷東西文化中心，夏珍的壁畫。

• 夏威夷東西文化中心，阿范迪的壁畫。
• 羅浮宮鎮館典藏品之一——＜勝利女神像＞（ⒸR.M.N.）（右頁圖）

貝聿銘設計建築物中的藝術品

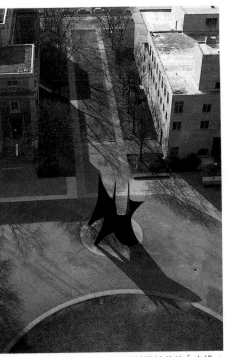

• 麻省理工學院地球科學館前的「大帆」

	年　代	建　築　作　品	座落都市	藝　術　作　品	藝　術　家	備　　註
1	1951	威奈公司辦公室 Webb & Knapp Office	紐約市 New York	站立的女人 (Standing Woman)	賴伽頓 Gaston Lachaise (1886-1935)	雕塑立像 建築物已拆除
2	1951	威奈公司辦公室 Webb & Knapp Office	紐約市 New York	馬德琳像 (Madeline)	馬諦斯 Henri Matisse (1869-1954)	雕塑立像 建築物已拆除
3	1951	威奈公司辦公室 Webb & Knapp Office	紐約市 New York	無題	畢卡索 Pablo Picaso (1898-1986)	雕塑品
4	1957	社會嶺公寓 Society Hill	費城 Philadephia	臥像 (The Reclining Figure，1927)	賴伽頓 Gaston Lachaise (1886-1935)	雕塑品位在住宅區停車場 4'33/4"(H)8' (W)，基座8'高
5	1957	社會嶺公寓 Society Hill	費城 Philadephia	老人、少年與未來 (Old man，Young man，The future，1966)	巴連那 Leonard Baskin (1922-　　)	雕塑品，位在高層公寓東側
6	1961	西屋克斯大學新屋傳播中心 Newhouse Communication Center，Syracuse University	紐約州西屋克斯市 Syracuse，New York	無題	厲奇茲 Jacques Lipchitz (1891-1973)	浮雕，位在樓梯處壁面
7	1964	麻省理工學院地球科學館 Earth Science Building	麻省劍橋 Cambridge，MA	大帆 (The Big Sail，1965)	柯德爾 Alexander Calder (1889-1973)	雕塑品，重33噸
8	1966	大學廣場公寓 University Plaza	紐約市 New York	西維特像 (Bust of Sylvette，1966)	畢卡索 Pablo Picasso (1898-1986)	混凝土製雕塑品 36'(H)× 36'(H)×20' (W)×12.5(D)
9	1968	伊弗森美術館 Everson Museum of Art	紐約州西拉克斯市 Syracuse New York	臥像 (Two-Piece Reclining #3，1961)	亨利摩爾 Henry Moore (1898-1986)	雕塑品 59"×112" ×54"
10	1968	伊弗森美術館 Everson Museum of Art	紐約州西屋克斯市 Syracuse，New York	美國A三角 (American Alpha-Delta，1961)	路寧利 Morris Louis (1912-1962)	油畫 8'8"×20'
11	1968	伊弗森美術館 Everson Museum of Art	紐約州西屋克斯市 Syracuse，New York	黑白十四號 (American B/W X IV，1968)	海艾 Al Held (1928-　　)	油畫 12'×14"
12	1968	伊弗森美術館 Everson Museum of Art	紐約州西屋克斯市 Syracuse，New York	人性的邊緣 (The Human Edge，1967)	范海倫 Helen Frankenthaler (1928-　　)	油畫 10'4"×7'9"
13	1968	伊弗森美術館 Everson Museum of Art	紐約州西屋克斯市 Syracuse，New York	傑克人 (Study of Falling Man-Six Figures on a Cube: Jack Man，1968)	杜厄尼 Ernest Trova (1927-　　)	雕塑品

14	1968	伊弗森美術館 Everson Museum of Art	紐約州西 屋克斯市 Syracuse, New York	(Shawanage)	麻羅勃 Robert Muray	雕塑品
15	1969	克立羅傑紀念 圖書館 Cleo Rogers Memorial Coun- try Library	印第安那 州哥崙布 市 Columbus ,IN	大穹 (Big Arch)	亨利摩爾 Henry Moore (1898-1986)	雕塑品 20′×12′ 重5噸 1971年放置
16	1973	華爾街廣場 辦公大廈 88 Pine Street	紐約市 New York	紐約東西門 (QE Gate,1973)	楊英風 Yuyu Yang (1926-　)	不鏽鋼雕塑品 4m×7m× 9.5m
17	1976	華僑銀行─華廈 Overseas- Chinese Bank	新加坡 Singapore	臥像 (Recling figure,1938)	亨利摩爾 Henry Moore (1898-1986)	雕塑品 4.24m(H) ×9.45m(W)
18	1976	麻省理工學院化 工館 Chemical Engi- neering Buil- ding	麻省劍僑 Cambridge, MA	透明的水平 (Transparent Horizon ,1975)	尼璐絲 Louise Nevelson (1899-1988)	雕塑品
19	1977	達拉斯市政府 Dallas City Hall	德州 達拉斯 Dallas, TX	達拉斯 (The Dallas Piece)	亨利摩爾 Henry Moore (1898-1986)	雕塑品 16′(H) 重2.7噸
20	1977	達拉斯市政府 Dallas City Hall	德州 達拉斯 Dallas, TX	浮動雕塑 (Floating Sculpture)	潘馬塔 Marta Pan	雕塑品, 已被 搬走
21	1977	達拉斯市政府 Dallas City Hall	德州 達拉斯 Dallas, TX	無題	歐芙姬 Georgia O'Keeffe (1887-1986)	油畫
22	1978	美國國家藝廊 東廂 National Gall- ery of Art- East wing	華盛頓 Washing- ton,D.C.	調和輓歌 (Reconciliation Elegy, 1978)	馬羅勃 Robert Motherwell (1915-　)	油畫
23	1978	美國國家藝廊 東廂 National Gall- ery of Art- East wing	華盛頓 Washing- ton,D.C.	對稱的刀刃 (Knife-Edge Mirror Two Piece 1977/1978)	亨利摩爾 Henry Moore (1898-1986)	雕塑品
24	1978	美國國家藝廊 東廂 National Gall- ery of Art- East wing	華盛頓 Washington ,D.C.	無題 (Mobile,1976)	柯德爾 Alexander Calder (1889-1973)	活動雕塑
25	1978	美國國家藝廊 東廂 National Gall- ery of Art- East wing	華盛頓 Washington ,D.C.	無題 (Untited, 1978)	羅詹斯 James Rosati	雕塑品
26	1978	美國國家藝廊 東廂 National Gall- ery of Art- East wing	華盛頓 Washington ,D.C.	牆面突出的作品 (Ledge Piece,1978)	卡羅 Anthony Caro (1924-　)	雕塑品
27	1978	美國國家藝廊 東廂 National Gall- ery of Art- East wing	華盛頓 Washington ,D.C.	圓圈Ⅰ、Ⅱ、Ⅲ (Circle Ⅰ, Circle Ⅱ, Circle Ⅲ, 1962)	大衛史密斯 David Smith (1906-1965)	雕塑品

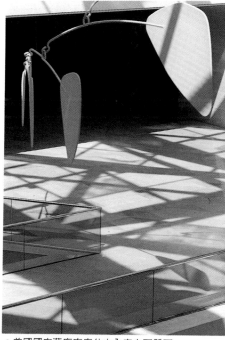

● 美國國家藝廊東廂位在內庭自天懸下
的活動雕塑。

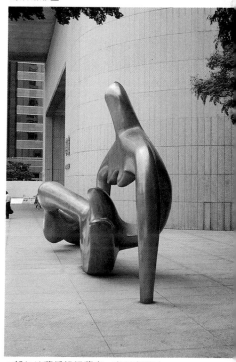

● 新加坡華僑銀行華廈,亨利摩爾的
<臥像>。

● 華府美國國家藝廊東廂，
亨利摩爾的＜對稱的刀刃＞。

● 位在香港中銀大廈的朱銘作品
＜和諧相處＞

年　代		建　築　作　品	座落都市	藝　術　作　品	藝　術　家	備　　註
28	1978	美國國家藝廊東廂 National Gallery of Art-East wing	華盛頓 Washington ，D.C.	內在追尋的巨石 （Great Rock of Inner Seeking，1975）	野口勇 Isamu Noguchi (1904-1988)	石材雕塑品
29	1978	美國國家藝廊東廂 National Gallery of Art-East wing	華盛頓 Washington ，D.C.	女人 （Woman，1977）	米羅 Joan Miro (1893-1983)	掛氈
30	1982	德州商業大廈 Texas Commerce Tower	德州 休士頓 Houston，TX	人與鳥 （Person with Bird）	米羅 Joan Miro (1893-1983)	雕塑品
31	1982	香山飯店 Fragrant Hill Hotel	北京 Beijing	無題	趙無極 Zao Wou-Ki (1921-　)	抽象水墨畫兩幅 （280×360cm）
32	1984	國際商業機器公司辦公大樓 I.B.M. Office Building	紐約州/ 琵鵲市 Purchase New York	無題		15世紀的掛氈
33	1984	麻省理工學院藝術暨媒體科技館 Wiesner Building, MIT	麻省劍橋 Cambridge ，MA	無題	柏史卡 Scott Burton (1939-1989)	座椅、樓梯扶手、欄杆
34	1984	麻省理工學院藝術暨媒體科技館 Wiesner Building, MIT	麻省劍橋 Cambridge ，MA	無題	諾蘭 Kenneth Noland (1924-　)	鋁牆面彩帶
35	1984	麻省理工學院藝術暨媒體科技館 Wiesner Building, MIT	麻省劍橋 Cambridge ，MA	無題	費理查 Richard Fleischner (1944-　)	景觀
36	1986	萊佛士城 Raffles City	新加坡 Singapore	九月 （Juin-September，1986）	趙無極 Zao Wou-Ki (1921-　)	畫作
37	1986	萊佛士城 Raffles City	新加坡 Singapore	水果 （Fruit Relief，1986）	毛登 Don Moulton	雕塑品
38	1986	萊佛士城 Raffles City	新加坡 Singapore	三個藍碟之上 （Over the Three Blue Discs）	柯德爾 Alexander Calder (1889-1973)	活動雕塑
39	1986	萊佛士城 Raffles City	新加坡 Singapore	無題	凱利 Ellsworth Kelly (1923-　)	鋁雕塑品
40	1986	萊佛士城 Raffles City	新加坡 Singapore	正午 （Noon，1986）	諾蘭 Kenneth Noland (1924-　)	油畫
41	1989	麥耶生音樂中心 Morton H. Meyerson Symphony Center	德州 達拉斯 Dallas，TX	達拉斯之精神 （Spirit of Dallas）	凱利 Ellsworth Kelly (1923-　)	四幅色板畫
42	1989	麥耶生音樂中心 Morton H. Meyerson Symphony Center	德州 達拉斯 Dallas，TX	音樂家 （Musian，1989）	齊利達 Edurado Chillida (1924-　)	高15呎，重40噸

43	1989	國際商業機器公司辦公大樓 I.B.M. Office Complex	紐約州/桑孟思市 Somers, New York	無題 (Untited，1989)	包梅 Mel Bochner	
44	1989	羅浮宮拿破崙廣場 Grand Louvre	法國巴黎 Paris, France	路易十四騎像 (Louis X IV)	貝尼尼 Gianlorenzo Bernini (1598-1680)	複製品
45	1990	創意藝人經紀中心 Creative Art-ist Agency	加州比華利山莊 Bevely Hill, CA	無題	李奇登斯坦 Roy Litchter-Stein (1923-)	普普畫
46	1990	創意藝人經紀中心 Creative Art-ist Agency	加州比華利山莊 Bevely Hill, CA	包浩斯樓梯 (Bauhaus Stairway, The Large Version)	夏普羅 Joel Shapiro (1941-)	雕塑品
47	1990	香港中國銀行 Bank of China	香港 Hong Kong	和諧相處	朱銘 Juming (1938-)	青銅雕塑品
48	1992	賽奈醫院整建 Mount Sinai Hospital Modernization	紐約市 New York	藍外套 (Blue Tallit)	柯南熹 Nancy Kozikowski	掛氈
49	1995	搖滾名人堂 Rock & Roll Fame Hall	克利夫蘭 Cleveland	U2合唱團巡迴演唱車	*	裝置

• 羅浮宮拿破崙廣場上的〈路易十四騎像〉
（ photographer / Patrice Astier，
© EPGL ）

• 費城社會嶺公寓的＜老人、少年與未來＞。

貝聿銘生平年表

1917年　‧4月26日出生在廣州，父親貝祖貽是中國的金融界鉅子。

1919年　‧父親貝祖貽出任中國銀行香港分行，舉家遷居香港。

1927年　‧全家自香港搬回上海，就讀於上海青年會中學。

1935年　‧赴美國賓州費城賓州大學攻讀建築。

1936年　‧轉學麻省理工學院攻讀建築工程，住在353 Massachusetts Ave。

1940年　‧麻省理工學院建築系畢業，在校時曾獲Alpha Rho Chi獎，美國建築師學
　　　　會獎（AIA Medal）與旅行獎學金（Traveling Fellowship）。

1941年　‧在波士頓史威工程公司的混凝土設計部門工作。

1942年　‧與陸書華結婚。

1943年　‧在國防研究委員會（National Defense Research Committee）工作。

1945年　‧在哈佛大學建築研究所深造。
　　　　‧擔任哈佛大學建築系助理教授（Assistant Professor）一職至1948年止。

1946年　‧獲哈佛大學建築碩士學位。
　　　　‧畢業後在波士頓Hugh Stubbins Architects建築師事務所工作。

1948年　‧赴紐約，擔任威奈公司（Webb & Knapp, Inc.）的建築主管，直至1955年
　　　　方離職。

1951年　‧獲哈佛大學旅行獎學金（Wheel Wright Traveling Fellowship），至希
　　　　臘、義大利、法國與英國旅行。

1955年　‧在紐約市Polo Grounds宣誓歸化為美國公民。
　　　　‧成立貝聿銘建築師事務所（I. M. Pei & Associates）。

1956年　‧擔任麻省理工學院建築教育客座委員至1959年止。

1958年　‧擔任聯邦住宅署委員（Federal Housing Authority）至1960年止。

1959年　‧位在克羅拉多州丹佛市的里高中心（Mile High Center），榮獲美國建築
　　　　學會獎（Award of Merit），這是貝氏獲得的第一個建築獎。

1960年　‧8月時與威奈公司（Webb & Knapp, Inc.）終止專屬建築師之關係。

1961年　‧榮獲美國文藝學院院士建築紀念獎（Arnoed W. Brunner Memorial
　　　　Prize in Architecure）。

1963年　‧4月時被選為美國設計院（National Academy of Design）的仲會員（As-
　　　　sociate member）。
　　　　‧榮獲美國建築師學會紐約分會榮譽獎（Medal of Honor）。
　　　　‧貝氏訪台在東海大學建築系演講「現代建築之動向」。
　　　　‧德州休士頓萊斯大學（Rice University）創校五十週年紀念，推崇他在住
　　　　宅設計方面之貢獻，貝氏被推選為「民眾建築師」（People's Archi-
　　　　tect）。

1964年　‧榮任美國建築師學會院士（FAIA）。

- ‧一月貝氏訪台。
- ‧3月6日至3月28日，路州大學（University of Louisville）舉辦貝聿銘作品展，展出作品十四件。
- ‧擔任美國建築師學會年度建築獎評審委員。

1966年
- ‧事務所改組爲I. M. Pei & Partners，合夥的建築師爲雷納德（Eason H. Leonard）與柯柏（Henry N. Cobb）等。
- ‧擔任全美人文委員會委員，至1970年卸任。

1967年
- ‧膺任美國藝術與科學學院院士（American Academy of Arts and Sciences）。
- ‧擔任紐約市都市設計委員一職至1972年止。

1968年
- ‧7月9日中華民國建築學會台北市建築師公會，台灣省建築師公會，台北市建築藝術學會，共同在國賓飯店舉行茶會，歡迎貝氏來台。
- ‧貝氏於11月13日至11月16日之間回台，爲日本萬國博覽會中國館，與中國館設計小組共同呈現設計成果。
- ‧貝聿銘建築師事務所獲得本年度美國建築師學會最佳事務所獎（Architectural Firm Award）。

1970年
- ‧香港中文大學授予榮譽法學博士（Doctor of Laws Honorary Degree）。
- ‧賓州大學頒予榮譽博士。
 獲波士頓國際學院金門獎（Golden Door Award）。
- ‧擔任美國建築師學會年度建築獎評審委員。

1972年
- ‧紐約貝斯大學（Pace University）授予榮譽博士學位。

1973年
- ‧榮獲紐約都市俱樂部（City Club of New York）的紐約獎。

1974年
- ‧4月與美國建築師學會，一行十五人訪問大陸，這是貝氏離開中國39年後，第一次回大陸。

1976年
- ‧日本《A＋U》雜誌1月號刊行貝聿銘作品特集。
- ‧榮獲傑佛遜建築獎（The Thomas Jefferson Memorial Medal for Architecture），同時在維吉尼亞大學建築學院舉行小型建築展。

1978年
- ‧榮任美國藝術與文學學院（American Academy and Institute of Arts and Letters）院長，這是有史以來第一位建築師擔任此職，任期兩年。
- ‧獲Rensselaer Polytechnic Institute榮譽藝術博士學位。

1978年
- ‧榮獲美國室內設計協會Elsie de Wolfe 獎。
- ‧12月23日在北京清華大學建築工程系演講，這是貝氏離開中國43年後，第三次回中國。

1979年
- ‧榮獲美國建築師學會最高榮譽的金獎（Golden Medal）。
- ‧1月4日～2月6日在華府Adams Daridson Galleries舉辦國家藝廊東廂建築圖展。
- ‧膺任羅德島（Rhode Island）設計學院院士（President's Fellow）。

1981年
- ‧擔任美國藝術委員會會員（National Council on th Arts）至1984年止。
- ‧榮獲美國國家藝術俱樂部榮譽金獎（Gold Medal of Honor）。
- ‧紐約市府頒予文化藝術獎章。
- ‧榮獲全美專業會社金質章（National Professional Fraternity）。
- ‧貝氏建築師事務所榮獲布蘭戴大學藝術獎（Brandeis University Creative Arts Award for Architecture）。
- ‧獲法國建築學院獎章（La Grande Medaille d'Or, l'Academie d'Archi-

tecture）

| 1982年 | ・全美58位建築系院主管票選貝聿銘爲最佳建築師。 |
| | ・日本《Space Design》雜誌6月號刊行貝聿銘專輯。 |

1983年　・榮獲建築界至高無上的第五屆普利茲建築獎。（The Pritzker Archite-ture Prize）。

| 1985年 | ・當選法國學院海外院士。 |
| | ・貝氏建築師事務所榮獲芝加哥建築獎。 |

| 1986年 | ・7月4日獲美國自由獎章（Medal of Liberty）及 擔任波士頓美術館顧問。 |
| | ・獲法國文藝獎章（Commandeur L'Order des Arts et des Letters）。 |

1988年
・《Esquire》中文版於秋季在香港發行，創刊號封面人物是貝聿銘。
・美國《前衛建築》雜誌讀者調查，貝氏被公認是最有影響力的建築師。
・第一本貝聿銘作品專書，由法國Hazan出版社發行全書以法文印行。
・獲美國藝術獎章（National Medal of Art）。
・獲法國榮譽獎（Chevalier de La Legion d'Honneur）。

1989年
・6月22日《紐約時報》刊出貝氏針對「天安門事件」所撰〈China won't ever be the same〉一文。
・9月8日至11月29日，達拉斯美術館爲誌慶麥耶生音樂中心啓用，特舉辦小型貝氏作品展。
・9月1日貝氏建築師事務所改組爲Pei Cobb Freed & Partners Architects, 簡稱PCF。
・10月27日榮獲日本藝術協會（Japan Art Association）的帝賞獎（Praemium Imperial）。

1990年
・1月關閉在達拉斯的分事務所。
・魏卡特（Carter Wiseman）所著的I. M. Pei－A Profile in American Architecture一書問世，此爲第一本有關貝氏的英文專書。
・5月5日貝聿銘與李政道、馬友友等華裔美人在紐約成立「百人委員會」（Committee of 100），爲華裔爭取權益。
・香港大學授予榮譽博士學位。
・加州大學洛杉磯分校（UCLA）頒予金獎（Gold Medal）。
・獲美國政府自由獎章（Medal of Freedom）。

| 1991年 | ・1月1日貝聿銘宣布退休，PCF由柯柏（Henry N. Cobb）與新生代主掌。 |
| | ・可伯特基金會（Colbert Foundation）頒予優秀首獎 。 |

1993年　・11月28日法國總統密特朗在羅浮宮開館兩百週年紀念會上，頒予「榮譽軍團司令勳章」（Officer de La Legion d'Honneur）。

1994年　・3月與「百人會」團員一行二十人，訪問中國大陸。

1995年
・Aileen Reid所著《I. M. Pei》由紐約Crescent Books出版。
・黃健敏著《貝聿銘的世界》，台北藝術家出版社出版。
・Michael Cannell著《I. M. Pei-Mandarin of Modernism》由紐約Carol Southern Books出版。

1996年
・蕭美惠譯《I. M. Pei-Mandarin of Modernism》，中文版《貝聿銘現代主義的泰斗》。
・獲中華人民共和國國際科學技術合作獎。
・受聘爲蘇州城市建設高級顧問。

2000年　・Gero von Boehm著《Conversations with I.M.Pei》，由德國Prestel Verlag出版

貝聿銘建築作品年表

〔 ●本作品年表按貝聿銘建築師事務所(I.M.Pei Partners)之簡介，參考
日本《SPACE DESIGN》雜誌1982年6月號貝氏特集與魏卡特(Carter
Wiseman)的I.M.Pei-A Profile in American Architecture 書中 資料彙輯
而成，貝氏1990年退而不休的作品則依Pei Cobb Freed & Partners的簡
介加以補充。每一件作品循著年代、作品名稱、坐落地點、業主、建築
面積與造價依次排列，部分作品因為資料不全，不得已而難以完整。每
一件作品的得獎記錄與已遭變易之狀況悉列在右欄，方便讀者對貝氏建
築作品有更進一步的認識。
有些被國人普遍認為是貝氏設計的作品，如1970年日本大阪萬國博覽會
的中國館；台中東海大學校園規劃，皆未收錄在其事務所之簡介內，所
以本建築作品年表未列出，而非遺漏，這點在此特別說明。〕

作品16

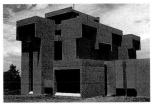
作品18

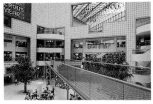
作品44

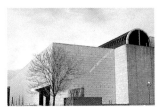
作品46

貝聿銘 建築作品年表	**Architectural Works by I.M.Pei**	**AWARDS** 作品獲獎記錄

1.　1950～51
・威奈公司辦公室　　Webb & Knapp Office
・紐約州／紐約市　　New York, New York
・威奈公司　　Webb & Knapp, Limted
・43,322 平方英尺　　43,322 sq.ft
・500,000美元　　$500,000

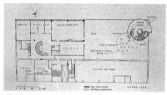
作品1

2.　1950～52
・海灣石油公司辦公樓　　Gulf Oil Building
・喬治亞州／亞特蘭大市　　Atlanta, Georgia
・海灣石油公司　　Gulf Oil Company
・50,000 平方英尺　　50,000 sq.ft
・480,000 美元　　$480,000

3.　1951～57
・富蘭克林銀行　　Franklin National Bank
・紐約州／花園市　　Garden City, New York
・富蘭克林銀行　　Franklin National Bank
・171,000 平方英尺　　171,000 sq.ft
・9,000,000美元　　$9,000,000

已遭改建,現爲
European American Bank

4.　1951～56
・羅斯福田購物中心　　Roosevelt Field Shopping Center
・紐約州／花園市　　Garden City, New York
・威奈公司　　Webb & Knapp, Inc. and
・羅斯福田地產公司　　Roosevelt Field Inc.
・1,150,000 平方英尺　　1,150,000 sq.ft
・24,000,000 美元　　$24,000,000

已遭改建

作品4

5.　1951～52
・貝氏別墅　　Pei Residence
・紐約州／凱統市　　Katonah,New York
・貝聿銘　　I.M. Pei
・1,152 平方英尺　　1,152 sq.ft

按SPACE DESIGN雜誌1982年6
月號，此別墅建於1963年，魏卡
特所著之書將此作品年列於
1951～52年，今暫從後者。

6. 1952～56
- 美國國家銀行
- 里高中心
- 克羅拉多州／丹佛市
- 威奈公司
- 489,900 平方英尺
- 10,800,000 美元

United States National Bank of
Denver, Mile High Center
Denver, Colorado
Webb & Knapp, Inc.
489,900 sq.ft
$10,800,000

1985 戶外空間已遭加蓋改建
1959 American Institute of
Architects Award of Merit

7. 1953～61
- 鎮心廣場住宅社區
- 華府
- 威奈公司
- 548,500 平方英尺
- 6,700,000 美元

Town Center Plaza
Washington,D.C.
Webb & Knapp, Inc.
548,500 sq.ft
$6,700,000

1963 FHA First Honor Award of
Residential Design

8. 1954～63
- 路思義教堂（魯斯教堂）
- 台灣省／台中市
- 基督教亞洲
 高等教育聯合董事會
- 5,140 平方英尺
- 100,000 美元

Luce Memorial Chapel
Taichung,Taiwan
United Board for Christian
Higher Education in Asia
5,140 sq.ft
$100,000

作品8

9. 1956～61
- 大學園公寓
- 伊利諾州／芝加哥
- 威奈公司
- 548,650 平方英尺
- 14,000,000 美元

University Gardens
Chicago, Illinois.
Webb & Knapps, Inc.
548,650 sq.ft
$14,000,000

1964 URA Honor Award for
Urban Renewal Design

10. 1957～64
- 社會嶺住宅社區
- 麻省／費城

- 威奈公司
- 1,044,250 平方英尺
- 13,750,000 美元

Society Hill
Philadelphia, Pennsylvania

Webb & Knapp,Inc.
1,044,250 sq.ft
$13,750,000

1961 "Progress Architecture"
8th Annual Design Award
1964 URA Honor Award for
Urban Renewal Design
1965 American Institute of
Architects Honor Award
1966 HUD Award for Design
Excellence

11. 1957～63
- 基輔灣公寓大樓
- 紐約州／紐約市
- 威奈公司
- 1,216,290 平方英尺
- 17,000,000 美元

Kips Bay Plaza
New York,New York
Webb & Knapp,Inc.
1,216,290 sq.ft
$17,000,000

1964 FHA Honor Award for
Residential Design
1964 URA Honor Award for
Urban Renewal Design
1965 City Club of New York—
Albert S.Bard Award

12.　1958～64

・華盛頓廣場公寓第一期　　　　Washington Plaza Apartment I.　　　　1964 FHA Special Citation for
・賓州／匹茲堡　　　　　　　　Pittsburg, Pennsylvania　　　　　　　　　Residential Design
・威奈公司　　　　　　　　　　Webb & Knappp,Inc.
・537,360 平方英尺　　　　　　537,360 sq.ft
・7,400,000美元　　　　　　　　$7,400,000

13.　1959～64

・麻省理工學院　　　　　　　　Cecil & Ida Green　　　　　　　　　　　1965 Boston Society of Archi-
　地球科學館　　　　　　　　　Earth Science Building,MIT　　　　　　　　　tects Harleston Parker
・麻省／劍橋　　　　　　　　　Cambridge, Massachusetts　　　　　　　　　Medal
・麻省理工學院　　　　　　　　Massachusetts Institute of Technology　1969 American Society of
・130,493 平方英尺　　　　　　130,493 sq.ft　　　　　　　　　　　　　　　　Landscape Architects―
・4,230,000 美元　　　　　　　　$4,230,000　　　　　　　　　　　　　　　　Merit Award

14.　1960～69

・美國大使館　　　　　　　　　Chancellery for United　　　　　　　作品15
　　　　　　　　　　　　　　　States Embassy
・烏拉圭　　　　　　　　　　　Montevideo, Uruguary
・美國政府　　　　　　　　　　U.S.Department. of State
・85,000 平方英尺　　　　　　　85,000 sq.ft
・2,400,000 美元　　　　　　　　$2,400,000

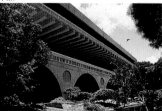

15.　1961～66

・東西文化中心　　　　　　　　East―West Center　　　　　　　　　1963 American Institute of
・夏威夷／孟納　　　　　　　　Manoa, Hawaii　　　　　　　　　　　　　Architects Honor Award
・夏威夷大學　　　　　　　　　University of Hawaii
・225,500 平方英尺　　　　　　225,500 sq.ft
・6,500,000 美元　　　　　　　　$6,500,000

16.　1961～66

・大學廣場公寓　　　　　　　　University Plaza　　　　　　　　　　1966 Concrete Industry Board
・紐約州／紐約市　　　　　　　New York, New York　　　　　　　　　　　Award
・紐約州立宿舍局　　　　　　　New York State Dormitory　　　　　　1967 City Club of New York―
　暨華盛頓廣場　　　　　　　　Authority and Washington Square　　　　Albert S. Board Award
　東南公寓公司　　　　　　　　Southeast Apartment,Inc.　　　　　　1967 American Institute of
・705,000 平方英尺　　　　　　705,000 sq.ft　　　　　　　　　　　　　　　Architects Honor Award
・11,300,000 美元　　　　　　　$11,300,000

17.　1961～64

・西拉克斯大學　　　　　　　　Newhouse Communication Center　　　1965 American Institute of
　新屋傳播中心　　　　　　　　Syracuse University　　　　　　　　　　　Architects Honor Award
・紐約州／西拉克斯市　　　　　Syracuse, New York　　　　　　　　　1966 Prestressed Concrete
・西拉克斯大學　　　　　　　　Syracuse University Award　　　　　　　　Institute
・71,100 平方英尺　　　　　　　71,100 sq.ft
・3,375,000 美元　　　　　　　　$3,375,000

18. 1961～67

·全國 大氣研究中心	National Center for Atmospheric Research	1967 "Industrial Research" —Laboratory of the year
·科羅拉多州／圓石市	Boulder, Colorado	
·大氣研究大學聯合會	University Corporation for Atmospheric Research	
·193,140 平方英尺	193,140 sq.ft	
·5,500,000 美元	$5,500.000	

19. 1961～68

·伊弗森美術館	Everson Museum of Art	1969 American Institute of Architects Honor Award
·紐約州／西拉克斯市	Syracuse, New York	1969 New York State Award
·伊弗森美術館	Everson Museum of Art	
·58,800 平方英尺	58,800 sq.ft	
·3,500,000 美元	$3,500,000	

20. 1961～70

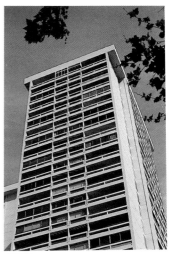
作品20

·布希尼廣場公寓	Bushnell Plaza
·康州／哈德福市	Hartford, Connecticut
·布希尼廣場開發投資公司	Bushnell Plaza Development Co.
·287,000 平方英尺	287,000 sq.ft
·8,000,000 美元	$8,000,000

21. 1961～65

·世紀市公寓	Century City Apartment	1967 American Institute of Architects Southern California Chapter and the City of Los Angeles Grand Prix Award
·加州／洛杉磯	Los Angeles, California	
·美國鋁業都市更新發展公司	Alcoa Urban Renewal Development Co.	
·842,398 平方英尺	842,398 sq.ft	
·14,000,000 美元	$14,000,000	

22. 1962～72

·聯邦航空管制塔	Federal Aviation Administration Air Traffic Control
·馬利蘭州／春營	Towers (total 50 towers) Camp Spring, Maryland.
阿拉斯加州／安哥拉治	Anchorage, Alaska.
密蘇理州／聖路易市	St.Louis, Missouri.El Paso, Texas.
德州／艾帕市,休市頓市	Houston, Texas. Chicago, Illinois.
伊利諾州／芝加哥等	
五十處	
·3,500 － 17,000 平方英尺	3,500 － 17,000 sq.ft
·每處600,000－1,600,000 美元	$600,000 － 1,600,000 per tower

作品21

151

23. 1962～70
　・甘乃迪國際機場
　　國家航空公司航站
　・紐約州／長島市
　・國家航空公司
　・352,330 平方英尺
　・35,000,000 美元

National Airlines Terminal
JKF International Airport,
Long Island, New York
National Airlines, Inc.
352,330 sq.ft
$35,000,000

現已成為TWA航空公司在甘乃迪
國際機場的航空站之一
1970 Concrete Industry Board
　　　Award
1972 City Club of New York—
　　　Albert.S.Board Award

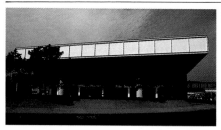

作品23

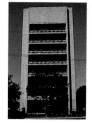

作品24

24. 1963～67
　・霍夫曼館
　　商務行政研究所
　・加州／洛杉磯
　・南加州大學
　・81,500 平方英尺
　・2,600,000 美元

Hoffman Hall,
Graduate School of Business
Administration
Los Angeles, California
University of Southern California
81,500 sq.ft
$2,600,000

1967 American Institute of
　　　Architects Honor Award

25. 1963～70
　・美國人壽保險公司大廈

　・德拉瓦州／威明頓市
　・美國國際不動產公司

　・210,500 平方英尺
　・6,800,000 美元

American Life Insurance Company
Building
Wilmington, Delaware
American International Realty
Corporation
210,500 sq.ft
$6,800,000

現已改名為Wilmington Tower
1971 Prestressed Concrete
　　　Institute Award

26. 1963～69
　・郡立克立羅傑紀念圖書館
　・印第安那州／哥倫布市
　・巴托羅繆郡圖書館委員會
　・52,500 平方英尺
　・2,180,000 美元

Cleo Rogers Memorial County Library
Columbus,Indiana
Bartholomew County Library Board
52,500 sq.ft
$2,180,000

27. 1963～67
　・新學院宿舍／學生活動
　　中心與教學中心
　・佛羅里達州／塞拉叟塔市
　・新學院公司
　・98,295 平方英尺
　・3,000,000 美元

New College—Dormitories,Student
Union & Academic Center
Sarasota, Florida
New College Inc.
98,295 sq.ft
$3,000,000

28. 1964～70
·麻省理工學院　　　Camille Edouard Dreyfus　　　　　　　1980 Boston Society of Archi-
化學館　　　　　　Chemistry Building, MIT　　　　　　　　　 tects-Harleston　Parker
·麻省／劍橋　　　　Cambridge, Massachusetts　　　　　　　　Medel
·麻省理工學院　　　Massachusetts Institute of Technology
·137,700 平方英尺　137,700 sq.ft
·6,000,000 美元　　$6,000,000

29. 1964～79
·甘乃迪紀念圖書館　John F. Kennedy Library　　　　　　　　1980 Prestressed Concrete
·麻省／波士頓　　　Boston, Massachusetts　　　　　　　　　　 Institute Award
·甘乃迪紀念圖書館公司　John F. Kennedy Library, Inc.　　　 1986 Adaptive Environment
·113,000 平方英尺　113,000 sq.ft　　　　　　　　　　　　　　　 Center
·13,000,000 美元　　$13,000,000　　　　　　　　　　　　　　　　 The Best of Accesssible
　　　　　　　　　　　　　　　　　　　　　　　　　　　　　　　　 Boston Commendation
　　　　　　　　　　　　　　　　　　　　　　　　　　　　　　　　 Award

30. 1965～69
·單褅舍　　　　　　Tandy House
·德州／福和市　　　Fort Worth, Texas
·18,750 平方英尺　 18,750 sq.ft

作品29

31. 1965～70
·拍立得辦公室與工廠　Polaroid Office and Manufacturing　　1969 American Society of
　　　　　　　　　　Complex　　　　　　　　　　　　　　　　 Landscape Architects—
·麻省／瓦爾珊市　　Waltham, Massachusetts.　　　　　　　　　 Merit Award
·拍立得公司　　　　The Polaroid Corporation　　　　　　　　1969 "Modern Manufacturing"
·365,000 平方英尺　365,000 sq.ft　　　　　　　　　　　　　　　 —Top Ten Plants of the
·12,000,000 美元　　$12,000,000　　　　　　　　　　　　　　　　 Year

32. 1966～68
·狄莫伊藝術中心增建　Des Moines Art Center Addition　　　　1969 American Institute of
·愛我華州／狄莫伊市　Des Moines, Iowa　　　　　　　　　　　　 Architects Honor Award
·艾德孟森藝術基金會　Edmundson Art Foundation,Inc.
·24,971 平方英尺　　24,971 sq.ft
·1,300,000 美元　　 $1,300,000

33. 1966～77
·達拉斯市政廳　　　Dallas Municipal Administration Center　1979 American Consulting
·德州／達拉斯　　　Dallas, Texas　　　　　　　　　　　　　　 Engineers Council—
·達拉斯市政府　　　City of Dallas　　　　　　　　　　　　　　 Excellence Award
·771,104 平方英尺　771,104 sq.ft
·43,000,000 美元　　$43,000,000

34.　1966～68
- 大氣研究中心福勒遜曼館　Fleishman Building, NCAR
- 克羅拉多州╱圓石市　Boulder, Colorado.
- 大氣研究大學聯合會　University Corporation for Atmospheric Research
- 4,318 平方英尺　4,318sq.ft
- 210,000美元　$210,000

35.　1967～73
- 加拿大皇家商業銀行暨商業苑　Canadian Imperial Bank of Commerce╱Commerce Court
- 加拿大╱多侖多市　Toronto,Ontario, Canada
- 加拿大皇家商業銀行　Canadian Imperial Bank of Commerce
- 2,475,125 平方英尺　2,475,125 sq.ft
- 135,634,000美元　$135,,634,000

1973 American Iron and Steel Institute—Design in Steel Award
1973 New York Association of Consulting Engineers-First Prize for Unique Structural Design

36.　1968～73
- 姜森美術館　Herbert F.Johnson Museum of Art
- 紐約州╱綺色佳　Ithaca, New York
- 康乃爾大學　Cornell University
- 55,000 平方英尺　55,000 sq.ft
- 4,800,000 美元　$4,800,000

1974 American Concrete Institue Central New York Chapter—Grand Award
1975 American Institute of Architects Honor Award

37.　1968～73
- 松樹街88號大廈　88 Pine Street
- 紐約州╱紐約市　New York, New York
- 東方海外公司　Orient Overseas Associates
- 571,000 平方英尺　571,000 sq.ft
- 17,000,000 美元　$17,000,000

現改名爲　Wall Street Plaza
1974 R.S.Reynolds Memorial Award
1975 American Institute of Architects Honor Award
1980 Concrete Industry Board, Incorporated-Award of Merit(Fountain)

作品37

作品38之1

38.　1968～78
- 美國國家藝廊東廂　National Gallery of Art — East Building
- 華府　Washington, D.C.
- 國家藝廊董事會　Trustees of the National Gallery of Art
- 590,000 平方英尺　590,000 sq.ft
- 92,000,000 美元　$92,000,000

1979 Building Stone Institute—Annual Tucker Award
1981 American Institute of Architects Honor Award
1986 American Institute of Architects College of Fellows-One of America's Ten Best Buildings

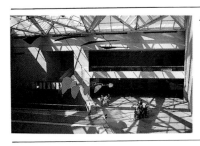
作品38之2

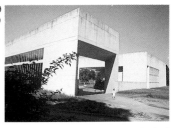
作品39
(攝影／李瑞鈺)

39. 1968～72
- 梅侖藝術中心
 嘉特羅斯瑪莉學校
- 康州／威靈福特市
- 嘉特羅斯瑪莉學校
- 67,000 平方英尺
- 4,700,000 美元

Paul Mellon Center for the Art
Choate Rosemary Hall School
Wallingford, Connecticut
Choate School
67,000 sq.ft
$4,700,000

1973 New York Association of
Consulting Engineers—
First Prize for Structure
in Building
1974 American Institute of
Architects Honor Award

40. 1969
- 貝斯大街廓更新案
- 紐約州／布魯克林市
- 貝斯發展服務公司暨
 貝斯重建公司

- 13個街廓
- 400,000 美元

Bedford,Stuyvesant Superblock
Brooklyn ,New York
Bedford.Stuyvesant Development and
Service Corporation and Bedford
Stuyvesant Restoration Corporation
13 City Blocks
$400,000

1969 American Society of
Landscape Architects
1975 Realty Foundation of New
York—Award for Out-
standing Community
Service

41. 1970～76
- 華僑銀行－ 華廈

- 新加坡
- 華僑銀行

- 929,000 平方英尺
- 36,000,000 美元

Oversea — Chinese Banking Corporation
Center
Singapore
Oversea—Chinese Banking Corporation,
Limited
929,000 sq.ft
$36,000,000

作品41

42. 1971～73
- 洛氏學生宿舍
- 紐澤西州／普林斯頓
- 普林斯頓大學
- 66,500 平方英尺
- 3,000,000 美元

Laura Spelman Rockefeller Hall
Princeton, New Jersey
Princeton University
66,500 sq.ft
$3,000,000

1974 Prestressed Concrete
Institute Award
1977 American Institute of
Architects Honor Award

43. 1972～76
- 麻省理工學院化工館

- 麻省／劍橋
- 麻省理工學院
- 131,000 平方英尺
- 9,500,000 美元

Ralph Landau Chemical
Engineering Building
Cambridge, Massachusetts.
Massachusetts Institute of Technology
131,000 sq.ft
$9,500,000

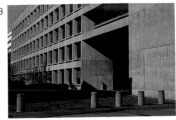
作品43

44.　1973～86
・萊佛士城　　　　　　　　　Raffles City
・新加坡　　　　　　　　　　Singapore
・萊佛市地產有限公司　　　　Raffles City PTE Limited
・4,207,700 平方英尺　　　　4,207,700 sq.ft
・385,000,000 美元　　　　　$385,000,000

作品44

45.　1974～82
・藝術學院暨美術館　　　　　Fine Arts Academic and Museum
　　　　　　　　　　　　　Building
・印第安那州／布魯明頓市　　Bloomington, Indiana
・印第安那大學基金會　　　　Indiana University Foundation
・105,000 平方英尺　　　　　105,000 sq.ft
・10,500,000 美元　　　　　　$10,500,000

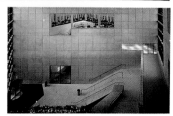
作品45

46.　1977～86
・藝術館西廂與整建　　　　　Museum of Fine Arts－West Wing &　1986 Adaptive Environment
　　　　　　　　　　　　　Renovation　　　　　　　　　　　　　Center The Best of
・麻省／波士頓市　　　　　　Boston, Massachusetts　　　　　　　Accessible Boston
・波士頓市美術館　　　　　　Museum of Fine Arts　　　　　　　　Commendation Award
・366,700 平方英尺　　　　　366,700 sq.ft
・33,500,000 美元　　　　　　$33,500,000

47.　1977～81
・艾克那公司總部　　　　　　Akrona Corporate Headquarters
・北卡羅來那州／　　　　　　Asheville, North Carrolina
　愛斯佛兒市
・艾克那企業公司　　　　　　Akrona Incorporated
・140,400 平方英尺　　　　　140,400 sq.ft
・9,000,000 美元　　　　　　$9,000,000

48.　1977～82
・新寧廣場大樓　　　　　　　Sunning Plaza
・香港／荃灣　　　　　　　　Hong Kong
・聯合產業公司　　　　　　　Associated Properties
・457,000 平方英尺　　　　　457,000 sq.ft
・25,000,000 美元　　　　　　$25,000,000

作品48

49.　1977～84
・國際商業機器公司　　　　　I.B.M. Office Building　　　　　　　1986 American Institute of
　辦公大樓　　　　　　　　　　　　　　　　　　　　　　　　　Architects Honor Award
・紐約州／琵鵲市　　　　　　Purchase, New York　　　　　　　　1986 Concrete Industry Board-
・國際商業機器公司　　　　　International Business Machines　　　Annual Award
　　　　　　　　　　　　　Corporation　　　　　　　　　　　1988 Building Stone Institute－
・764,239 平方英尺　　　　　764,239 sq.ft　　　　　　　　　　　　Annual Tucker Award
・60,000,000美元　　　　　　60,000,000美元

50.　1978～82

・德州商業大樓／
　聯合能源廣場
・德州／休市頓
・漢斯集團
　德州商業銀行／
　聯合能源行庫
・2,054,600 平方英尺
・116,000,000 美元

Texas Commerce Tower In United
Energy Plaza
Houston, Texas
Gerald D.Hines Interests／
Texas Commerce Bank／
United Energy Resources
2,054,600 sq.ft
$116,000,000

1981　Reliance　Development
Company—First　Annual
Award for Distinguished
Architecture

作品50

51.　1978～82

・德州商業中心
・德州／休士頓
・漢斯集團
・1,200,000 平方英尺
・38,000,000 美元

Texas Commerce Center
Houston, Texas
Gerald D.Hines Interests
1,200,000 sq.ft
$38,000,000

1983 The Federal APD Award
for Excellence in Parking
Area Design

52.　1978～84

・麻省理工學院
　藝術與媒體科技館
・麻省／劍橋
・麻省理工學院
・111,429 平方英尺
・13,100,000 美元

Wiesner Building , MIT Arts & Media
Technology Facilities.
Cambridge, Massachusetts
Massachusetts Institute of Technology
111,429 sq.ft
$13,100,000

作品52

53.　1979～82

・香山飯店
・中國／北京
・第一服務局
・396,791 平方英尺
・25,000,000 美元

Fragrant Hill Hotel
Beijing, China
First Service Bureau
396,791 sq.ft
$25,000,000

1984 American Institute of
Architects Honor Award

54.　1979～86

・賈維茲會議展覽中心
・紐約州／紐約市
・紐約州會議中心開發公司

・1,840,990 平方英尺
・310,000,000 美元

Jacob K. Javits Convention Center
New York, New York
Convention Center Development Cor-
poration Subsidary of New York State
1,840,990 sq.ft
$310,000,000

1987 New York Association of
Consulting Engineers
Engineering　Excellence
Competition
First　Prize,　Structural—
Buildings Category
1988 Concrete Industry Board—
Annual Award

55. 1980～86
・世界貿易中心　　　　　　　World Trade Center
・佛羅里達州／邁阿密市　　　Miami, Florida
・邁阿密市府中央儲貸銀行　　City of Miami and Centrust Saving Bank
・1,161,500 平方英尺　　　　1,161,500 sq.ft
・700,000,000 美元　　　　　$700,000,000

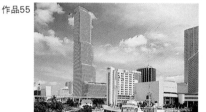
作品55

56. 1981～90
・蓋特威大廈　　　　　　　　Gateway Tower
・新加坡　　　　　　　　　　Singapore
・蓋特威地產有限公司　　　　Gateway Land Privated Limited
・1,479,000 平方英尺　　　　1,479,000 sq.ft
・110,000,000 美元　　　　　$110,000,000

57. 1981～89
・麥耶生交響樂中心　　　　　Morton H.Meyerson Symphony Center
・德州／達拉斯　　　　　　　Dallas, Texas
・達拉斯交響樂協會暨　　　　Dallas Symphony Association,
　達拉斯市府　　　　　　　　Incoporated and City of Dallas
・485,000 平方英尺　　　　　485,000 sq.ft
・78,000,000 美元　　　　　　$78,000,000

1990 The City of Dallas—Dallas
　　　Urban Design Award
1990 Associated Builders &
　　　Contractors of Texas—
　　　Commendation for Ex-
　　　cellence in Construction
1991 American Institute of
　　　Architects Honor Award
1991 Concrete Industry Board—
　　　Award of Merit for Out of
　　　Area Project
1991 National Commercial
　　　Builders Council—Award
　　　of Excellence

作品57之1

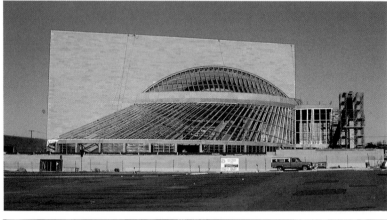

作品57之2

58. 1982～1990
・中銀大廈　　　　　　　　　Bank of China
・香港／中環　　　　　　　　Central, Hong Kong
・香港中國銀行　　　　　　　Bank of China／Hong Kong
・1,430,465 平方英尺　　　　1,430,465 sq.ft
・128,000,000 美元　　　　　$128,000,000

1989 Structural Engineers As-
　　　sociation of Illinois—Best
　　　Structure Award
1989 American Consulting En-
　　　gineering Council—
　　　Grand Award
1989 New York Association of

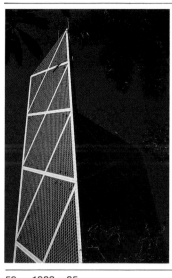

作品58

Consulting Engineers—
Award for Engineering
Excellence
1990 l'Association des Ingeni-
eurs, Conseils du Cana-
da—Prix d'Excellence
1991 R.S.Reynolds Memorial
Award
1992 Internazionale Marmi e
Machine Carrara, S.P.A.
—Marble Architectural
Awad,East Asia

59. 1982～85
・國際商業機器公司
　入口大廳
・紐約州／阿孟科市
・國際商業機器公司

・9,800 平方英尺
・6,260,000美元

I.B.M. Entrance Pavilion

Armonk, New York
International Business Machines
Corporation
9,800 sq.ft
$6,260,000

60. 1983～89
・國際商業機器公司
　辦公大廈
・紐約州／桑孟思市
・國際商業機器公司

・1,174,468平方英尺
・157,000,000美元

I.B.M. Office Complex

Somers, New York
International Business Machines
Corporation
1,174,468 sq.ft
$157,000,000

61. 1983～92
・賽奈醫院整建
・紐約州／紐約市
・賽奈醫學中心
・909,000 平方英尺
・220,000,000 美元

Mount Sinai Hospital Modernization
New York, New York
The Mount Sinai Medical Center
909,000 sq.ft
$220,000,000

585 床教學醫院
1990 Associated Landscape
Contractors of America—
Environmental Improve-
ment Grand Award
1993 New York Association of
Consulting Engineers—
Certificate of Engineering
Excellence

作品61之1

作品61之2

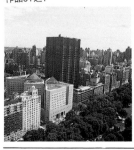
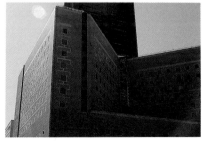

62. 1983～89
- 羅浮宮整建第一期
 拿破崙廣場
- 法國╱巴黎
- 羅浮宮展覽局
- 669,490 平方英尺
- 100,000,000 美元

Grand Louvre〔phase I〕Cour Naopleon

Paris, France
'Etablissement Public du Grand Louvre
669,490 sq.ft
$100,000,000

1988 Le Syndicat de la Construction Metallique de France
1989 European Convention for Constructional Steelwork Design Award
1989 L'Association des Ingenieurs—Conseils du Canada Prix d'Excellence
1989 Prix Special Grands Projects Parisiens, Le Moniteur L'Equerre d'Argent

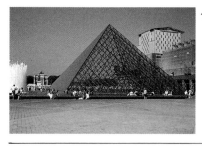
作品62

63. 1985～89
- 嘉特羅斯瑪莉學校科學中心
- 康州╱威靈福特市
- 嘉特羅斯瑪莉學校
- 43,000 平方英尺
- 8,000,000 美元

Choate Rosemary Hall Science Center
Wallingford,Connecticut
Choate Rosemary Hall School
43,000 sq.ft
$ 8,000,000

作品63

64. 1986～89
- 創意藝人經紀中心
- 加州╱比華利山莊
- 創意藝人經紀公司
- 75,000 平方英尺
- 12,500,000 美元

Creative Artist Agency Center
Beverly Hills, California
Creative Artist Agency
75,000 sq.ft
$12,500,000

1990 Building Stone Institute —Annual Tucker Award
1990 City of Beverly Hills—Architectural Design Award
1991 Internazionale Marmie Machine Carrara with the American Institute of Architects-Marble Arch itecture Award USA

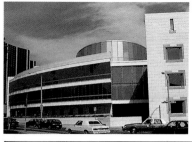
作品64

65. 1988～1990
- 新之鐘塔
- 日本╱滋賀縣
- 神慈秀明會
- 215英尺高

Shinji Shumei Kai Bell Tower
Shiga, Japan
215 ft high

66. 1988～1992
· 四季大飯店　　　　　　The Four Seasons Hotel　　　　　設計時原名　麗晶大飯店
· 紐約州／紐約市　　　　New York, New York　　　　　　　（Regent Hotel）
· 第57－57公司　　　　　57－57th Associates　　　　　　　1993 Concrete Industry Board-
· 532,227平方英尺　　　　532,227 sq.ft　　　　　　　　　　 Award of Merit
· 140,000,000美元　　　　$140,000,000　　　　　　　　　　1993 East Side Association－
　　　　　　　　　　　　　　　　　　　　　　　　　　　　　　　Annual Award

67. 1989 ～1992
· 開放醫院　　　　　　　Kirklint Clinic
· 阿拉巴馬州立大學　　　University of Albama
· 健康服務基金會　　　　Health Service Foundation
· 阿拉巴馬州／伯明漢市　Birmingham, Alabama
· 400,000 平方英尺　　　400,000 sq.ft

68. 1989 ～ 1993
· 羅浮宮整建第二期　　　Grand　Louvre(phase　II)Richelieu　Wing
　黎榭里殿　　　　　　　Reconstrction
· 法國／巴黎　　　　　　Paris, France
· 羅浮宮展覽局　　　　　'Etablissement Public du Grand Louvre
· 535,000 平方英尺　　　535,000 sq.ft
· 108,000,000 美元　　　$108,000,000

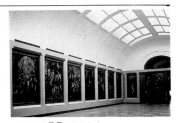

作品68(ⒸR.M.N）

69. 1987 ～1995
· 搖滾樂名人堂　　　　　Rock n' Roll Museum and Hall of Fame
· 俄亥俄州／克利夫蘭市　Cleverland, Ohio
· 130,000 平方英尺　　　130,000 sq.ft

70. 1989 ～ 1999
· 巴克老年研究中心第一期　Bucks　Center　for　Research　in　Aging－
　　　　　　　　　　　　　phase I
· 加州／馬林郡　　　　　Marin County, California
· 巴克中心　　　　　　　Buck Center
· 225,000 平方英尺　　　225,000 sq.ft
· 35,000,000 美元　　　　$35,000,000

71. 1994～
· 盧森堡當代美術館　　　Contemporary Art Museum of　　　預計2004年完成
　　　　　　　　　　　　　Luxembourg
· 盧森堡／柯市　　　　　Kirchberg, Luxembourg
· 盧森堡政府　　　　　　The Government of Luxembourg
· 200,000平方英尺　　　　200,000 sq.ft
· 50,000,000 美元　　　　$50,000,000

72.　　1994〜1997	Miho Museum
・美秀博物館	Shiga, Japan
・日本／滋賀縣	
・神慈秀明會	
・22368平方英尺	22368sq.ft
・208,000,000美元	$ 208,000,000

73.　　1996〜2002	Addition of Deutsches Historisches Museum
・柏林德國歷史博物館擴建	Berlin, German
・德國／柏林	Deutsches Historisches Museum
・德國歷史博物館	8071 sq.ft
・8071平方英尺	97,000,000 mark
・97,000,000馬克	

74.　　1997〜2001	Bank of China, Beijing
・中國銀行總行	PRC / Beijing
・中國／北京	Bank of China
・中國銀行	174,000 M^2
・174,000平方公尺	

75.　　2000〜	East Wing of Everson Museum of Art
・伊弗森美術館擴建	Syracuse, New York
・紐約州／西拉克斯市	
・伊弗森美術館	25,000sq.ft
・25,000平方英尺	

•貝聿銘與梅保羅，布朗攝於華府國家藝廊東廂
（Courtesy of National Gallery of Art）

貝聿銘作品研究文章目錄

I.M. Pei Bibliography

（1948-1993）

〔 ●本目錄以1948年貝聿銘建築師在哈佛大學碩士畢業設計上海美術館
爲始，至1990年貝氏退休之年爲終。其中收錄以英文發表的文章爲主，
因爲法國羅浮宮爲貝氏重要作品之一，所以也蒐集了一些法文文章，所
有的文章按照文章發表之年代編輯。文章之原標題多半以正式的作品名
稱代之，以便讀者能一目瞭然，針對作品索驥運用。刊載之雜誌，部分
以縮寫示之，有的文章未標示出頁次，原因是這些刊物非建築專業刊
物，筆者所參考的原始資料未詳列出，不過已有出刊日期可供索引。在
國外各種專題性的索引或目錄很普遍，對研究是極有利之工具，期盼這
份建築師的專題目錄有拋磚之功效，爲建築研究奠立基石。〕

Reference

Avery Index to Architectural Periodicals from 1979-1989

Architectural Index From 1950 to 1990

Art Index from 1947 Oct. to 1989 Oct.

Access-The Supplementary Index to Periodicals from 1975 to 1989

Business Index-Art & Architecture from 1975 to 1990 Oct. vol.61 no. 4

RILA from 1975 vol. 1 to 1989 vol. 15

Legend

AAC	Asian Architect & Contractor
AF	Architectural Forum
AIAJ	Journal of the American Institute of Architects
AP	Architectural Plus
ARCH.	Architecture
AR	Architectural Record
A Review	Architectural Review
A D'Au	L'Architecture D'Aujourd'hui
BDC	Building Design & Construction
CDA	Connaissance des Arts
CI	Contract Interior
CSM	Christian Science Moniter
DB	DEUTSCHE BAUZEITUNG
DMN	Dallas Morning News
ENR	Engineering News Record
HG	House & Garden
ID	Interior Design
IHT	International Herald Tribune
LA	Landscape Architecture
MN	Museum News
PA	Progressive Architecture
TX Arch.	Texas Architect
UD	Urban Design

Museum for Chinese Art, Shanghai, China	PA	50-52	2/48
Apartments, New York	AF	90-96	1/50
Museum for Chinese Art, Shanghai, China	A D'Au	76-77	2/50
Apartment Project	Interiors	109-110	2/50
Apartment Project	Interiors	98-101	3/50
Apartment Project	AR	48-49	1/51
Gulf Oil Building, Atlanta, GA..	AF	108-110	2/52
Webb & Knapp Office, New York, NY.	AF	105-115	7/52
I.M. Pei	Arch. Journal		8/52
Webb & Knapp Office, New York, NY.	AIAJ	268-269	12/52
Mile High Center, Denver, CO.	AF	114-117	9/53
Mile High Center, Denver, CO.	AR	204-205	4/54
Roosevelt Field Shopping Center,Long Island	ENR		6/55
Roosevelt Field Shopping Center,Long Island	AR	16	6/55
Roosevelt Field Shopping Center,Long Island	PA	91-97	9/55
Mile High Center, Denver, CO.	AF	128-137	11/55
West Side Redevelopment,New York,N.Y.	AR	48	2/56

Graphic Department in Pei's Office	AR	248-253	9/56
Mile High Center, Denver, CO.	A D'Au	30-35	12/56
Denver Hilton Hotel and May D & F Dept. Store	AF	149	1/57
The Luce Memorial Chapel, Tunghai University, Taichung, Taiwan.	AF	118-121	3/57
I. M. Pei	AR	376-377	5/57
Mile High Center, Denver, CO.	PA	170	6/57
The Luce Memorial Chapel, Tunghai University, Taichung, Taiwan	AR	152-153	8/57
Roosevelt Field Shopping Center, Long Island	AR	205-216	9/57
Town Center Plaza, Washington, D. C.	House & Home		10/57
Place Ville Marie, Montreal, Canada	AR	36	11/57
May D & F Dept. Store, Denver, CO.	PA	9-13	3/58
Kips Bay Plasza, New York, NY.	AF	106-107	3/58
Kips Bay Plasza, New York, NY.	AR	175	7/58
May D & F Dept. Store, Denver, CO.	AF	110	7/58
Toronto City Hall, Toronto, Cadana	RAIC Journal	382-383	10/58
May D & F Dept. Store, Denver, CO.	AF	142-145	11/58
Society Hill, Philadephia, PA	AF	96-97	12/58
I. M. Pei	AF	92-93	1/59
Mid-City, Denver, CO.	A D'Au	142-145	4/59
Transcript of An Inter-American Architectural Symposium	AA	12-14	4/59
May D & F Dept. Store, Denver, CO.	AIAJ	83	6/59
Mile High Center, Denver, CO.	AIAJ	92	6/59
Franklin National Bank Building, Garden City, NY.	AF	102-107	8/59
Downtown Redevelopment, Montreal, Canada	PA	123-135	2/60
Unban Renewal, San Francisco, CA.	AF	115	4/60
Green Center for Earth Sciences , MIT.	AF	100-103	8/60
Denver Hilton Hotel, Denver, CO.	AF	94-99	8/60
I. M. Pei	A D'Au	63-65	9/60
Denver Hilton Hotel, Denver, CO.	Interiors	109-117	10/60
National Airlines Terminal, Long Island, NY.	AR	12	10/60
National Airlines Terminal, Long Island, NY.	PA	71 & 73	10/60
Two Apartments Development	PA	158-175	10/60
Hyde Park, Chicago, IL.	AR	96-100	11/60
Society Hill, Philadelphia, PA.	PA	142-145	1/61
Pan-Pacific Center, Honolulu, HI.	PA	98-103	1/61
Denver Hilton Hotel, Denver, CO.	AIAJ	85	4/61
National Airlines Terminal, Long Island, NY.	AIAJ	82-83	5/61
Pei Wins Bruner Award	AR	12	5/61
Society Hill, Philadelphia, PA.	AR	134-135	5/61
Pan-Pacific Center, Honolulu, HI.	AF	117	6/61
Kips Bay Plaza, New York, NY.	AF	106-114	8/61
National Airlines Terminal, Long Island, NY.	AR	168-169	9/61
Kips Bay Plaza, New York, NY.	PA	148-153	10/61
Pan-Pacific Center, Honolulu, HI.	PA	138-141	10/61
Society Hill, Philadelphia, PA.	Casabella	24	2/62

Place Ville Marie, Montreal, Canada	AR	152-155	2/62
Redevelopmennt, Cleveland, OH.	PA	43	2/62
Honolulu & Pittsburg Residence	A D'Au	33	4/62
Hyde Park Redevelopment, Chicago, IL.	AR		4/62
National Airlines Terminal, Long Island, NY.	Arts & Arch.		5/62
National Airlines Terminal, Long Island, NY.	PA	26-27	5/62
Inurbannity in America	Casabella	16-17	7/62
I. M. Pei Residence	A D'Au	6-9	9/62
Cast-in Place Wall for MIT	AF	86	9/62
Place Ville Marie, Montreal, Canada	PA	69-71	10/62
Everson Museum of Art, Syracuse, NY.	PA	126-131	11/62
FAA Control Tower	AR	10	12/62
Washington Plaza, Pittsburgh, PA.	AR	161	1/63
Town Center Plaza, Washington, D.C.	AIAJ	65-69	1/63
Place Ville Marie, Montreal, Canada	AR	127-136	2/63
Place Ville Marie, Montreal, Canada	AF	74-89	2/63
Finance Place, New York, NY.	AF	116	3/63
I. M. Pei Residence	AR	171-174	3/63
Society Hill, Philadelphia, PA.	PA	53 & 55	3/63
Society Hill, Philadelphia, PA.	AF	90	4/63
Society Hill, Philadelphia, PA.	Interiors	118	5/63
Society Hill, Philadelphia, PA.	House & Home	148 -149	5/63
Government Center, Boston, MA.	AR	14-15	5/63
Bunker Hill, Los Angeles, CA.	AR	32-34	6/63
Society Hill, Philadelphia, PA.	AR	192-207	9/63
Place Ville Marie, Montreal, Canada	PA	153	9/63
Pan-Pacific Center, Honolulu, HI.	PA	153	9/63.
I.M. Pei	PA	95	10/63
New College, Sarasota, FL.	AF	14	11/63
FAA Control Tower	AF	112-114	11/63
Government Center, Boston, MA.	Tech. Bulletin		12/63
Society Hill, Philadelphia, PA.	Tech. Bulletin		12/63
Place Ville Marie, Montreal, Canada	A D'Au	2-7	12/63
I. M. Pei	A & E News		1/64
Town Center Plaza, Washington, D C.	House & Home	100	1/64
AFF Control Tower	AR	2	1/64
NCAR, Boulder, CO.	AF	82-85	1/64
Society Hill, Philadelphia, PA.	Baumeister		4/64
Washington Plaza, Pittsburgh, PA.	Fortune	62-63	4/64
State University of New York, Fredonia, NY.	AR	176-177	5/64
Town Center Plaza, Washington, D.C.	AR	54-57	mid5/64
JFK Library, Cambridge, MA.	AF	9	5/64
JFK Library, Cambridge, MA.	AF	5	6/64
State University of New York, Fredonia, NY.	AF	35	6/64
Government Center, Boston, MA.	AF	88-93	6/64
Boston Waterfront, Boston, MA.	AF	94-97	6/64
Green Center for Earth Sciences, MIT.	AF	120	6/64
The Luce Memorial Chapel, Tunghai	AF	176-177	8.9/64

University Taichung, Taiwan	PA	91-92	9/64
Newhouse Communications Center, Syracuse, NY.	Arts & Architecture	42	9/64
Green Cener for Earth Sciences, MIT	AR	135-138	10/64
Washington Plaza, Pittsburgh, PA.	Fortune	130-133	10/64
Kips Bay Plaza, New York , NY.	Fortune	139	10/64
Society Hill, Philadelphia, PA.	Fortune	62-63	11/6/64
Society Hill, Philadelphia, PA.	Time		11/64
Kips Bay Plaza, New York , NY.	Fortune	62-63	11/64
Kips Bay Plaza, New York , NY.	AR	168	11/64
Kips Bay Plaza, New York , NY.(HHFA Award)	AR	169	11/64
Society Hill, Philadelphia, PA.	AR	169	11/64
Society Hill, Philadelphia, PA.	PA	188-191	12/64
Government Center, Boston, MA.	A D'Au	13	12/64
JFK Library	PA	39	1/65
Newhouse Communications Center, Syracuse,NY.	PA	168-173	2/65
He Loves Things To Be Beautiful(I. M. Pei)	New York Times	Magazine	3/14/65
Place Ville Marie, Montreal, Canada	DB	190-192	3/65
College Campus, SUNY, Fredonia, NY..	AIAJ		6/65
Everson Museum of Art, Syracuse, NY.	WERK	230-232	6/65
Society Hill, Philadephia, PA.	AR	128-129	7/65
Newhouse Communications Center, Syracuse, NY.	A & E News		7/65
Newhouse Communications Center, Syracuse, NY.	AIAJ	28-30	7/65
Green Center for Earth Sciences, MIT.	Space Design		8/65
East-West Center, University of Hawaii	Space Design		8/65
Green Center for Earth Sciences, MIT	Arch Newsletter	No.21	8/65
I.M.Pei	Town & Country		10/65
Christian Science Church Center, Boston,MA.	Fortunne	179-180	9/65
Hyde Park Development, Chicago, IL.	A D'Au	48-50	9/65
Society Hill, Boston, MA.	A D'Au	48-50	9/65
National Center for Atmospheric Research, Boulder, CO.	A D'Au	48-50	9/65
Oklahoma City Urban Renewal,OK	A D'Au	48-50	9/65
Christian Science Church Center, Boston,MA.	PA	60	10/65
Newhouse Communications Center,Syracuse, NY.	Fortune	177	12/65
College Campus, SUNY, Fredonia, NY.	A D'Au	63	12/65
I. M. Pei	Life	139	12/24/65
Place Ville Marie, Montreal, Canada	AR	35	1/66
I.M.Pei(The Architects:A Chance for Greatness)	Fortune	200-206	1/66
Place Ville Marie, Montreal, Canada	PA	186-189	2/66
JFK Library , Cambridge, MA.	Look	46-50	3/22/66
Newhouse Communications Center, Syracuse,NY.	Industrial Photo.		5/66
Green Center for Earth Sciences, Cambridge, MA.	Time		5/13/66
New York Uni.An Urban Problem The People Object.	PA	183	6/66
Church Additions & Neighborhood Renewal,Boston, MA.	PA	154-157	6/66
Place Ville Marie, Montreal, Canada	AF	31-49	9/66
Form Precast Concret To Integral Architecture	PA	207	10/66
L'Enfant Plaza - Phase 1, Washinngton, D.C.	PA	202-205	10/66

Architects on Architecture	AF	68-69	11/66
University Plaza, New York, NY.	AF	21-29	12/66
University Plaza, New York, NY.	Fortune	158	12/66
Green Center for the Earth Sciences, MIT.	PA	168-171	1/67
The Campus Boom(New College)	Newsweek		2/20/67
FAA Control Tower	Fortune	159	2/67
CBD Project I-A Development Plan,Oklahoma City, OK.	PA	57	3/67
Newhouse Communications Center, Syracuse, NY.	Architektur		2.3/67
University Plaza, New York, NY.	AIAJ		5/67
I.M. Pei	New York Post		5/67
New College, Sarasota, FL.	AF	72	6/67
University Plaza, New York, NY.	AF	28	6/67
University Plaza, New York, NY.	AIAJ	63	6/67
Place Ville Marie, Montreal, Canada	Arch. Design		7/67
Place Ville Marie, Montreal, Canada	AR		8/67
L'Enfant Plaza, Washington, D.C.	A & E News		8/67
Harbor Tower, Boston, MA.	PA	41	8/67
Everson Museum of Art, Syracuse, NY.	Fortune	123-124	9/67
NCAR, Boulder, CO.	Time	78-79	9/22/67
NCAR, Boulder, CO.	AR	145-154	10/67
NCAR, Boulder, CO.	PA	194-197	10/67
NCAR, Boulder, CO.	AF	31-43	10/67
College Campus, SUNY, Fredonia, NY.	Fortune	160	10/67
I.M. Pei(Urban Design Council, NYC)	AF	28	11/67
University Plaza, New York, NY.	AF	24	12/67
John Hancock Tower, Boston, MA.	PA	28	1/68
John Hancock Tower, Boston, MA.	AF	43-44	1.2/68
John Hancock Tower, Boston, MA.	AIAJ	64-66	3/68
NCAR, Boulder, CO.	AR	171	3/68
University Plaza, New York, NY.	AR		3/68
Bedford Stuyvesant Superblock, Brooklyn, NY.	AF	52-53	4/68
An Architect with an Urban Urge	Look		6/11/68
University Plaza, New York, NY.	Time	44	8/2/68
University Plaza, New York, NY.	ENR		8/8/68
University Plaza, New York, NY.	New York		8/12/68
Canadian Imperial Bank of Commerce, Toronto Canada	ENR.		8/15/68
University Plaza, New York, NY.	AF	36	9/68
Bushnell Plaza, Hartford, CT.	House & Home		9/29/68
Christian Science Church, Boston, MA.	PA	86	10/68
Everson Museum of Art, Syracuse, NY.	Antiques		10/68
John Hancock Tower, Boston, MA.	AF	32	10/68
NCAR, Boulder, CO.	Conc. Quar.		10.12/68
Everson Museum of Art, Syracuse, NY.	NY Times		10/28/68
Everson Museum of Art, Syracuse, NY.	Harper's	32	11/68
Everson Museum of Art, Syracuse, NY.	Time	76-77	11/1/68
L'Enfant Plaza, Washington, D. C.	PA	94-101	11/68
Columbia University Campus Master Plan, New York, NY.	PA	39	12/68

Everson Museum of Art, Syracuse, NY.	Museum of Art	66	12/68
Polaroid Corporation,Waltham, MA	Modern	Manfact.	5/69
Academic Center, SUNY, Fredonia, NY.	AF	36-47	5/69
Dallas City Hall, Dallas, TX.	AR	43	5/69
Everson Museum of Art, Syracuse, NY.	AF	54-61	6/69
Des Moines Art Center Addition, Des Moines, IA.	AIAJ	98	6/69
Everson Museum of Art, Syracuse, NY.	AIAJ	111	6/69
Des Moines Art Center Addition, Des Moines, IA.	AF	62-67	6/69
Des Moines Art Center Addition, Des Moines, IA.	AF	94	6/69
John Hancock Tower Boston, MA.	AF	41	6/69
The Grave of Robert Kennedy, Arlington Cemetery	AR	35	6/69
Academic Center, Fredonia, NY.	AR	40	9/69
John Hancock Tower Garage, Boston, MA.	AR	41	9/69
Vincent Ponte-A New Kind of Urban Design	Art in Amer.		9/69
Everson Museum of Art, Syracuse, NY.	DB		12/69
Bedford,Stuyvesant, Brooklyn, NY.	AF	23-24	12/69
Bedford,Stuyvesant Superblock, Brooklyn, NY.	Fortune	142	2/70
Goverment Center, Boston, MA.	Fortune	170	2/70
Columbia University Campus Master Plan, New York, NY.	PA	30	4/70
Goverment Center, Boston, MA.	AF	24-31	6/70
I.M. Pei	JA	71	7/70
Academic Center, SUNY, Fredonia, NY.	Time	78	9/21/70
FAA Control Tower	AIAJ		9/70
Herbert F. Johnson Museum of Art, Cornell,Uni., Ithaca, NY.	AR	42	10/70
Goverment Center, Boston, MA.	Discussion	16	10/70
Wilmington Tower,Wilmington, DE.	Eve. Journal		10/8/70
Tandy Residence, Fort Worth, TX.	HG		11/70
Herbert F. Johnson Museum of Art, Cornell,Uni., Ithaca, NY.	PA	40	11/70
Everson Museum of Art, Syracuse, NY.	Baumeister		12/70
Herbert F. Johnson Museum of Art, Cornell,Uni., Ithaca,NY.	PA	28	12/70
College Campus, SUNY, Fredonia, NY.	AR	112-115	1/71
Bedford Stuyvesant Superblock, Brooklyn, NY.	AF	66-68	1.2/71
Bedford Stuyvesant Superblock, Brooklyn, NY.	A D'Au	77	2/71
Bedford Stuyvesant,Superblock, Brooklyn, NY.	A D'Au .		3/71
NCAR, Boulder, CO.	Life	75	4/16/71
Bedford Stuyvesant Superblock Brooklyn, NY.	Newsweek	88	4/19/71
University Plaza, New York, NY	Design &	Environ.	Spring/71
National Gallery of Art - East Building, Washington, D.C.	Time	83	5/17/71
National Gallery of Art - East Building, Washington, D.C.	Washington	Star	5/71
National Gallery of Art - East Building, Washington, D.C.	Washington	Post Mag.	5/71
National Gallery of Art - East Building, Washington, D.C.	AR	40	6/71
National Gallery of Art - East Building, Washington, D.C.	Interiors	18	6/71
National Gallery of Art - East Building, Washington, D.C.	PA	29	7/71
National Gallery of Art - East Building, Washington, D.C.	NY Times		7/11/71
Civic Center Development Plan, Yonkers, NY.	AF	40-45	9/71
National Airlines Terminal, New York, NY.	AF	18-25	10/71
Cleo Rogers Memorial Country Library,Columbus, IN.	AF	40-45	11/71

National Gallery of Art - East Building,.Washington, D.C.	Art Journal	81	Fall/71
National Gallery of Art - East Building, Washington, D.C..	Connoisseur	263-265	12/71
John Hancock Tower, Boston, MA.	AF	5	12/71
Everson Museum of Art, Syracuse, NY.	Arch.Wohnform		12/71
Place Ville Marie, Montreal, Canada	Werk	24-25	12/71
Collins Place, Melbourne, Australia	AR	43	1/72
American Life Insurance Building, Willington, DE.	AR	41	2/72
Everson Museum of Art, Syracuse, NY.	Infomes de	la Cons.	236/72
I.M. Pei	AF	90	7.8/72
National Gallery of Art - East Building,Washington,D.C..	AR	46	10/72
Paul Mellon Center for the Arts, Wallingford, CT.	AR	111-118	1/73
I. M. Pei & Partners	A Plus	52-59	2/73
I. M. Pei & Partners - Special Issue	A Plus	20-77	3/73
United Missouri Bank Towers,Kansas, MI.	AR	42	4/73
Society Hill, Philadelphia. PA.	PA	100-105	6/73
Herbert F. Johnson Museum of Art, Ithaca, NY.	NY Times		6/11/73
Herbert F. Johnson Museum of Art, Ithaca, NY.	AF	23	7/73
JFK Library, Boston, MA.	PA	25	7/73
JFK Library, Boston, MA.	AR	37	7/73
Commerce Court, Toronto, Canada	BDC		8/73
Herbert F. Johnson Museum of Art, Ithaca, NY.	AF	23	7.8/73
JFK Library, Boston, MA.	AF	32	7.8/73
Commerce Court, Toronto, Canada	AF	34	7.8/73
Christian Science Church Center, Boston, MA.	AF	24-39	9/73
Herbert F. Johnson Museum of Art, Ithaca, NY.	Washington	Post	9/15/73
Herbert F. Johnson Museum of Art, Ithaca, NY.	AR	41	10/73
Herbert F. Johnson Museum of Art, Ithaca, NY.	A Plus	52-59	1.2/74
Spelman Halls, Princeton Uni., Princeton, NJ.	A Plus	26	1.2/74
U.S. Cumstom House, New York, NY.	AR	34	3/74
Paul Mellon Center for the Arts, Wallingford, CT.	AIAJ	43	3/74
John Hancock Tower, Boston, MA.	AR	35	4/74
Paul Mellon Center for the Arts, Wallingford, CT.	AIAJ	43	5/74
JFK Library, Boston, MA.	AR	34	6/74
Pei-Reynold Memorial Award	AR	37	6/74
JFK Library, Boston, MA.	AR	35	7/74
88 Pine Street, New York, NY.	A Plus	35	7.8/74
Central Saving Bank, New York, NY.	Interiors	74-77	8/74
Herbert F. Johnson Museum of Art, Ithaca, NY.	MN	34-38	9/74
Commerce Court, Toronto, Canada	Fortune	132	9/74
JFK Library, Boston, MA.	PA	32	9/74
Connoisseurs of Cast-in-Place	PA	90-93	9/74
JFK Library, Boston, MA.	A Plus	41	10/74
JFK Library, Boston, MA.	AR	98-105	12/74
I. M. Pei	People		2/13/75
Paul Mellon Center for The Arts Wallingford, CT.	Washington	Post	2/13/75
Dallas City Hall, Dallas, TX.	ENR	14-15	2/13/75
National Gallery of Art - East Building,Washington,D.C.	Washington		2/75
National Gallery of Art - East Building,Washington,D.C.	ENR	22-23	3/75

Museum of Art, Long Beach, CA	PA	33	3/75
88 Pine Street, New York, NY.	AR	123-128	4/75
Herbert F. Johnson Museum of Art, Ithaca, NY.	AIAJ	40-41	5/57
Herbert F. Johnson Museum of Art, Ithaca, NY.	Studio	217	5/75
88 Pine Street, New York, NY.	AIAJ	29	5/75
Herbert F. Johnson Museum of Art, Ithaca, NY.	AR	40-41	6/75
88 Pine Street, New York, NY.	AR	40-41	6/75
Oversea-Chinese Banking Corporation Centre, Singapore	ENR		6/19/75
Harbor Tower, Boston, MA.	PA	43	6/75
National Gallery of Art-East Building,Washington,D.C.	AR	67-71	mid 8/75
I. M. Pei & Partners	Boston	116-117	8/75
U. S. Custom House, New York, NY.	AIAJ	38	9/75
Cinematheque, New York, NY.	AIAJ	36	9/75
John Hancock Tower, Boston, MA.	AR		10/75
John Hancock Tower, Boston, MA.	PA	40	10/75
Jordan Marsh, Boston, MA.	PA	44	10/75
National Gallery of Art-East Building,Washinton,D.C.	ACI Journal		10/75
John Hancock Tower, Boston, MA.	PA	22	12/75
I. M. Pei & Partners - Special Issue	A+U	33-183	1/76
National Gallery of Art - East Building,Washington,D.C.	PA	51	1/76
JFK Library, Boston, MA.	AR	123-130	1/76
Kapsad Housing- Phase 1, Teheran, Iran.	AR	123-130	1/76
Spelman Halls, Princeton University, NJ.	AR	123-130	1/76
Society Hill, Philadephia, PA.	AR	123-130	1/76
I.M. Pei	The Virginia	Pilot	4/25/76
Bedford Stuyvesant Superblock, Brooklyn, NY.	AIAJ	44-49	5/76
I.M. Pei	Daily OK.		5/4/76
John Hancock Tower, Boston, MA.	PA	86	7/76
I. M. Pei	AD		7/76
I. M. Pei - America's Most Signification Architecture	AIAJ		7/76
John Hancock Tower, Boston, MA.	PA	23-24	8/76
Fine Arts Academic & Museum Building, Bloomington, IN.	AR	41	8/76
Oversea-Chinese Banking Corporation Centre, Singapore	Building		9/76
I.M. Pei "Architect to the World"	Vogue	352-355	9/76
Aspects of Modern Architecture	Develop.Const.		9/10/76
JFK Library, Boston, MA.	AR	39	10/76
Dallas City Hall, Dallas, TX.	AR	20-21	mid 10/76
Dallas City Hall, Dallas, TX.	Daily OK.		10/20/76
Dallas City Hall, Dallas, TX.	NY Times		11/28/76
John Hancock Tower, Boston, MA.	CSM		2/11/77
National Gallery of Art- East Building,Washington,D.C.	NY Times	20-23	2/27/77
Wilson Commons, Rochester, NY.	Interiors	84-89	4/77
John Hancock Tower, Boston, MA.	AIAJ	108-121	5/77
John Hancock Tower, Boston, MA.	Interiors	114-117	5/77
Spelman Hall, Princeton University, NJ.	AIAJ	30-31	5/77
National Gallery of Art-East Building,Washington,D.C.	NY Times		5/22/77
John Hancock Tower, Boston, MA.	IHT		5/23/77
JFK Library, Boston, MA.	Boston	Globe	6/12/77

National Gallery of Art-East Building,Washington,D.C.	Baltimore	Sun	6/21/77
John Hancock Tower, Boston, MA.	AR	117-126	6/77
Dallas City Hall, Dallas, TX.	AR	39	8/77
In Montreal	AIAJ	38-41	9/77
Museum of Fine Arts-West Wing, Boston, MA.	PA	39	10/77
Museum of Fine Arts-West Wing, Boston, MA.	ID	38	10/77
Museum of Fine Arts-West Wing, Boston, MA.	CI	6	10/77
Museum of Fine Arts-West Wing, Boston, MA.	AR	39	11/77
Museum of Fine Arts-West Wing, Boston, MA.	Art Journal	167-168	winter/77
Collin Place,Melbourne,Australia	Arch Asutralia		11/77
I. M. Pei	People		2/13/78
Chamber of Commerce of Greater Augusta, Augusta, GA.	ENR		2/16/78
Dallas City Hall, Dallas, TX.	DMN		3/2/78
Interview with I. M. Pei	CSM		3/16/78
I. M. Pei	Horizon		4/78
Dallas City Hall, Dallas, TX.	PA		5/78
Dallas City Hall, Dallas, TX.	AIAJ	.112-117	5/78
National Gallery of Art- East Building,Washington,D.C.	PA	25	5/78
National Gallery of Art- East Building,Washington,D.C.	Washington	Post	5/7/78
National Gallery of Art- East Building,Washington,D.C.	NY Times		5/7/78
National Gallery of Art- East Building,Washington,D.C.	Time	74-76	5/8/78
National Gallery of Art- East Building,Washington,D.C.	Wall Street	Journal	5/10/78
National Gallery of Art- East Building,Washington,D.C.	Washington	Post	5/14/78
National Gallery of Art- East Building,Washington,D.C.	Washington	Post	5/21/78
National Gallery of Art- East Building,Washington,D.C.	Newsweek	58-60	5/22/78
National Gallery of Art- East Building,Washington,D.C.	New Republic	38-39	5/27/78
National Gallery of Art- East Building,Washington,D.C.	Baltimore	Sun	5/28/78
National Gallery of Art- East Building,Washington,D.C.	Washington	Star	5/28/78
National Gallery of Art- East Building,Washington,D.C.	NY Times		5/30/78
National Gallery of Art- East Building,Washington,D.C.	Time	62-63	6/5/78
National Gallery of Art- East Building,Washington,D.C.	Esquire		6/6/78
National Gallery of Art- East Building,Washington,D.C.	AIAJ	38-41	6/78
National Gallery of Art- East Building,Washington,D.C.	Horizon	40-47	6/78
National Gallery of Art- East Building,Washington,D.C.	Smithsonian	46-55	6/78
National Gallery of Art- East Building,Washington,D.C.	Vogue	186-190	6/78
National Gallery of Art- East Building,Washington,D.C.	Skyline		6/1/78
National Bank of Commerce, Lincoln, Nebraska	AR	95-100	6/78
National Bank of Commerce, Lincoln, Nebraska	CSM		6/9/78
National Gallery of Art- East Building,Washington,D.C.	CSM		6/9/78
National Gallery of Art- East Building,Washington,D.C.	CSM		6/15/78
National Gallery of Art- East Building,Washington,D.C.	NY Arts Jour		6.7/78
National Gallery of Art- East Building,Washington,D.C.	Art News	58-62	Summer
I. M. Pei	Art News	63-67	Summer
Dallas City Hall, Dallas, TX.	AR		6/78
Dallas City Hall, Dallas, TX.	CI	70-71	7/78
I. M. Pei	Washington	7	7/78
National Gallery of Art-East Building, Washington,D.C.	Economist	48-49	5/27/78
National Gallery of Art- East Building,Washington,D.C.	ID	18,42-43	7/78

National Gallery of Art- East Building,Washington,D.C.	Guide to the Arts		7/78
National Gallery of Art- East Building,Washington,D.C.	CI	68-69	7/78
National Gallery of Art- East Building,Washington,D.C.	Art in America	50-63	7/78
National Gallery of Art- East Building,Washington,D.C.	Interiors	42-43	7/78
National Gallery of Art - East Building,Washington,D.C.	MN	34-42	7.8/78
National Gallery of Art- East Building,Washington,D.C.	ID	19	8/78
National Gallery of Art- East Building,Washington,D.C.	AR	79-92	8/78
National Gallery of Art- East Building,Washington,D.C.	Connoisseur	323-325	8/78
National Gallery of Art - East Building,Washington,D.C.	Art News	58-67	Summer/78
National Gallery of Art - East Building, Washington,D.C.	Art Journal	345-347	Summer/78
Texas Commerce Plaza, Houston, TX.	AR	39	9/78
Texas Commerce Plaza, Houston, TX.	BDC		9/78
National Gallery of Art - East Building,Washington,D.C.	CDA		9/78
National Gallery of Art - East Building,Washington,D.C.	PA	49-59	10/78
National Gallery of Art - East Building, Washington,D.C.	Burlington Mag.	705-706	10/78
National Gallery of Art - East Building, Washington,D.C.	Southern Living	60	10/78
National Gallery of Art - East Building, Washington,D.C.	Natl. Review	1359-1360	10/27/78
Dallas City Hall, Dallas, TX.	UD		Fall/78
National Gallery of Art - East Building,Washington,D.C.	Art Forum	68-74	11/78
National Gallery of Art - East Building,Washington,D.C.	National Geographic	680-701	11/78
I. M. Pei(AIA's 41st Gold Medal)	AIAJ	11-12	1/79
National Gallery of Art- East Building,Washington,D.C.	A Review	22-31	1/79
National Gallery of Art- East Building,Washington,D.C.	WERK	33-36	1/79
National Gallery of Art- East Building,Washington,D.C.	Casabelle	34-37	1/79
499 Park Avenue/Park Tower,New York,NY.	AR	41	2/79
National Gallery of Art- East Buil;ding,Washington,D.C.	Art & Artist	39	2/79
National Gallery of Art- East Building, Washington,D.C.	New Yorker	33-34	3/12/79
National Gallery of Art- East Building, Washington,D.C.	School Arts	40-43	3/79
National Gallery of Art-East Building,Washington, D.C	Boumeister		3/79
First National Bank, Boston, MA.	Interiors	74-75	4/79
National Gallery of Art- East Building,Washington,D.C.	A & U	29-44	4/79
Dallas City Hall, Dallas, TX.	PA	102-105	5/79
Wining Ways of I. M. Pei	NY Times Mag.	24-27	5/20/79
National Gallery of Art- East Building,Washington,D.C.	AIAJ	104-113	mid 5/79
JFK Library , Boston, MA.	AIAJ	180-189	mid 5/79
I. M. Pei.	Neighborhood		6/79
NCAR, Boulder, CO.	AIAJ		6/79
Conventions: I. M. Pei	AIAJ	60-67	6/79
The Devil's Advocate & the Diplomat	AIAJ	76-77	6/79
16th Street Transitway Mall, Denver, CO.	AR	126-127	7/79
Pei in the Land of the Giants	PA	32	7/79
I. M. Pei (The Two World of Architecture)	AIAJ	29	7/79
NGA - An Advanture in Architectural Concrete	Concrete		8/79
I. M. Pei Speaks Out for Concrete	Concrete		8/79
National Gallery of Art- East Building,Washington,D.C.	Techniques et Arch	56-57	9/79
JFK Library , Boston, MA.	Washington Post		10/14/79

JFK Library , Boston, MA.	Boston	Globe	10/17/79
JFK Library , Boston, MA.	NY Times		10/21/79
JFK Library , Boston, MA.	NY Times		10/28/79
JFK Library , Boston, MA.	Newsweek	110-114	10/29/79
I.M. Pei	TWA Amba.		10/79
499 Park Avenue, New York, NY.	AR	131-133	11/79
Museum of Fine Arts-West Wing, Boston, MA.	Art News		11/79
Jacob K. Javits Convention Center of New York	NY Times		12/12/79
NCAR, Boulder, CO.	Denver	Post	12/25/79
I. M. Pei - Interview	Challenge	2-11	12/79
JFK Library, Boston, MA	BDC		12/79
JFK Library, Boston, MA	PA	47	1/80
National Gallery of Art - East Building, Washington, D.C.	ID	44-49	1/80
JFK Library, Boston, MA	AR	81-90	2/80
JKJ Convention Center of New York, NY.	AR	36	2/80
JKJ Convention Center of New York, NY.	PA	42	2/80
I. M. Pei	Building Design		2/29/80
I. M. Pei	Design	5	4/80
Oversea-Chinese Banking Corporation Centre, Singapore	AR	118-121	4/80
John Hancock Tower, Boston, MA.	Casabella	26-31	4.5/80
JFK Library, Boston, MA	AIAJ		mid 5/80
One Dallas Center - Phase I, Dallas, TX.	D Magazine	106-107	5/80
ARCO Tower, Dallas, TX.	AR	43	6/80
I. M. Pei	RIBA Jour.	7, 35-37	7/80
I. M. Pei - Interview	Interiors	79.80.84	7/80
JKJ Convention Center of New York, NY.	AR	47-57	mid 8/80
Miami World Trade Center, Miami, FL.	PA	55	8/80
National Gallery of Art - East Building, Washington, D.C.	Belle	218-222	9.10/80
I. M. Pei	Belle	228-230	9.10/80
One Dallas Centre, Dallas, TX.	TX Arch	56-58	11.12/80
JFK Library, Boston, MA.	Abitare		12/80
John Hancock Tower, Boston, MA.	AIAJ	18-25	12/80
One Dallas Centre, Dallas, TX.	AIAJ	215-219	mid 5/81
National Gallery of Art - East Building, Washington, D.C.	AIAJ		mid 5/81
I. M. Pei	Museum		5.6/81
Museum of Fine Arts - West Wing, Boston, MA.	NY Times		7/12/81
Museum of Fine Arts - West Wing, Boston, MA.	Boston	Globe	7/19/81
Museum of Fine Arts - West Wing, Boston, MA.	CSM		7/24/81
Texas Commerce Tower, Houston, TX.	Concre. Intl.		7/81
Museum of Fine Arts - West Wing, Boston, MA.	Newsweek	74	8/3/81
Museum of Fine Arts - West Wing, Boston, MA.	Houston	Post	8/16/81
Museum of Fine Arts - West Wing, Boston, MA.	New Yorker	23-25	8/24/81
I. M. Pei	Arch(Paris)		8.9/81
Dallas City Hall, Dallas, Tx.	DMN		9/1/81
Museum of Fine Arts - West Wing, Boston, MA.	PA	37-38	9/81
Museum of Fine Arts - West Wing, Boston, MA.	NY Times		10/23/81
Museum of Fine Arts - West Wing, Boston, MA.	Skyline	17	10/81
Museum of Fine Arts - West Wing, Boston, MA	Art News		11/81

Museum of Fine Arts - West Wing, Boston, MA	Boston Globe Magazine		12/20/81
Dallas,City Hall, Dallas ,TX	DMN		12/20/81
One Dallas Center, Dallas, TX.	A & U	19-29	1/82
Museum of Fine Arts - West Wing, Boston, MA.	A & U	30-43	1/82
JFK Library, Boston, MA.	A & U	44-49	1/82
Fragrant Hotel, Beijing, China	Connoisseur	68-81	2/82
Museum of Fine Arts - West Wing, Boston, MA.	ID		2/82
Museum of Fine Arts - West Wing, Boston, MA.	AR	90-97	2/82
Museum of Fine Arts - West Wing, Boston, MA.	Interiors		2/82
I. M. Pei	Montgomery	Adverti.	2/28/82
Museum of Fine Arts - West Wing, Boston, MA.	AIAJ		mid 5/82
Dallas City Hall, Dallas, TX.	DMN		5/6/82
I. M. Pei - The Best Architec in U. S. A.	Bldg. Jour.	12	5/17/82
I M. Pei & Partners(1955-1982) Special Issue	Space Design		6/82
Portland Museum, Portland, Maine	Skyline		6/82
I. M. Pei	TX Magazine	5-6	6/82
I. M. Pei	CDA	88-97	6/82
Portland Museum, Portland, Maine	Newsweek	67	7/26/82
Portland Museum, Portland, Maine	PA	21	8/82
I. M. Pei	D Magazine	46-52	8/82
Melbourne Hotel, Melbourne, Australia	H & G(Aus.)		10/82
Fine Arts Academic & Museum Building Bloomington, IN.	Chicago	Tribune	10/24/82
Fragrant Hotel, Beijing, China	NY Times		10/25/82
Portland Museum, Portland, Maine	MN	19-23	11.12/82
Melbourne Hotel, Melbourne, Australia	Belle		11.12/82
Fragrant Hill Hotel, Beijing, China	NY Times Mag.		1/23/83
I. M. Pei	Arch. Design	68-83	1/83
Fine Arts Academic & Museum Building, Bloomington, IN.	PA	33	1/83
Fragrant Hill Hotel, Beijing, China	Connoisseur	68-81	2/83
Dallas City Hall, Dallas, TX.	DMN		3/22/83
Museum of Fine Arts - West Wing, Boston, MA.	Bldg. Stone		3.4/83
Fragrant Hill Hotel, Beijing, China	HG		4/83
I. M. Pei	Conn. Arts		4/83
Fragrant Hill Hotel, Beijing, China	CEO(French)		5/83
I. M. Pei-Pritzker Prize	Chicago	Tribune	5/22/83
I. M. Pei-Pritzker Prize	Brimingham	News	5/26/83
I. M. Pei	Bldg. Design	(London)	5/27/83
I. M. Pei-Pritzker Prize	NY Times		6/2/83
16th Street Transitway Mall, Denver, CO.	AIAJ	36-42	6/83
National Gallery of Art - East Building,Washington,D.C.	Museum	50	6/83
I.M. Pei-Pritzker Prize	PA	21-22	7/83
I.M. Pei-Pritzker Prize	AR	65	7/83
Portland Museum of Art, Portland, Maine	PA	100	8/83
Warwick Post Oak Hotel, Houston, TX.	ID	190-199	8/83
Mobil EPR Laboratory, Farmer's Branch, TX.	Bulletin/ AIA/Dallas	1	8/83

Le Grand Louvre, Paris, France	Bldg. Design	(London)	9/2/83
Fragrant Hill Hotel, Beijing, China	Arch.	34-42	9/83
Paul Mellon Center for the Arts, Wallingford, CT.	Arch.	43-48	9/83
I.M. Pei	Decoration		9/83
Fountain Place - Phase I, Dallas, TX.	DMN		10/30/83
Mobil EPR Laboratory, Farmer's Branch, TX.	DMN		10/23/83
Fragrant Hill Hotel, Beijing, China	Abitare	76-83	11/83
Portland Museum of Art, Portland, Maine	AR	108-119	11/83
Fragrant Hill Hotel, Beijing, China	Arch.	88-89	11/83
Mission Bay, San Francisco, CA.	PA	142-144	1/84
Le Grand Louvre, Paris, France	Paris Match		1/13/84
Le Grand Louvre, Paris, France	Le Monde		1/26/84
Le Grand Louvre, Paris, France	L'Express		2/03/84
Le Grand Louvre, Paris, France	La Nouvel	Observat.	2/17/84
Le Grand Louvre, Paris, France	Time	94	2/27/84
Le Grand Louvre, Paris, France	NY Times		2/27/84
Le Grand Louvre, Paris, France	Le Monde		3/11/84
Le Grand Louvre, Paris, France	Le Monde		3/12/84
Le Grand Louvre, Paris, France	NY Times		3/25/84
Le Grand Louvre, Paris, France	CDA		3/84
Mobil EPR Laboratory, Farmer's Branch, TX.	Interiors		3/84
John Hancock Tower, Boston, MA.	P. News	6	3/84
JKJ Convention Center of New York, NY.	RIBA Jour.	23-25	3/84
Des Moines Art Center Addition, Des Moines, IA.	IOWA Arch.	16-25	3.4/84
Le Grand Louvre, Paris, France	Vogue		4/84
Le Grand Louvre, Paris, France	Newsweek	73	4/84
Fragrant Hill Hotel, Beijing, China	HG	94-103	4/84
Fragrant Hill Hotel, Beijing, China	Arch.		5/84
Portland Museum of Art, Portland, Maine	Arch.	268-275	5/84
Portland Museum of Art, Portland, Maine	AR	162-165	6/84
Portland Museum of Art, Portland, Maine	Fanity Fair	98-99	6/84
Texas Commerce Tower, Houston, TX.	TX Arch.	69	5.6/84
National Gallery of Art - East Building, Washington, D.C.	Brimingham	News	7/8/84
Le Grand Louvre, Paris, France	Art News	112-113	Summer
Le Grand Louvre, Paris, France	Baumister		8/84
ARCO Tower, Dallas, TX.	ID	146-155	8/84
Le Grand Louvre, Paris, France	CDA	56-61	9/84
National Gallery of Art - East Building, Washington, D.C.	Arch.	74-79	10/84
Mobil EPR Laboratory, Farmer's Branch, TX.	Arch.	58	10/84
Mobil EPR Laboratory, Farmer's Branch, TX.	ID	144-145	11/84
Le Grand Louvre, Paris, France	Art in Amer.	104-113	11/84
Le Grand Louvre, Paris, France	Arch.	24-25	11/84
Mobil EPR Laboratory, Farmer's Branch, TX.	Interiors	144-145	11/84
Mobil EPR Laboratory, Farmer's Branch, TX.	Connisseur	74-79	12/84
Fountain Place-Phase I, Dallas, TX.	Buildings	36	12/84
Fragrant Hill Hotel, Beijing, China	A & U	83-94	1/85
I. M. Pei	The Tech.		3/5/85
Fountain Place - Phase I, Dallas, TX.	BDC	190	3/85

Le Grand Louvre, Paris, France	Art News	52	Summer
Le Grand Louvre, Paris, France	HG	110-113	7/88
Le Grand Louvre, Paris, France	IHT		7/15/88
Le Grand Louvre, Paris, France	Boston Globe		8/7/88
Le Grand Louvre, Paris, France	Tech. et Arch.	20-21	8.9/88
The Rock 'N' Roll Hall of Fame & Museum, Cleveland, OH.	USA Today		9/1/88
Le Grand Louvre, Paris, France	Travel & Leisure	49	9/88
Le Grand Louvre, Paris, France	A D'Au	33	9/88
Le Grand Louvre, Paris, France	Interiors	21-27	9/88
Le Grand Louvre, Paris, France	MN	16-18	9.10/88
Fragrant Hill Hotel, Beijing, China	Interiors	154-155	10/88
Warwick Post Oak Hotel, Houston, TX.	PA	42	10/88
Le Grand Louvre, Paris, France	Bldg. Design	24-24	10/21/88
Le Grand Louvre, Paris, France	Management & Curatorship	399-400	12/88
Le Grand Louvre, Paris, France	Arch.	42-47	1/89
Bank of China, Hong Kong	Arch.	70	1/89
Galerie der Stadt, Stuttgaut. Germany	Arch	71	1/89
Le Grand Louvre, Paris, France	AR	58-61	1/89
Bank of China, Hong Kong	Arch. Jour.	61-67	1/18/89
Le Grand Louvre, Paris, France	IHT		2/2/89
The Meyerson Symphony Center, Dallas, TX.	DMN		2/8/98
JKJ Convention of New York, NY.	PA	77	2/89
Los Angeles Convention Center Expansion,Los Angeles,CA.	PA	78	2/89
Le Grand Louvre, Paris, France	DB	17-25	2/89
Le Grand Louvre, Paris, France	CDA	88-93	2/89
Los Angeles Convention Center Expansion,Los Angeles,CA.	PA		2/89
Le Grand Louvre, Paris, France	CDA	82-93	3/89
Buck Center For Research in Aging, Novato, CA.	Marin Indpn.	Journal	3/25/89
IBM, Armonk, NY.	Interiors	138-141	4/89
IBM, Purchase, NY.	Interiors	142-143	4/89
Le Grand Louvre, Paris, France	Arch. Digest	29,32,38	4/89
The Meyerson Symphony Center, Dallas, TX.	DMN		4/3/89
Creative Artists Agency, Beverly Hill, CA.	Inquirer		4/9/89
Le Grand Louvre, Paris, France	Newsday		4/25/89
Le Grand Louvre, Paris, France	Commercial	Appeal	4/29/89
Le Grand Louvre, Paris, France	Interiors	64	5/89
Le Grand Louvre, Paris, France	Blueprint	32-34	5/89
Le Grand Louvre, Paris, France	DeArchitect	40-49	5/89
Le Grand Louvre, Paris, France	ID	64	5/89
Regent Hotel, New York, NY.	Interiors	32	5/89
Le Grand Louvre, Paris, France	A D'Au	8-16	6/89
The Meyerson Symphony Center, Dallas, TX.	Star & Tribune	ne	6/18/89
IBM, Cobb County, GA	Atlanta Journal		6/21/89
The Meyerson Symphony Center, Dallas, TX.	PA	37-38	6/89
First Interstate World Center, Los Angeles, CA.T	BDC	74-76	6/89
Le Grand Louvre, Paris, France	A D'Au	196-207	6/89

Le Grand Louvre, Paris, France	Insight		7/3/89
The Meyerson Symphony Center, Dallas, TX.	ENR	28-32	7/20/89
San Francisco Public Library, San Francisco, CA.	Bldg. Design	9	7/89
Le Grand Louvre, Paris, France	Designers	40-43	7.8/89
The Meyerson Symphony Center, Dallas, TX.	DMN		8/6/89
Le Grand Louvre, Paris, France	A Review	60-68	8/89
Mount Sinai Hospital Etn, New York, NY.	Bauwelt	1410-15	8/4/89
Le Grand Louvre, Paris, France	ABACUS	83-84	8.10/89
The Grand Louvre, Paris, Frence	ABITARE	427-431	9/89
The Grand Louvre, Paris, Frence	A D'Au	16,18	9/89
JKJ Convention of New York, NY	Arch.+ Wett	11-12	9/89
The Meyerson Symphony Center, Dallas, TX.	DMN		9/3/89
The Meyerson Symphony Center, Dallas, TX.	Dallas Time	Herald	9/3/89
The Meyerson Symphony Center, Dallas, TX.	NY Times		9/7/89
The Meyerson Symphony Center, Dallas, TX.	NY Times		9/12/89
The Meyerson Symphony Center, Dallas, TX.	DMN		9/17/89
I. M. Pei	Newsweek	60-62	9/25/89
I. M. Pei - Praemium Imperial Prize	DMN		9/26/89
I. M. Pei	Vanity Fair	260-270	9/89
The Meyerson Symphony Center, Dallas, TX.	TX. Arch.	40-41	9.10/89
First Bank Place,Minneapolis,MN.	Arch. MN.	5	9.10/89
Choate Rosemary Hall Science Center, Wallingford, CT.	ARCHIS	14-21	10/89
Le Grand Louvre, Paris, Frence	A D'Au	129	10/89
The Meyerson Symphony Center, Dallas, TX.	Arch. Jour.	61-67	10/4/89
Creative Artists Agency, Beverly Hill, CA.	LA Times		10/22/89
Choate Rosemary Hall Science Center, Wallingford, CT.	Register		10/22/89
The Meyerson Symphony Center, Dallas, TX	Bldg.Design		10/89
The Meyerson Symphony Center, Dallas, TX.	PA	23-26	11/89
The Meyerson Symphony Center, Dallas, TX.	Interiors	58	11/89
The Meyerson Symphony Center, Dallas, TX.	PA	23 & 26	11/89
The Meyerson Symphony Center, Dallas, TX.	ID		11/89
I. M. Pei - Praemium Imperial Prize	PA	25	11/89
The Grand Louvre, Paris, Frence	Baumeister	54-59	11/89
The Grand Louvre, Paris, Frence	PROJETO	56-66	11/89
I. M. Pei - Praemium Imperial Prize	ARCH.	22	11/89
Wildwood Plaza, Atlanta, GA.	Atlanta Jour		11/30/89
The Meyerson Symphony Center, Dallas, TX.	Interiors	32	12/89
The Meyerson Symphony Center, Dallas, TX.	CDA	90-99	12/89
Holocaust Memorial Museum, Washington,D.C.	BDC		12/89
Federal Triangle, Washington D.C.	PA	20	12/89
Le Grand Louvre, Paris, Frence	Tech et Arch	68-83	12/89
Cultural & Trade Center, Washington,D.C.	BDC	14-15	12/89
Holocaust Memorial Museum, Washington,D.C.	BDC	14	12/89
John Hancock Tower, Boston, MA.	Harvard	176-181	1989
Creative Artists Agency, Bevely Hill, CA.	AR	82-89	1/90
Le Grand Louver, Paris, France	Bauwelt		2/9/90
The Meyerson Symphony Center, Dallas, TX.	JA		2/90
Choate Rosemary Hall, Willingford, CT.	ARCH.	50-55	2/90
Meyerson Symphony Center, Dallas, TX.	ARCH.	58	2/90

參考書目

大師的軌跡－貝聿銘

Filler, Martin. "Power Pei". Vanity Fair, September 1989.

Blake, Peter. "Scaling New Heights". Architectural Record, January 1991.

Heymann, C. David. "A woman named Jackel". New American Library.1989

Diamonstein, Barbaralee. "American Architect Now II". Rizzol International Publication,Inc.,New York,1985

Dean, Andrea Oppenheimer. "Changing for Survival". Architecture, January 1990.

Wiseman, Carter. "I. M. Pei-A Profile in American Architecture". Harry N. Arbams, Inc., Publishers, New York, 1990.

貝聿銘設計的美術館

Birmingham, Frederic A. "In Search of the Best of All Possible Worlds：I.M.Pei". Museum Magazine, May/June 1981.

Boston Society of Architects, "Architecture Boston". Clarkson N. Potter, Inc. 1976.

D.C. "An Addition of Space, Light-and Life". Journal of American Institute of Architects, mid-May 1982.

Diamonstein, Barbaralee. "American Architecture Now". Rizzoli, New York, 1980.

G.A. "Pei designs new West Wing for Boston's Museum of Fine Art". Architectural Record, Feburary 1982.

Gapp, Paul. "Indiana University Art Museum". Chicago Tribune, October 24,1982.

Gropius, Walter. "Museum for Chinese Art, Shanghai, China". Progressive Architecture, February 1948.

Hanafee, Susan. "Thomas Solley：Molding I.U'.S New Art Museum". Star, July 25, 1982.

I.M.Pei & Partners. "Long Beach Museum of Art". November 1974.

Morgan, William. "Indiana University Art Museum". Progressive Architecture, January 1983.

Wood, Michael. "Art of the Western World". Summit Books, New York, 1989.

"Indiana University Art Museum 1941-1982". Indiana University Art Museum, 1982.

伊弗森美術館－Everson Museum of Art

Blake, Peter "Syracuse-Spatial Diversity Within a Giant Sculpture". Architectural Forum, June 1969.

Spaeth, Eloise "American Art Museums". Harper & Row, Publishers,Inc., New York, 1975.

"Everson Museum of Art-Introduction to the Collection". Everson Museum of Art, Syracuse,New York, 1978.

"Everson Museum of Art-Bulletin" Autumn 1994.

康乃爾大學姜森美術館－Herbert F. Johnson Museum of Art

Huxtable, Ada Louise. "Pei's Bold Gem-Cornell Museum". The New York Times, June 11, 1973.

Eckardt, Wolf Von. "Heart, Hand and the Power of His Talents". Washington Post, September 15, 1973.

"Herbert F. Johnson Museum of Art". Office of University Publications, Cornell University Ithaca, New York.

狄莫伊藝術中心－Des Moines Art Center

Bailey, James. "Des Moines－An Enclosure for Sculpture Completes an Open Court". Forum, June 1969.

Kamin, Blair "Des Moines Art Center". Des Moines Sunday Register, May 5, 1985.

Ockman,Joan（editor）"Richard Meier". Rizzol International Publication, Inc. New York, 1984.

"Experience Art". Des Moines Art Center, 1991.

"Des Moines Art Center-The Architecture：A Brief History". The Des Moines Art Center 1987.

華府美國國家藝廊－The National Gallery of Art-East Wing.

Brown, J. Carter. "Masterwork on the Mall". National Geographic, November 1978.

Hughes, Robert. "Masterpiece on the Mall". Time, June 5,1978.

Marlin, William. "Mr. Pei goes to Washington". Architectural Record, August 1978.

McLanathan, Richard. "National Gallery of Art-East Wing". National Gallery of Art, Washington, D.C. 1978.

Walker, John. "The National Gallery of Art". Harry N. Abrams, Inc. New York, 1980.

Williams, William James. "John Russell Pope". Appllo, March 1991.

Wiseman, Carter. "I.M.Pei-A Profile in American Architecture". Harry N. Abrams, Inc., Publishers, New York, 1990.

"I.M.Pei & Partners－Drawings for the East Building, National Gallery of Art". Adams Davidson Galleries, Washington, D.C. 1978.

"A Profile of the East Building-Ten Years at the National Gallery of Art 1978-1988". National Gallery of Art, Washington, D.C.1989.

巴黎羅浮宮美術館－Le Grand Louvre

Bernier, Oliver. "The Jewel in the Ground". House and Garden, May 1985.

Clifford, Timothy. "Le Grand Louvre". Museum Journal, August 1989.

Herold, Larry. "Gems from the Louvre". The Dallas Morning News, October 27, 1985.

Jencks, Charles. "The New Moderns". Rizzoli, International Publication, Inc. New York,1990.

Wiseman, Carter. "I.M.Pei-A Profile in American Architecture". Harry N. Abrams, Inc., Publishers, New York, 1990.

"The New Louvre". Connaissance des Arts special issue, Paris, 1989.

"The Louvre. The Museum. The Collections. The New Spaces" Connaissance des Arts special issue, Paris, 1993.

達拉斯麥耶生音樂中心－The Morton H. Meyerson Symphony Center.

"The Morton H. Meyerson Symphony Center Fact Sheet". The Dallas Symphony Association, Inc.

"Cornerstone". The Dallas Symphony Association, Inc. January 1983.

Gregerson, John. "Building to a Crescendo". Building Design & Construction. June 1990.

Housewright, Ed. "The Vision Takes Shape". The Dallas Morning News, April 30, 1989.

Smith, Lorraine & Tuchman, Janice. "A Fantasy in Concrete and Glass". ENR, July 20, 1989.

貝聿銘的建築與藝術品

Abercrombie, Stanley. "Art and Building". Architecture Plus, March 1973.

Edwards, Norman & Key, Peter. "Singapore-A Guide to Buildings, Streets, Places." Times Books. International, Singapore. Kuala Lumpur, 1988.

Gayle, Margot & Cohen, Michele. "Guide to Manhattan's Outdoor Sculpture". Prentice Hall Press, New York, 1988.

McLanathan, Richard. "National Gallery of Art, East Building". National Gallery of Art, Washington, D.C. 1978.

Wiseman, Carter. "I.M.Pei-A Profile in American Architecture". Harry N. Abrams, Inc., New York, 1990.

"Moore in Dallas". Dallas City Hall.

"East-West Center Vistors Guide". East-West Center.

索引

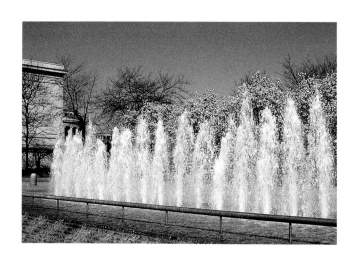

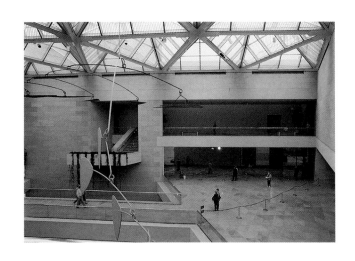

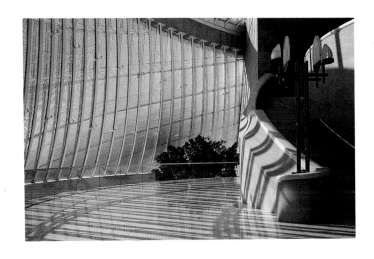

謝誌

本書的照片，除有標示者外，餘皆為作者自攝。

對於協助提供照片與資料，充實本書內容者謹此致謝，他們是：舍妹黃婉貞、友人俞靜靜、李瑞鈺、林洲民、淡江大學建築研究所副教授陸金雄與雕塑家楊英風等。

國外的部分則有：

Dr. Janet Adams Strong / Pei Cobb Freed & Patners

Ms. Gillian Menees / Indiana University Art Museum

Ms. Kathy A Henline / Indiana University Art Museum

Mr. Harold B. Nelson / Long Beach Museum of Art

Ms. Linda M. Herbert / Everson Museum of Art

Ms. M. Jessica Rowe / Des Moines Art Center

Mr. Albert Wagner / National Gallery of Art

Ms. Liliane Voisin / Musee du Louvre

Ms. Marijke Naber / Musee du Louvre

盧森堡當代美術館尚未完成，貝先生慨然提供相關資料與圖片，此設計得以在本書中披露發表，使得本書內容完整充實，實在要感謝貝先生的協助。同時感謝藝術家出版社，有他們的用心編輯，才能使本書順利出版，讓讀者有機會分享我個人的經驗與心得。

內人光慧協助文稿的整理、資料的收集、索引的編纂，她是本書的「另一半」作者，在此特對她表示誠摯的謝意。

作者簡介

黃健敏

1951年　出生於台北市
1976年　畢業於中原大學建築系
1978年　中原大學建築系助教
1979年　宗邁建築師事務所
1980年　建築師雜誌執行編輯
1982年　加州大學洛杉磯分校（UCLA）建築碩士
1983年　達拉斯WSI建築師事務所
1985年　達拉斯JKW室內設計公司
1987年　達拉斯GCTW建築師事務所
1987年　創立達福華人建築與計畫協會於達拉斯
1988年　建築師雜誌海外特約撰述
1989年　達福華人建築與計畫協會第三屆會長
1990年　室內雜誌撰述委員
1992年　台北元呈國際工程顧問公司
1992年　中華民國建築師全國聯合會建築師雜誌主編
1993年　黃健敏建築師事務所
1994年　台北市建築師公會出版委員會主任委員
1997年　台北市建築師公會理事兼學術委員會委員
2000年　中華民國建築學會理事
2002年　中華民國建築師全國聯合會建築師雜誌副社長兼主編

著作

現代建築家第二代　　　1975年　藝術圖書公司與黃婉貞共同編撰
建築設計＋環境・心理　1977年　北屋出版事業股份有限公司與大學同窗合譯
美國公眾藝術　　　　　1992年　藝術家出版社
百分比藝術　　　　　　1994年　藝術家出版社
生活中的公共藝術　　　1997年　藝術家出版社
發現都市—美西、美南篇 1998年　田園城市

國家圖書館出版品預行編目資料

貝聿銘的世界 = the architectural world of I. M. Pei /
黃健敏著. -- 初版. -- 臺北市
藝術家出版：藝術總經銷，1995〔民84〕
參考書面：面；公分 -- （藝術生活叢書；4）含索引
ISBN 957-9500-89-4（平裝）

1. 美術館 - 建築

926 84002236

貝聿銘的世界

作 者　黃健敏

發 行 人　何政廣
策　　劃　王庭玫
責任編輯　郁斐斐·王貞閔·徐天安
美術編輯　王庭玫·許志聖
出 版 者　藝術家出版社
　　　　　台北市重慶南路一段147號6樓
　　　　　TEL：（02）2371-9692～3
　　　　　FAX：（02）2331-7096
郵政劃撥　01044798 藝術家雜誌社帳戶

總 經 銷　時報文化出版企業股份有限公司
　　　　　台北縣中和市連城路134巷16號
　　　　　TEL：（02）2306-6842

南區代理　台南市西門路一段223巷10弄26號
　　　　　TEL：（06）261-7268
　　　　　FAX：（06）263-7698

印　　刷　欣佑彩色製版印刷股份有限公司
初　　版　中華民國84年（1995）年4月
修訂六版　中華民國99年（2010）年4月
定　　價　新臺幣480元
I S B N　957-9500-89-4（平裝）